如何描繪 不同頭身比例的 迷你角色

宮月もそこ／角丸圓

［著］

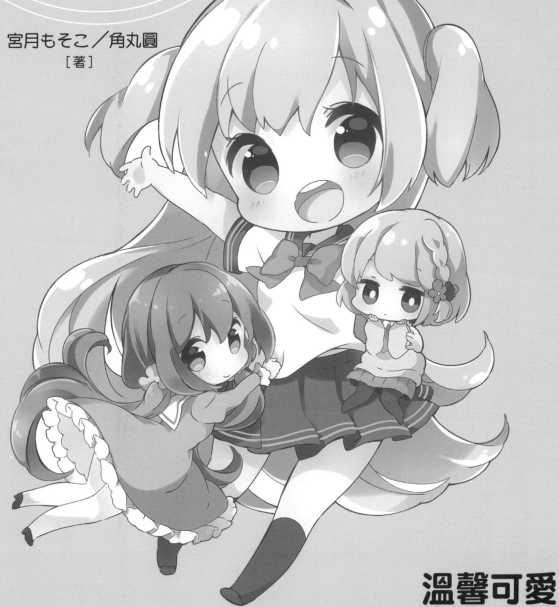

溫馨可愛

2.5/2/3 頭身 篇

如何描繪
不同頭身比例的迷你角色

溫馨可愛 2.5／2／3 頭身篇

目 錄

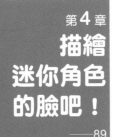

只要描繪時有意識到「差異性」，
迷你角色
就會變得更加可愛！

在描繪漫畫跟動畫的角色人物時，各位的腦中是如何思考的呢？

在多數的技法書當中，都是教導我們決定「頭身比例」是很重要的一件事。一般正常的人物大都是 6 頭身，也就是身高為頭部長度的 6 倍長。而理想體型的人物，則是以 7 ～ 8 頭身為主。一開始先決定好頭身比例，就能夠避免頭變得太大或太小，這些協調感分崩離析的情況。相信很多人在描繪前，都會先思考過「畫成標準體型的 6 頭身好了」「畫成很苗條的 8 頭身模特兒體型好了！」這些頭身比例的設定吧！

但是，在描繪 Q 版造形化的迷你角色時，似乎很多人都會覺得『應該是這樣子』就動手描繪下去了。其結果就是會產生「總覺得協調感好怪」「有一種很詭異的感覺」「每次描繪看起來印象都不一樣」……這一類的煩惱。

即使是迷你角色，描繪時也要注意頭身比例，將角色區別開來，這是非常重要的。在本書當中，是將迷你角色分成了 2.5 頭身、2 頭身、3 頭身這 3 種種類，分別解說各自的描繪方法。

頭大身體小這種很可愛的 2 頭身。手腳略長，很容易加上動作的 3 頭身。同時擁有前兩者優點的 2.5 頭身……。迷你角色隨著頭身比例的不同，會有各自不同的魅力。如果描繪時能夠將這些頭身比例區別開來，相信您的迷你角色會更加有真實感，更加躍然紙上。

那麼，現在馬上準備好紙跟筆吧！請一面閱讀本書，一面實際動手描繪看看。屬於您自己的迷你角色即將躍然紙上，歡樂的畫畫時間要開始了！

先從迷你角色的基本開始學習

迷你角色有什麼種類？各自有什麼特徵？與真實比例的角色之間有什麼不同？該掌握什麼訣竅才行……？在這個章節，我們就來好好思考一下用在描繪迷你角色上的基礎吧！

描繪溫馨可愛的迷你角色吧！

很可愛，光是看著都讓人覺得好開心。讓人感到溫馨可愛，心情又可以變得很開心快樂……。
迷你角色真是既可愛又充滿魅力！但是，似乎很多人都有著沒辦法順利描繪出來的煩惱。要將
迷你角色描繪得很可愛，究竟該怎麼做才好呢？

**只要學會訣竅
就變得很美妙！**

在描繪迷你角色時，常常會聽到諸如「協調感好怪、看起
來不可愛」「總覺得好僵硬」之類的煩惱。在本書當中，
將陸續介紹如何將迷你角色描繪得很有協調感的訣竅，以
及如何將其描繪出感覺十分柔軟的訣竅。

▶▶▶描繪方法有掌握其訣竅的範例

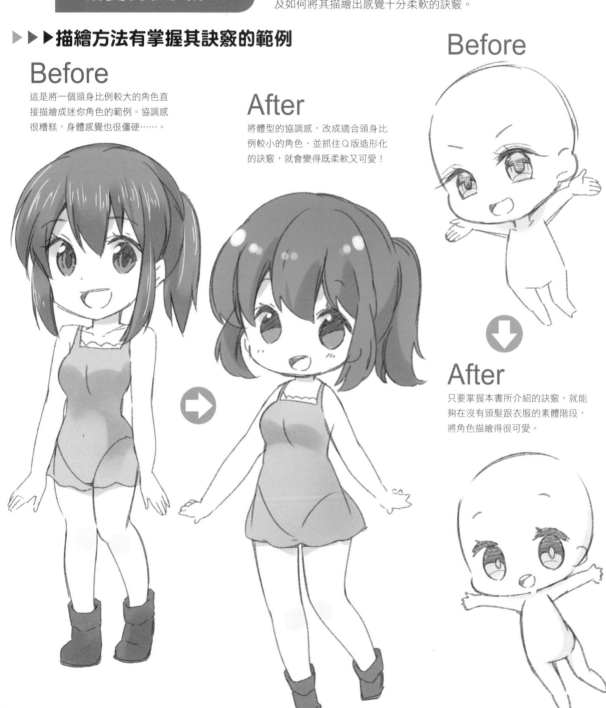

Before

這是將一個頭身比例較大的角色直
接描繪成迷你角色的範例。協調感
很糟糕，身體感覺也很僵硬……。

After

將體型的協調感，改成適合頭身比
例較小的角色，並抓住Q版造形化
的訣竅，就會變得既柔軟又可愛！

Before

After

只要掌握本書所介紹的訣竅，就能
夠在沒有頭髮跟衣服的素體階段，
將角色描繪得很可愛。

迷你角色有各式各樣的頭身比例，也會有各自不同的魅力。在本書當中，將會以2.5頭身為中心，陸續介紹描繪包含 2 頭身和 3 頭身在內，共 3 種種類的迷你角色，如何進行差異的方法。

▶▶▶**本書所介紹的頭身比例**

2 頭身

頭大大的，可愛度 No. 1！因為臉很大，所以適合呈現出或笑或哭的各種表情。

2.5 頭身

截取了 2 頭身與 3 頭身的優點。是一種可愛度與易於擺出動作兼具的頭身比例。

3 頭身

初學者也可以輕易上手，很容易加上動作的頭身比例。因為身體不會過於嬌小，所以也具有可以將精美服裝展現出來的優點。

為了描繪出柔軟的線條……線條也要有個性

用柔軟的線條將迷你角色描繪出來的話，就能夠呈現出一股讓人想要呵護該角色的可愛感。讓我們自己掌握並精通如何將柔軟線條描繪得很漂亮的方法吧！

先構思好想畫的線條模樣再描繪

如何將線條描繪得很漂亮的訣竅，就是在描繪前要先構思好自己想要畫出來的線條模樣。也就是要控制好手的力道，讓自己構思出來的線條得以重現在紙張上面。

我想畫到這裡

▶▶▶易於畫出線條的方向範例

創作者是右撇子或左撇子的不同，易於畫出線條的方向會有所不同。請大家實際拿著筆，練習畫線看看吧！

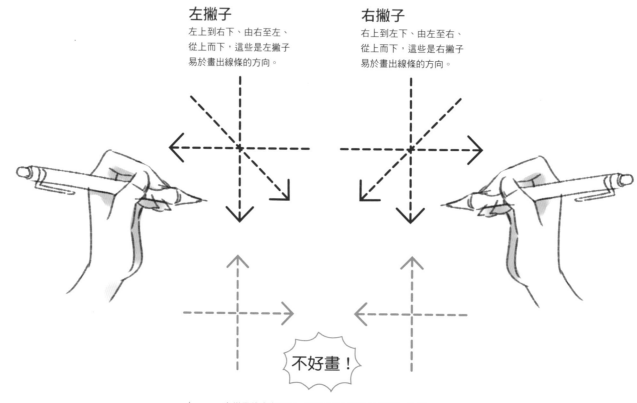

左撇子
左上到右下、由右至左、從上而下，這些是左撇子易於畫出線條的方向。

右撇子
右上到右下、由左至右、從上而下，這些是右撇子易於畫出線條的方向。

不好畫！

左撇子的由左至右，以及右撇子的由右至左，是不易於畫出線條的方向。從下而上的下筆方向，也是兩者皆不易畫出線條。

▶▶▶手的擺動方式、方向範例

描繪線條時，要決定一個支點，讓手像鐘擺一樣進行擺動。支點會隨著描繪線條長度的不同，而有所改變。

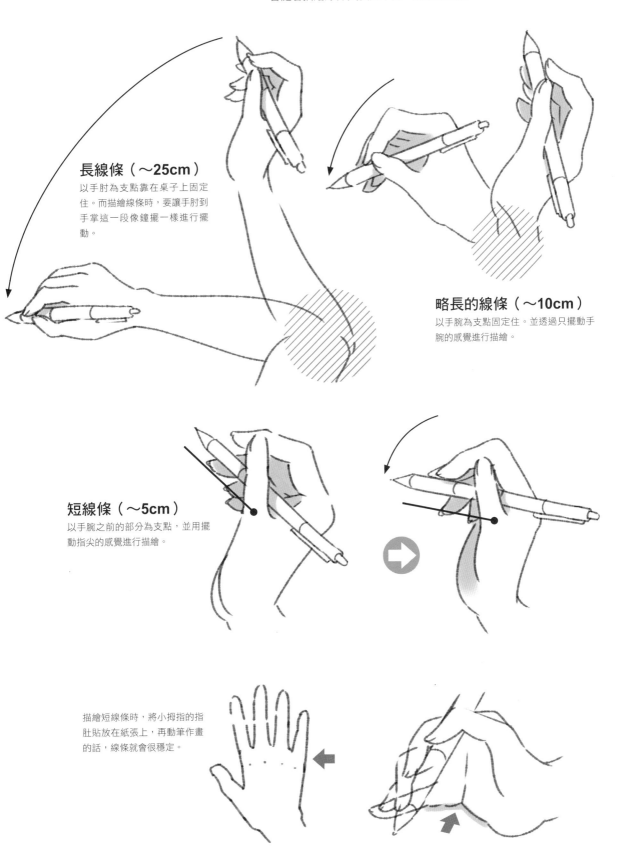

長線條（～25cm）
以手肘為支點靠在桌子上固定住。而描繪線條時，要讓手肘到手掌這一段像鐘擺一樣進行擺動。

略長的線條（～10cm）
以手腕為支點固定住。並透過只擺動手腕的感覺進行描繪。

短線條（～5cm）
以手腕之前的部分為支點，並用擺動指尖的感覺進行描繪。

描繪短線條時，將小拇指的指肚貼放在紙張上，再動筆作畫的話，線條就會很穩定。

描繪時不要看著筆尖 要看著「筆到之處」

在還沒習慣畫畫這件事時，總是很容易就看著筆尖。這裡建議練習讓自己看著接下來的「筆到之處」，而不是筆尖，一面掌握整體作畫狀況，一面進行描繪。不管是自動鉛筆，還是數位繪圖版，練習的方法都是一樣的。

▶▶▶下筆的順序

1
下筆時並不是一開始就直接在空無一物的紙張上作畫，而是要先構思一下自己想畫出什麼樣子的線條。

2
構思成線條柔軟且長度略短的曲線。接著思考一下易於畫出線條的方向（這裡是右上→左下）。

3
將筆置於右上後，不要注視筆尖，而是要看著「筆到之處」，接著再構思一下線條的模樣。

4
一筆畫出線條，讓構思的模樣化為實體。

要是沒有先構思好線條模樣……

線條好粗糙！

這不是我想畫的線！

線條皺巴巴的！

如果在順序 1 就直接下筆作畫的話，會變成是在描繪摸索階段的線條，是無法畫出很漂亮的線條。

在順序 3 要是只有看著線條的終點，那就算線條描繪出來了，也不會跟構思中的線條一樣。

要是眼睛只追著筆尖的話，會掌握不了線條要畫到哪裡才好，而陷入飄移不定的狀況。

▶▶▶筆壓如何呈現出強弱的方法

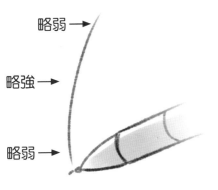

略弱 →

略強 →

略弱 →

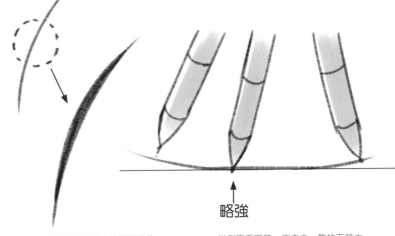

略強

描繪一條線條時，要控制好讓正中間一帶的筆壓是最強的。

這是將線條擴大後的圖。筆壓很強的正中央一帶，其線條會變得最為粗大。

從側面看下筆，正中央一帶的下筆力道最強。

只要控制下筆跟調整筆壓進步了，描繪時就能夠將線條連接得很漂亮。

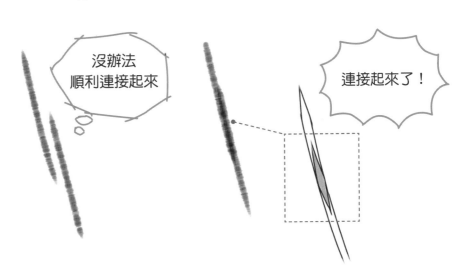

沒辦法順利連接起來

連接起來了！

重點

讓構思中的線條完美地描繪出來的練習方法

剛開始練習時，很難完美描繪出自己所構思的線條。因此建議試著練習盡可能很快地畫出長度、寬度一樣的短線條，當成是作畫前的暖身運動。也很推薦描繪一個圓來當做練習。如果能夠將構思中的圓完美描繪出來，就代表已經能夠控制如何下筆了。

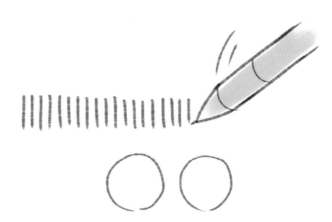

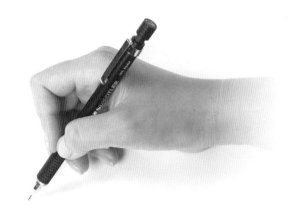

實際拿著自動鉛筆，練習看看如何下筆吧！按照 P.9 所解說過的，將「作為支點的部分」確實靠在紙張跟桌子上並穩定住筆後，再進行描繪。

▶▶▶▶練習描繪略長的線條

要是能夠一筆描繪出很長的線條，作畫的表現手法就會變得很寬廣。就算您已經習慣了不斷重疊畫上線條這種描繪方法，也務必練習看看。

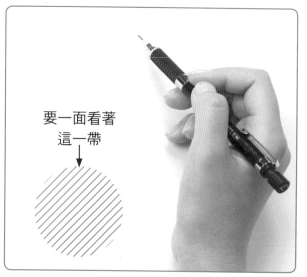

要一面看著
這一帶

將作為支點的手腕確實靠在紙張跟桌子上，接著一面看著筆所到之處，一面將筆尖放在紙張上面。

確實構思好一條柔軟的曲線後，發揮手腕的力道，將線條一口氣描繪出來。

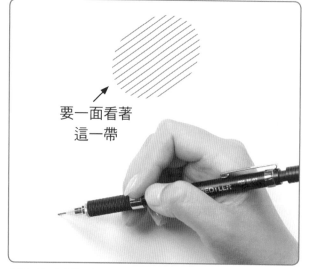

要一面看著
這一帶

雖然左下→右上是一個不易於描繪的方向，不過也還是練習看看吧！想像一條下筆方向跟剛才相反的弧線，然後將筆放在紙張上。

一口氣讓筆畫過去。也蠻推薦先在空中揮畫個幾次筆，抓住感覺後再描繪。

▶▶▶練習如何很圓滑地將線條連接起來

試著將無法一筆畫完的線條漂亮地連接起來吧！所以筆壓的控制就顯得很重要。

1 參考 P.11，以「弱→強→弱」的力道畫出線來。

2 將筆尖抵在順序 1 所描繪的線條較粗的部分上……。

3 再次以「弱→強→弱」的力道進行描繪。

4 再次將筆尖抵在較粗的部分上……。

5 最後飛快地描繪出一條輕盈的線條。

▶▶▶練習描繪一個圓

要描繪一個很大的圓時，轉動紙張並用易於畫線的方向進行描繪也是OK，不過，現在我們就來學習不轉動紙張的情況下，如何控制手上的筆來進行描繪吧！

要一面看著這一帶

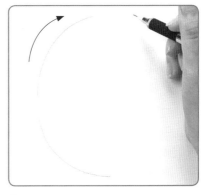

1 和 P.12一樣，運用手腕的力道在左上方描畫出曲線。

2 很隨興地描繪的話，圓會扭曲變形，所以要確實構思好圓的模樣後，再動筆描繪。

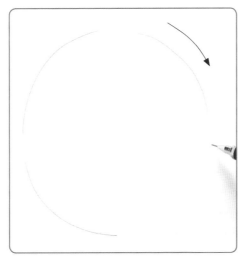

3 從這裡開始，就要在手腕不接觸到紙張的情況下控制筆尖，所以難度會很高……，不過還是要努力動筆描繪，讓線條在最後很漂亮地連接起來。

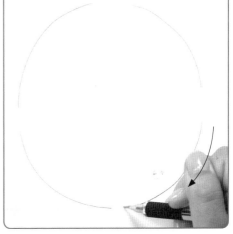

掌握 Q 版造形化的描寫重點吧！

要描繪一個迷你角色，是需要一種讓真實比例人物變形的「Q版造形化」描寫的。在這裡，我們來看看Q版造形化在具體上，是如何將迷你角色描繪得很可愛吧！

Q 版造形化的訣竅就在於「強調」和「省略」

只是單純將真實比例的人物角色縮小，是不會變成一個可愛的Q版造形的。因為頭部跟眼睛這些部位要進行「強調」，鼻子跟脖子這些部位則是反過來要進行「省略」。這才是可愛Q版造形化的訣竅所在。

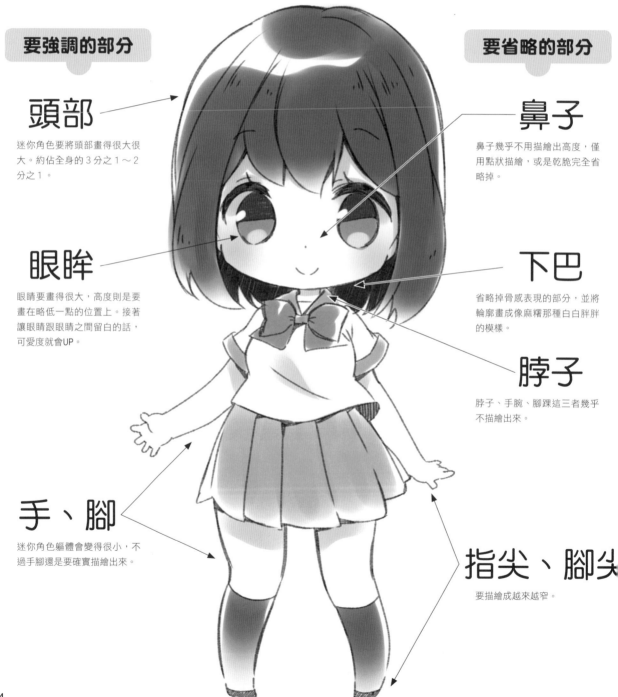

要強調的部分

頭部
迷你角色要將頭部畫得很大很大。約佔全身的3分之1～2分之1。

眼睛
眼睛要畫得很大，高度則是要畫在略低一點的位置上。接著讓眼睛跟眼睛之間留白的話，可愛度就會UP。

手、腳
迷你角色軀體會變得很小，不過手腳還是要確實描繪出來。

要省略的部分

鼻子
鼻子幾乎不用描繪出高度，僅用點狀描繪，或是乾脆完全省略掉。

下巴
省略掉骨感表現的部分，並將輪廓畫成像麻糬那種白白胖胖的模樣。

脖子
脖子、手腕、腳踝這三者幾乎不描繪出來。

指尖、腳尖
要描繪成越來越窄。

裝飾品代表著人物角色的個性，要描繪得大一點來進行強調，讓這些裝飾品顯得很醒目。而描繪服裝跟周邊的物品時，則要省略掉細部的刻畫。

如果是 4 頭身

要強調的部分

裝飾品
頭飾帶

要省略的部分

衣服的
細部刻畫

如果是 2.5 頭身

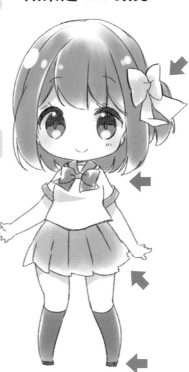

衣服跟身體部位有重疊時，要優先描繪出位於前方的事物。

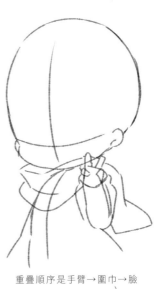

重疊順序是手臂→圍巾→臉部。

15

如何依照不同頭身比例描繪出區別

配合不同頭身比例，改變 Q 版造形化的程度跟協調感，就能夠區別出魅力各自不同的迷你角色。現在就讓自己掌握並精通如何配合自己想描繪的頭身比例，將角色 Q 版造形化的方法吧！

Q 版造形化程度的比較

比較看看各個頭身比例之間，其 Q 版造形化程度有多大吧！

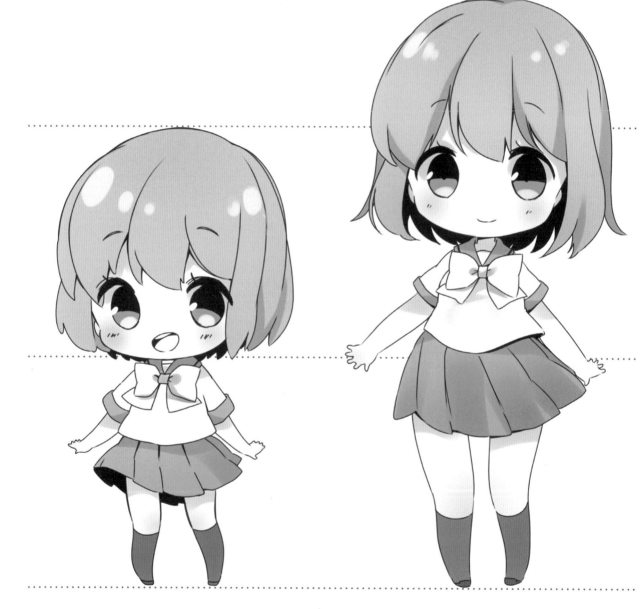

2 頭身

Q 版造形化最為強烈的頭身比例。頭部跟眼眸要描繪得最大，細部的刻畫則是極盡可能地省略。這個頭身比例的重點在於描繪時要仔細思考該省略哪些部分，並保留哪些部分。

2.5 頭身

介於 2 頭身和 3 頭身中間的頭身比例。眼睛位置略為下移，臉頰白白胖胖的很可愛，而且因為身體並不會很小，所以也能夠透過服裝呈現角色魅力。

▶▶▶3 頭身有 2 種種類！

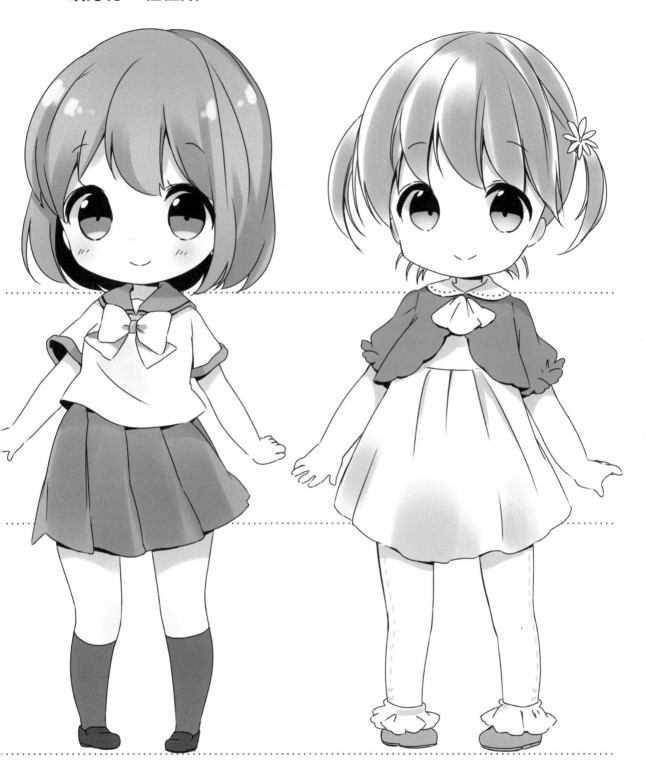

3 頭身

因為 Q 版造形化程度並沒有很極端，所以是一種初學者也可以輕易上手的頭身比例。這個比例的頭部也可以搭配 6 ～ 7 頭身的角色。

3 頭身（小孩子體型）

這是以 3 頭身幼兒為形象的 Q 版造形。有確實描繪出脖子、肩膀寬度跟手腳的前端，衣服跟頭髮的刻畫也有保留下來。

試著將迷你角色描繪成一個拿掉衣服與頭髮的素體，就可以很清楚發現體型的協調感會隨著頭身比例不同而有所不同。也試著比較看看各個頭身比例素體的不同吧！

2.5 頭身

基本型體型

屁股跟肚子隆了起來，白白胖胖的西洋梨體型。腰圍線的位置差不多在中間頭身的對半處。

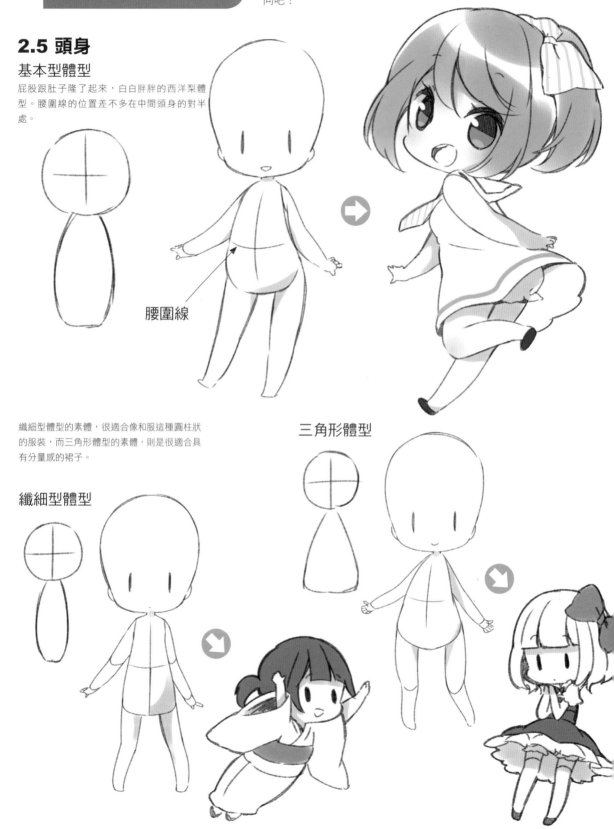

腰圍線

纖細型體型的素體，很適合像和服這種圓柱狀的服裝，而三角形體型的素體，則是很適合具有分量感的裙子。

三角形體型

纖細型體型

2 頭身

特別強調屁股跟肚子白白胖胖感的西洋梨體型。腰圍線的位置在中間頭身的一半再稍微上面一點。

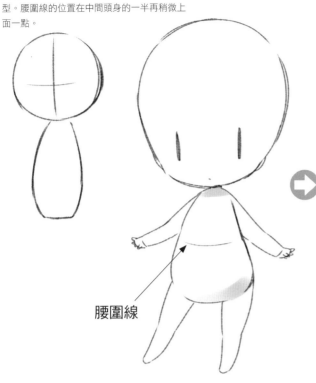

腰圍線

3 頭身

略為苗條的西洋梨體型。腰圍線的位置在中間頭身的對半處，而大腿根部的位置會在下面頭身的最上方。

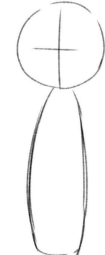

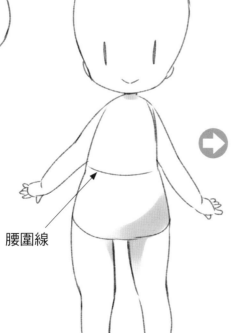

腰圍線

掌握呈現柔軟感的訣竅吧！

迷你角色在呈現出柔軟感後，就會產生一股讓人想要抱緊處理的可愛感。現在我們就來學習如何掌握讓角色看起來很柔軟的描寫訣竅吧！

練習如何畫出看起來很柔軟的線條

練習如何讓四邊形跟三角形這種硬梆梆的圖形，變形成一種帶有圓潤感的形狀吧！其方法就是在描繪線條時，讓筆直的部分隆起，讓尖尖的部分塌下。這種練習所描繪出來的曲線，在描繪柔軟的迷你角色時會十分有幫助。

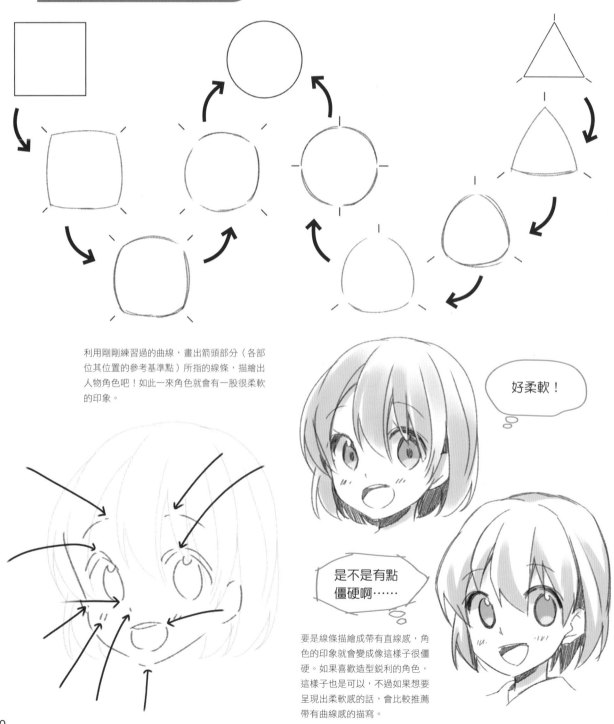

利用剛剛練習過的曲線，畫出箭頭部分（各部位其位置的參考基準點）所指的線條，描繪出人物角色吧！如此一來角色就會有一股很柔軟的印象。

好柔軟！

是不是有點僵硬啊……

要是線條描繪成帶有直線感，角色的印象就會變成像這樣子很僵硬。如果喜歡造型銳利的角色，這樣子也是可以，不過如果想要呈現出柔軟感的話，會比較推薦帶有曲線感的描寫。

先讓自己精通基本的 2.5 頭身吧！

在這個章節，將介紹 2.5 頭身角色的描繪方法，而這個頭身比例是最適合第一次描繪迷你角色的人用來進行學習的。只要精通 2.5 頭身的畫法，往後就能夠應用在描繪其他頭身比例跟各種不同變化上。

2.5 頭身是基本！ 其理由為何？

迷你角色有 2 頭身、2.5 頭身、3 頭身，形形色色林林總總。在本書中，是將2.5
頭身當作基本的頭身比例進行介紹。這是因為 2.5 頭身的迷你角色，兼具了 2 頭
身與 3 頭身的優點。

▶▶▶各個頭身比例的特徵

2 頭身……迷你角色該有的可愛度出類拔萃！

2 頭身的迷你角色，有
經過很極端的Q版造形
化，因此可愛度滿分。
而將身體動作進行Q版
造形化，也能夠呈現出
很大膽的姿勢。

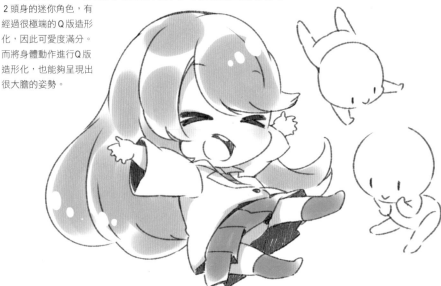

相反的，因為身體很小，所
以要將精緻的衣服展現出來
時，難度會有點高。

3 頭身……易於呈現動作，協調感也很好掌握！

本書所介紹的迷你角色當中，3 頭身是頭身比例最大
的。頭、身體、腳各自佔 1 個頭身，因此協調感易於掌
握是其特徵所在。

手腳形體很明確，也
能夠呈現出細微的動
作跟表情。相反的，
迷你角色的嬌小可愛
感會較為薄弱。

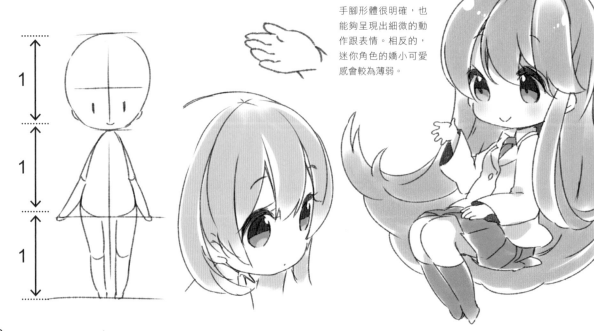

2.5 頭身……擁有 2 頭身與 3 頭身兩者的魅力！

2.5 頭身的迷你角色，兼具 2 頭身的可愛感與 3 頭身的
易於擺出動作。如果一開始就練習這一個頭身比例的
話，之後就可以讓自己精通如何同時呈現出可愛感和
動作感。

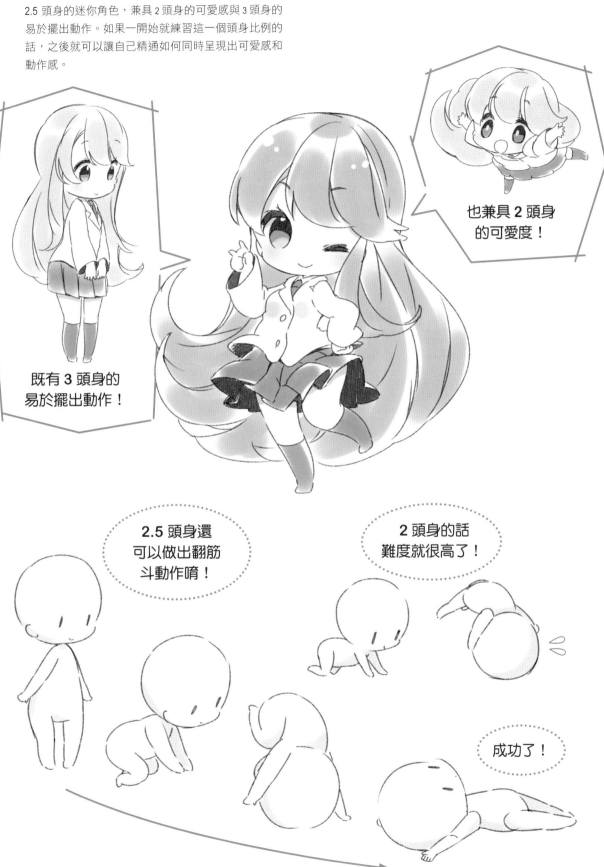

也兼具 2 頭身
的可愛度！

既有 3 頭身的
易於擺出動作！

2.5 頭身還
可以做出翻筋
斗動作唷！

2 頭身的話
難度就很高了！

成功了！

認識 2.5 頭身的基本體型吧！

相對於頭部的大小，身體的大小會是多大呢？手腳的長度又會是多長呢⋯⋯？只要記住體型的基本協調感，就能讓自己很穩定地描繪出一個可愛的迷你角色。

可不可愛的訣竅在於屁股的寬度

身體部分，將屁股寬度畫成最寬的話，就會展現出一股迷你角色風格的可愛感。這點不管是哪一種頭身比例都是共通的。而在 2.5 頭身，臀寬與腿長幾乎會是一樣長。

▶▶▶透過素體觀看各部位的比例

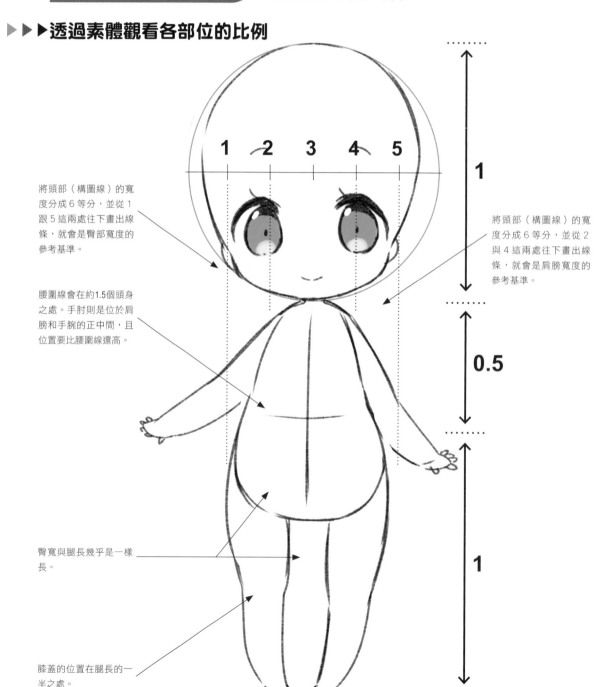

將頭部（構圖線）的寬度分成6等分，並從1跟5這兩處往下畫出線條，就會是臀部寬度的參考基準。

腰圍線會在約1.5個頭身之處。手肘則是位於肩膀和手腕的正中間，且位置要比腰圍線還高。

將頭部（構圖線）的寬度分成6等分，並從2與4這兩處往下畫出線條，就會是肩膀寬度的參考基準。

臀寬與腿長幾乎是一樣長。

膝蓋的位置在腿長的一半之處。

1

0.5

1

▶▶▶衣服跟頭髮的刻畫方法

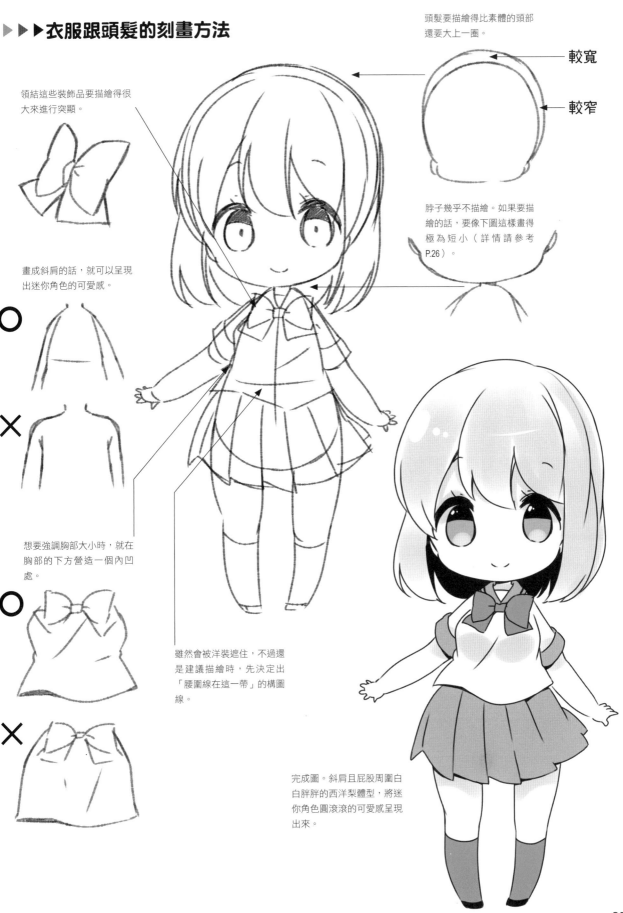

頭髮要描繪得比素體的頭部還要大上一圈。

較寬

較窄

領結這些裝飾品要描繪得很大來進行突顯。

脖子幾乎不描繪。如果要描繪的話,要像下圖這樣畫得極為短小(詳情請參考P.26)。

畫成斜肩的話,就可以呈現出迷你角色的可愛感。

○
×

想要強調胸部大小時,就在胸部的下方營造一個內凹處。

○
×

雖然會被洋裝遮住,不過還是建議描繪時,先決定出「腰圍線在這一帶」的構圖線。

完成圖。斜肩且屁股周圍白白胖胖的西洋梨體型,將迷你角色圓滾滾的可愛感呈現出來。

迷你角色脖子很長的話，看上去就會顯得很詭異。因此脖子要描繪得短一點，或是幾乎整個省略掉。

▶▶▶脖子、肩膀周邊的結構模樣圖

脖子很短，
肩膀是斜肩

迷你角色的脖子，其結構模樣圖就像是電池的＋極那樣，是從身體突出來的。因此要描繪成像是把頭部部位接合在那裡一樣。

頭部部位一接合上去，脖子就會看不見。不過就算看不見了，還是要記住「脖子的位置是在頭部一半的更後面」，這一點是很重要的。

在有扭動脖子的姿勢下，因為脖子是看不見的，所以要描繪成只有頭部在旋轉。

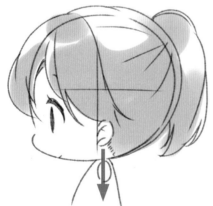

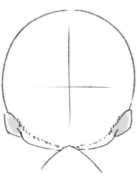

真實比例角色的脖子，是呈斜向將頭部與身體連接起來的，但是迷你角色的脖子位置則是在頭部一半更後面，呈垂直方向將頭部和身體連接起來。

肩膀寬度雖然還是要抓出來，但肩膀本身要描繪成一種很極端的斜肩。

肩膀描繪得太確實的話，身體會變得四四方方的，呈現不出迷你角色的可愛感。

▶▶▶衣服、衣領的描繪方法

看不見脖子的迷你角色，相信就會產生「那把脖子包圍起來的衣領跟圍巾，該如何描繪才好」的這種煩惱對吧！

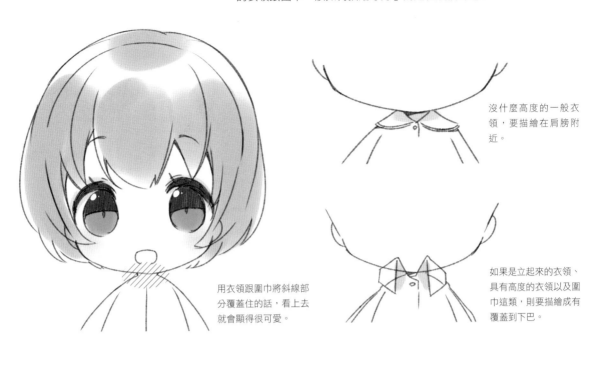

沒什麼高度的一般衣領，要描繪在肩膀附近。

用衣領跟圍巾將斜線部分覆蓋住的話，看上去就會顯得很可愛。

如果是立起來的衣領、具有高度的衣領以及圍巾這類，則要描繪成有覆蓋到下巴。

這些是各種衣領跟飾品的範例。就算看不見脖子，還是能夠確實呈現出領口處的打扮。

27

迷你角色的手有分成描繪出手指跟省略掉手指這兩種呈現方式。在本書中，則是介紹描繪出較寬廣的 Q 版造形手指。迷你角色的手在 Q 版造形化時，要想像成小嬰兒的手那種白白胖胖的可愛感。

▶▶▶手的基本形狀

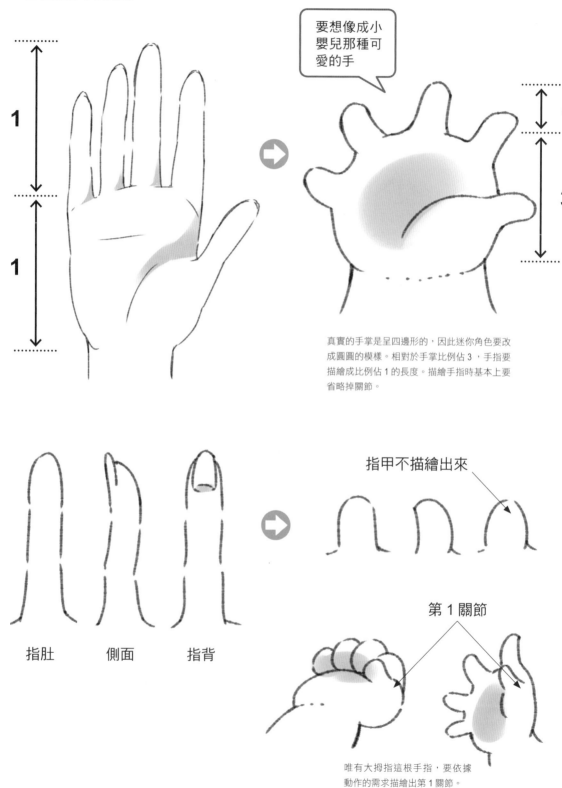

要想像成小嬰兒那種可愛的手

真實的手掌是呈四邊形的，因此迷你角色要改成圓圓的模樣。相對於手掌比例佔 3，手指要描繪成比例佔 1 的長度。描繪手指時基本上要省略掉關節。

指肚　　　側面　　　指背

指甲不描繪出來

第 1 關節

唯有大拇指這根手指，要依據動作的需求描繪出第 1 關節。

▶▶▶手部動作的描繪訣竅

例如V字手勢這個動作。就要描繪成像是在一個圓圓的手掌上，加上短短的手指。如果要Q版造形化得更極端一點，就不要描繪出手掌，而只用手指呈現。

這是彷彿要將手伸向某處的動作。如果是真實比例的手，就要描繪出手指的關節，但迷你角色則要省略掉。描繪時只要有意識到要讓手指線條呈放射狀即可。

這是握著鉛筆的動作。將鉛筆Q版造形化得很巨大的話，手就會沒辦法牢牢地握住鉛筆，而會變成一種只是貼在上面的呈現。

看看各種手部動作吧！不管是什麼時候，描繪時都要留意到手的圓潤感，這就是可不可愛的訣竅所在。

如果要描繪得更加省略，就讓大拇指獨立出來，其餘4根手指則合攏在一起。

圓圓的

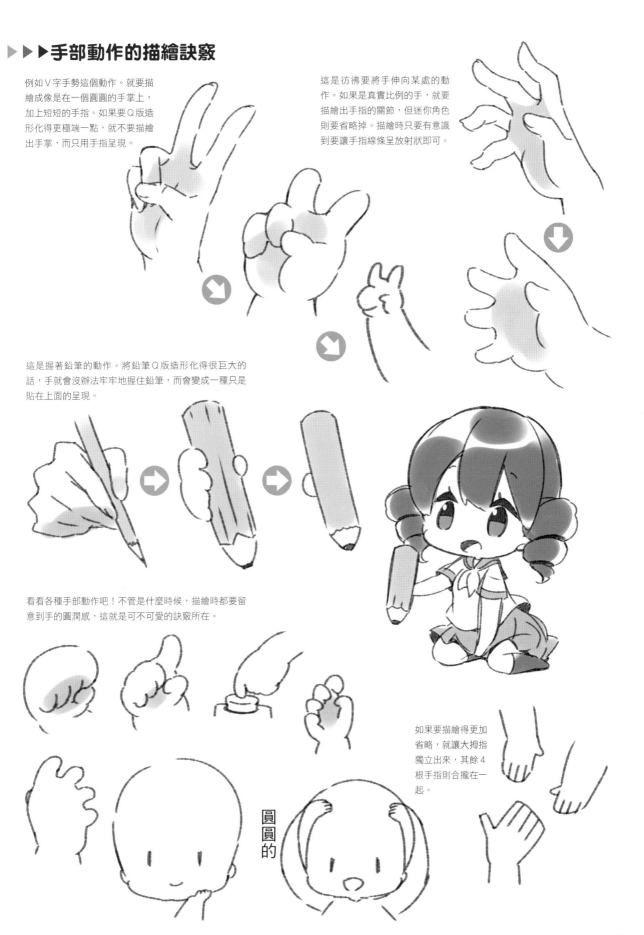

29

描繪 2.5 頭身的基本姿勢吧！

現在我們就來捕捉出臀寬、肩寬及手腳的比例和位置，同時將基本的站姿描繪出來吧！建議一開始選用較大張的紙張進行描繪。

▶▶▶構圖的抓取順序

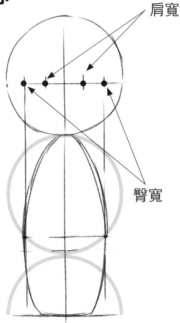

肩寬

臀寬

1 先描繪出 2 個正圓和半個正圓，抓出地面的位置。接著將頭部寬度分成 6 等分，引導出臀寬和肩寬，最後將身體假想成一個西洋梨體型，描繪出其構圖。

2 將頭部的圓分成數次作畫描繪出來，並在圓的下半部先粗略地描繪出表情。

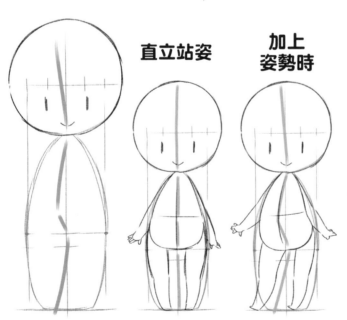

直立站姿　**加上姿勢時**

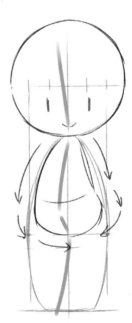

3 仔細想好身體中心軸的模樣，再抓出其構圖。如果是直立站姿，中心軸會呈直線狀到地面上，但一旦加上姿勢，中心軸就會產生傾斜。

4 抓出軀體的形體。這個時候，不要一直重複畫上斷斷續續的線條，而是要一氣呵成且很柔順地將各個曲線描繪出來。

▶▶▶手腳的描繪順序

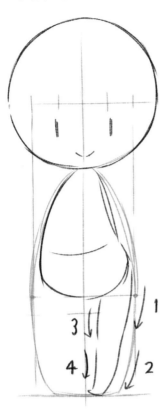

腳要用 3 個區塊捕捉出形體。
而且越往腳尖要越窄。

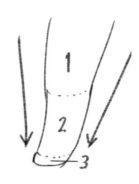

要有腳腕，不過不要描繪出
來要省略掉。

1 在這張圖，體重是加壓
在左腳上，所以左右兩
腳會呈非對稱。描繪時
要一面留意腳底的位置
跟角度，一面抓出其協
調感。

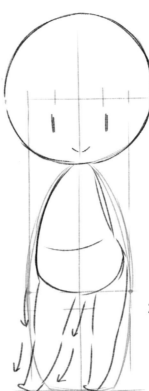

2 大腿根部到膝蓋這一段
的線條，以及膝蓋到地
面這一段的線條，要各
自一氣呵成地描繪。膝
蓋不要將關節描繪得很
鮮明，只要感覺掌握得
到位置即可。

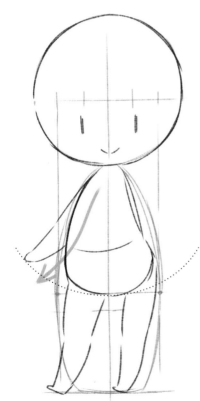

手臂也和腳一樣分
成 3 個區塊。手指
則當成是不同部
位。

手指要從手背前端
逐一描繪出來。5
根手指的位置不要
描繪得很均等，而
且要讓大拇指稍微
離得遠一點。

3 描繪出手臂的構圖。手的前端，會在胯下延伸
出來的曲線上。手肘則要畫在肩膀與手腕的正
中間。

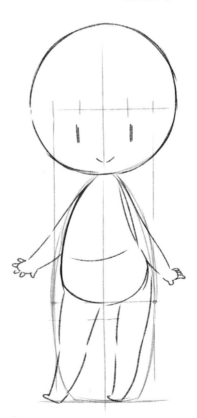

4 左臂也同樣這樣描繪出來。雖然也有不描繪出
手指的 Q 版造形，不過只要有描繪出來，就算
這些手指再短，這個迷你角色也會顯得很有存
在感。

▶▶▶衣服的描繪順序

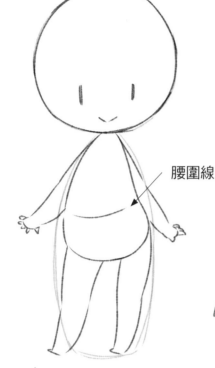

裙子要從腰圍線描繪出來，因此就算角色沒有腰身，掌握腰圍線位置仍然是很重要的一件事。

腰圍線

腰圍線

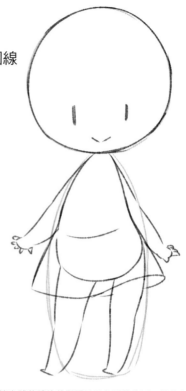

1 描繪裙子。一開始先確認腰圍線的位置，其位置會在從頭部算來約 1.5 個頭深處。

2 讓身體整體的剪影圖呈三角形狀的話，就會有一股可愛感，因此在抓取形體時，要將裙子下擺抓得略大一點。

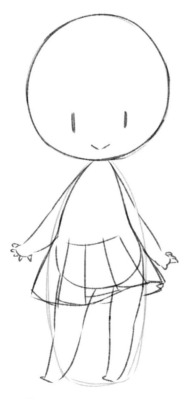

交疊的高低差要描繪出來不要省略。

如何進行區別的重點

如果是 2 頭身以下的頭身比例，省略掉百褶狀不描繪出來，或是拿掉高低差的描寫也是 OK 的。

脖子寬

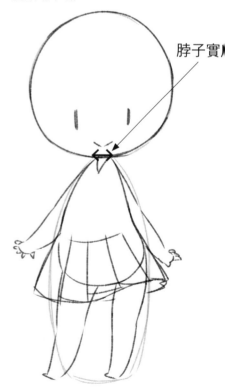

3 將裙子部分進行分割，描繪出裙子的百褶狀。在 2.5 頭身，裙子交疊處尖的部分也要描繪上去。

4 配合脖子的寬度，描繪出一個 V 字形，營造出衣服的衣領。

按照衣領→打結處→領結的
順序描繪上去。

袖口

6 水手服的袖子要先決定
好袖口的位置再描繪出
細部。讓袖子帶有厚度
的話，就會顯得有一股
立體感。

5 描繪衣領附近一帶時，要注意到斜肩部分。而
領結要描繪得大一點來進行突顯。

完成！

要強調
這裡

7 描繪鞋子。為了呈現出學生穿樂福鞋的感覺，
描繪時要強調鞋背的部分，並省略掉鞋跟的部
分。

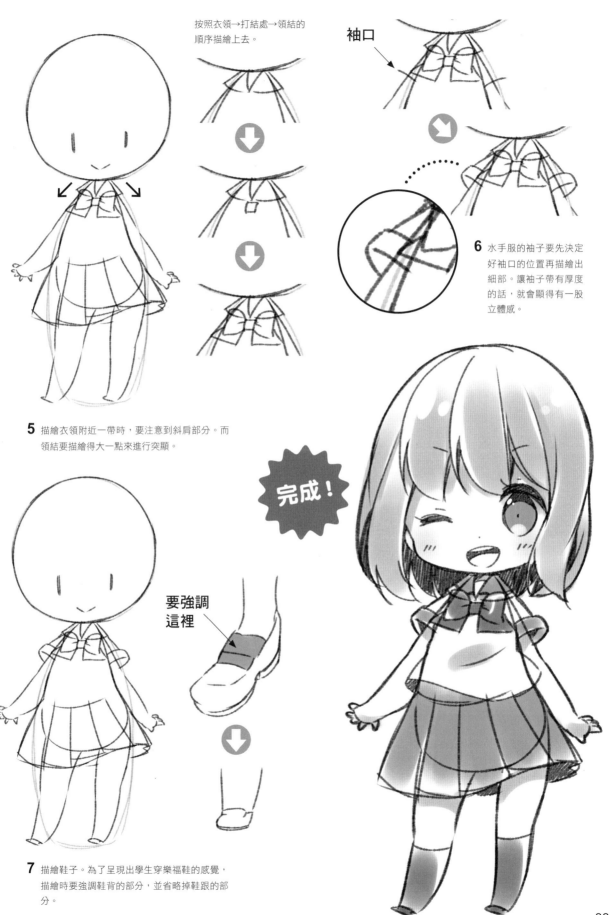

實際描繪

看看描繪2.5頭身素體時的作業流程吧！實際動筆並跟著作業流程學習描繪方法，可以加深自己的心得體驗。

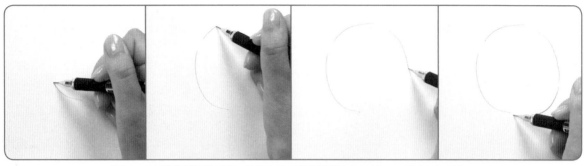

描繪出一個要當作頭部構圖的圓。這裡不要一直斷斷續續地畫出線條，而是要分成4筆作畫，將這個圓很滑順地描繪出來。最後在圓的中央畫上十字線。

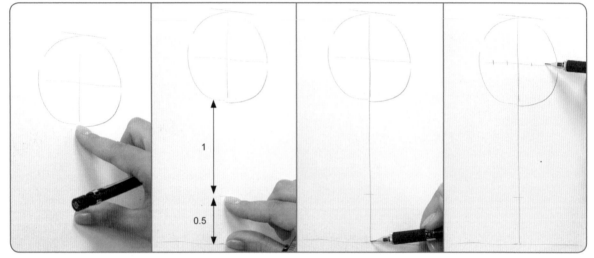

用手指測量圓的直徑，並在下方1個圓加1個半圓的位置上畫上一條橫線當作是地面。接著從圓的中心朝地面畫出一條垂直的線，並將圓的寬度分成6等分。

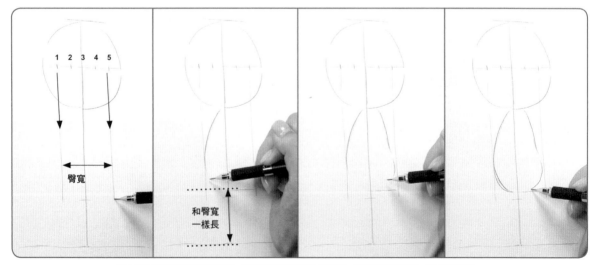

從1跟5這兩處往下畫出線條，這兩者的寬度就會是臀寬。用和臀寬差不多一樣長的長度，抓出腳的構圖。最後描繪出像西洋梨形狀的身體。

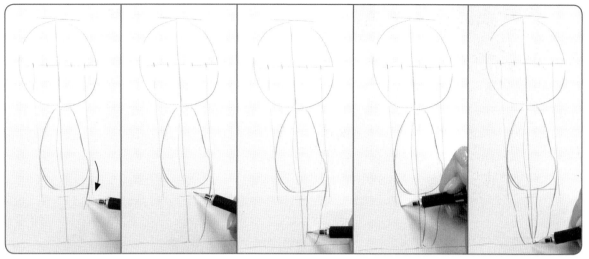

描繪出腳，並讓腳很滑順地跟屁股連接起來。左腳不要描繪成筆直狀，要畫成 S 形。而另一側的右腳則是畫成反 S 形。

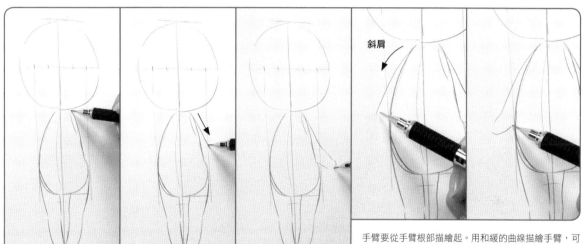

斜肩

手臂要從手臂根部描繪起。用和緩的曲線描繪手臂，可以呈現出斜肩迷你角色的可愛感。

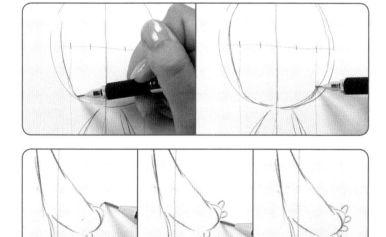

抓出整體輪廓的構圖，並在手掌上加上短短的指頭。最後加上眼睛，並修整整體形體，素體完成。

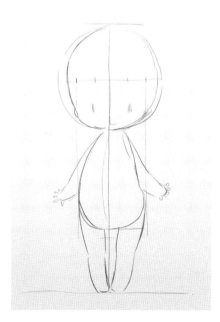

側面　面向側面時的臀寬與協調感,和面向正面時是一樣的。描繪時,試著讓肚子顯得胖嘟嘟的,並讓屁股稍微挺出來吧!

▶▶▶身體構圖～腳的描繪順序

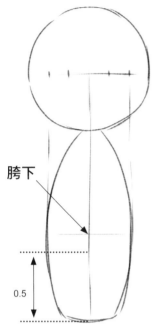

胯下

0.5

1 和正面一樣,描繪出 2 個正圓和 1 個半圓抓出構圖。胯下的位置,是在離地面 0.5 頭身再稍微上面一點的地方。

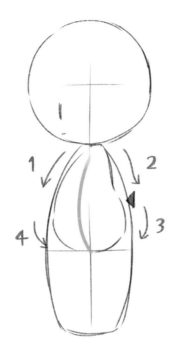

2 用線條 1 描繪出胸部～肚子,再用線條 2 畫出背部的線條,接著用線條 3 描繪出屁股的圓潤感,最後用線條 4 描繪出下腹部那種白白胖胖的線條。

描繪時要有意識地將腰圍線以上和以下分成不同區塊。

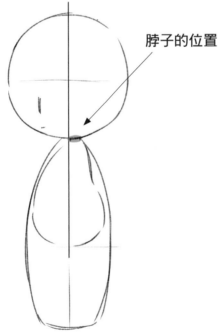

脖子的位置

3 以此張圖來說,雖然脖子是省略掉了,但還是要先掌握好其位置。從側面觀看時,脖子是位在頭部一半的後面。

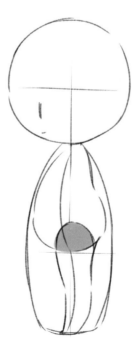

要注意別讓腳太過於靠攏軀體的前面或後面。

4 描繪腳部。腳的起始點,是在腰圍線和胯下的中間還要上面一點。描繪時,要使其從軀體的正中央延伸下來。

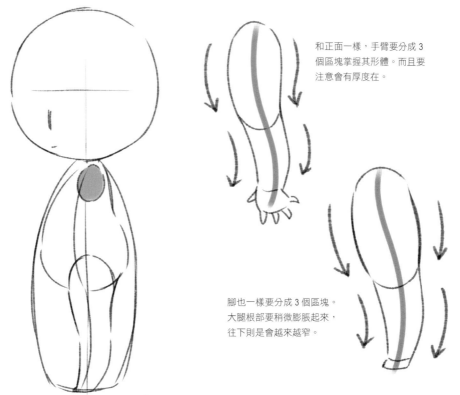

和正面一樣，手臂要分成 3 個區塊掌握其形體。而且要注意會有厚度在。

腳也一樣要分成 3 個區塊。大腿根部要稍微膨脹起來，往下則是會越來越窄。

1 在肩膀處描繪出一個圓當作是手臂根部，接著描繪出手臂，使手臂像是從這裡延伸出來的。

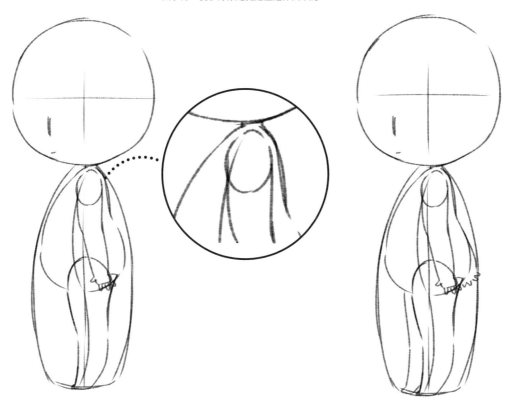

2 描繪手臂。肩膀幾乎整個都會被手臂遮住。

4 描繪出另一側的手臂和腳。描繪時要讓兩邊的位置稍微錯開，以便呈現出確實有兩隻手臂跟兩條腿。

▶▶▶衣服的描繪順序

以縱向線將裙子分割完之後……

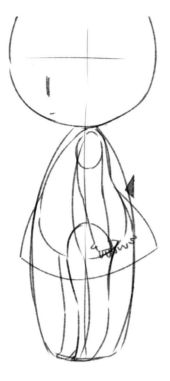

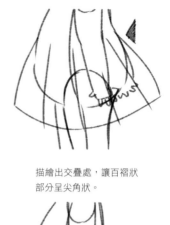

描繪出交疊處，讓百褶狀部分呈尖角狀。

1 描繪裙子。身體到裙子下擺這段，要注意使其剪影圖形成一個三角形。

2 以縱向線將裙子分割，描繪出百褶狀，再抓出裙子下擺的形體。

實際裙子的百褶狀是這種形狀。

在迷你角色則是要改成稍微有點散開的感覺。

胸部的底線

讓這裡凹下去

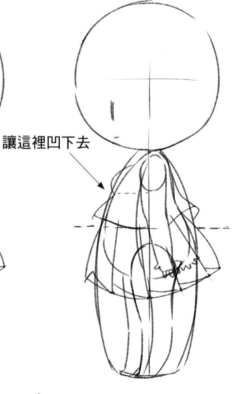

3 抓出胸部的形狀。胸部的底線，是在腋窩位置再下面一點。

4 描繪上衣，使其長度差不多蓋到腰圍線。接著在胸部的底線處，讓衣服凹陷進去，如此一來就能夠調出胸部大小。

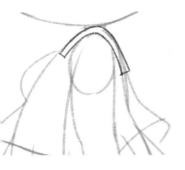

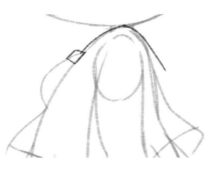

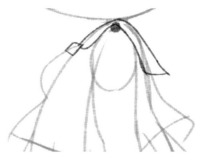

5 描繪出水手服的衣領。衣領會蓋到肩膀〜背部（圖中「ㄟ」字形的部分）這一段。

6 在胸部上面描繪出領結的打結處，並抓出蓋在肩膀上的衣領線條。

7 描繪衣領時，讓衣領後面稍微彈飛起來並藉此進行強調，就可以比較容易傳達出水手服的衣領。

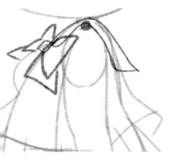

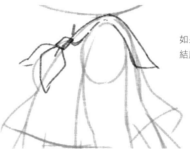

如果是領巾型的領結感覺會像這樣。

8 以打結處為中心描繪出領結。

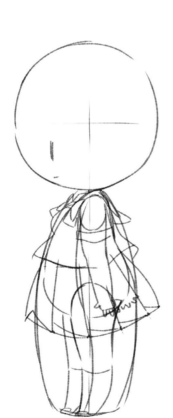

完成！

描繪出鞋背上的鞋舌部分，以便讓人看到腳，就算覺得小小的，也知道這是一雙樂福鞋。

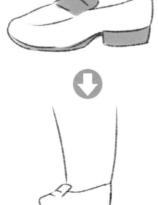

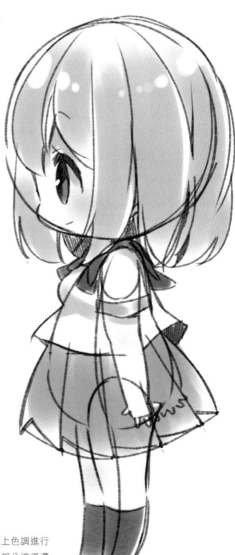

9 修整鞋子細部。

10 描繪出頭部，並加上色調進行完稿處理。將陰影部分塗得濃一點，會提升整體立體感。

▶▶▶身體構圖～手腳的描繪順序

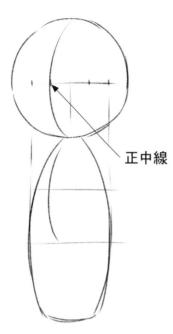

正中線

1 和正面角度一樣，抓出 2.5 頭身的構圖，並決定好肩寬跟臀寬的位置。因為這是半側面角度，所以正中線（通過身體表面中心的線）會是一條斜斜的弧線。

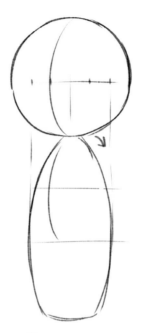

2 肩膀形狀要抓得圓圓的。

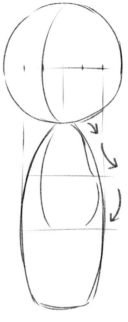

3 讓背部反仰起來，並抓出身體的構圖，讓屁股顯得白白胖胖的。

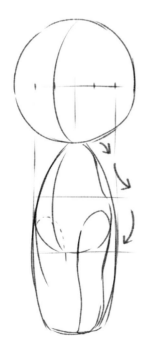

4 描繪腳部。後方大腿的根部會被肚子擋住。

和側面角度進行比較的話，會發現半側面角度的構圖，屁股跟腳看上去就像是連在一起的。

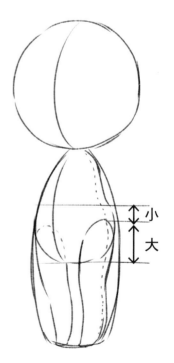

小

大

5 大腿根部，要描繪得比腰圍～胯下這一段長度的一半還要大一點。

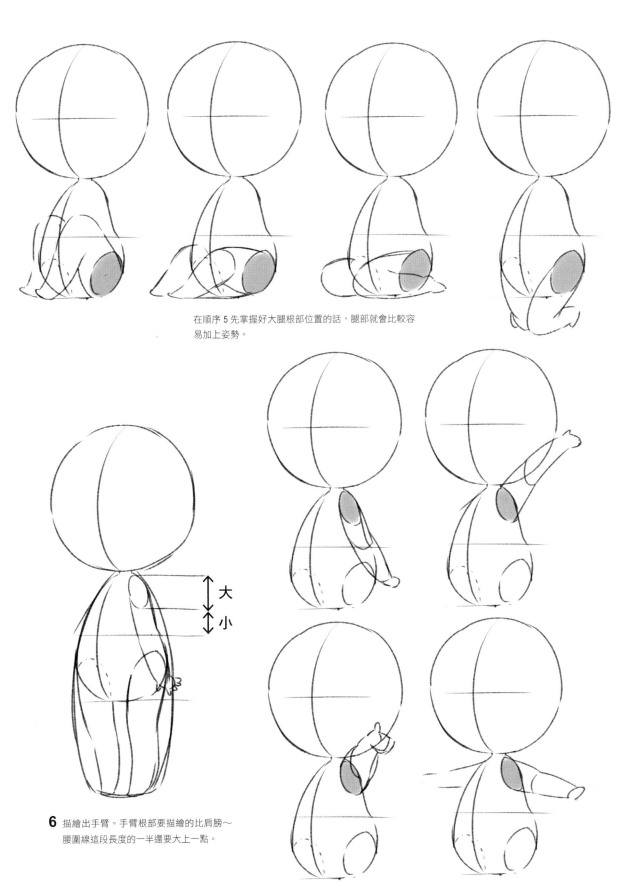

在順序 5 先掌握好大腿根部位置的話，腿部就會比較容
易加上姿勢。

大
小

6 描繪出手臂。手臂根部要描繪的比肩膀～
腰圍線這段長度的一半還要大上一點。

只要掌握好手臂根部的位置，手臂就會跟腿部
一樣，能夠加上各式各樣的姿勢。

▶▶▶手臂～衣服的描繪順序

和正面一樣，先將裙子進行分割描繪出裙子的百褶狀後，再描繪出下擺的鋸齒狀。

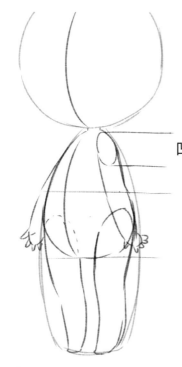

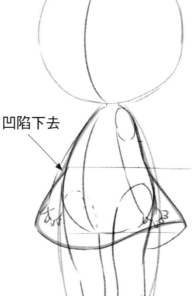

凹陷下去

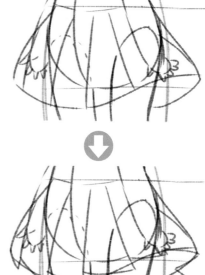

1 描繪雙手手臂，並修整手腳的形體。要注意不要畫成筆直的棒狀，而是要呈S形的弧線。

2 描繪衣服。在身體上描繪出一個三角形剪影圖，並讓腰圍線之處稍微凹陷下去。

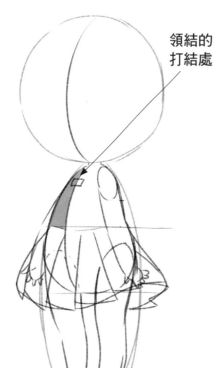

領結的打結處

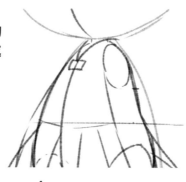

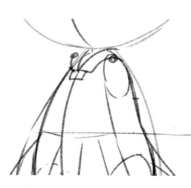

4 從打結處朝脖子的兩側描繪出一個V字形。

5 朝著手臂根部描繪出衣領的邊角。

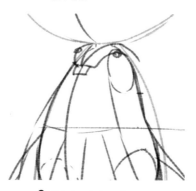

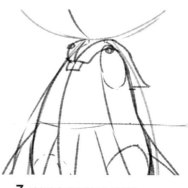

3 描繪水手服。領結的打結處會位於身體的正中央，所以要描繪在正線上。

6 描繪出衣領布面蓋在肩膀上的部分。

7 追加衣領背部側面布的描繪。

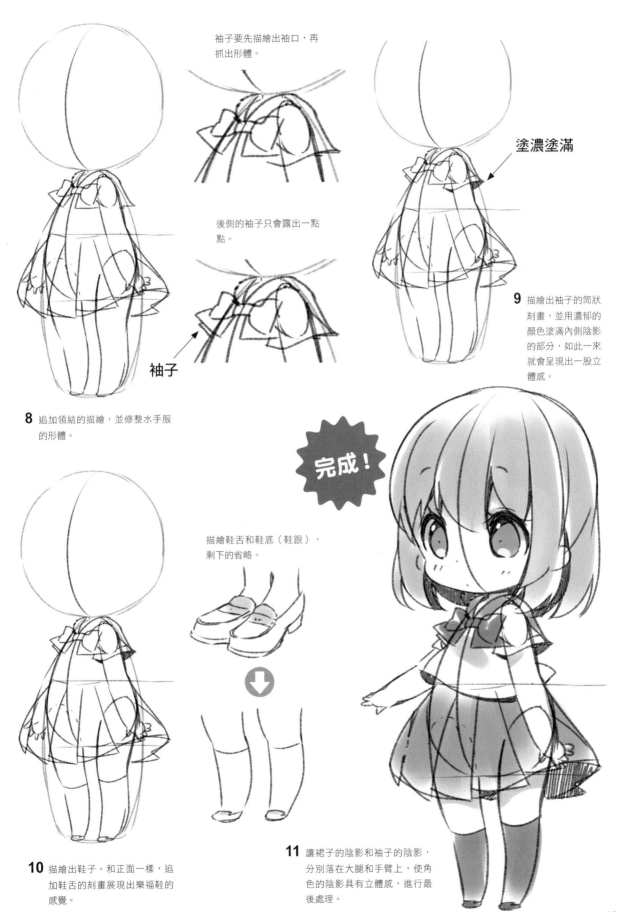

袖子要先描繪出袖口，再抓出形體。

後側的袖子只會露出一點點。

袖子

塗濃塗滿

8 追加領結的描繪，並修整水手服的形體。

9 描繪出袖子的筒狀刻畫，並用濃郁的顏色塗滿內側陰影的部分，如此一來就會呈現出一股立體感。

完成！

描繪鞋舌和鞋底（鞋跟），剩下的省略。

10 描繪出鞋子。和正面一樣，追加鞋舌的刻畫展現出樂福鞋的感覺。

11 讓裙子的陰影和袖子的陰影，分別落在大腿和手臂上，使角色的陰影具有立體感，進行最後處理。

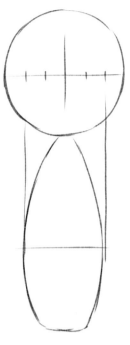

1 用和正面角度一樣的描繪方法抓出構圖,並決定出肩寬與臀寬。

將姿勢畫成屁股稍微挺出來的話,角色就會呈現出一股立體感,因此描繪時要讓身體軸心帶有彎曲的感覺。

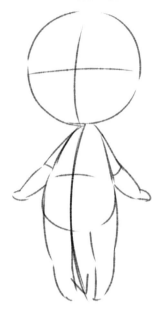

2 抓出身體的形狀。背面角度的形狀和正面角度是相同的。

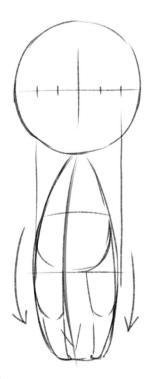

3 描繪腳部,讓腳跟身體很滑順地連接在一起。這個姿勢因為屁股有挺出來,所以要讓右腳用力踩在地面上,而這點是腳的描繪重點。

要是沒有整條腿到腳尖都用力地踩在地面上的話,姿勢看起來就不會像是有將屁股挺出來。

要是將雙腳都畫成相同方向,會流失掉力道。

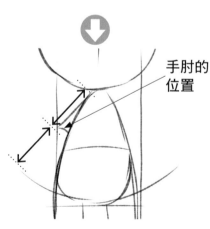

手肘的位置

4 描繪出手臂。在胯下描繪出一條曲線,再將這條曲線到脖子的中間處當作手肘的位置。

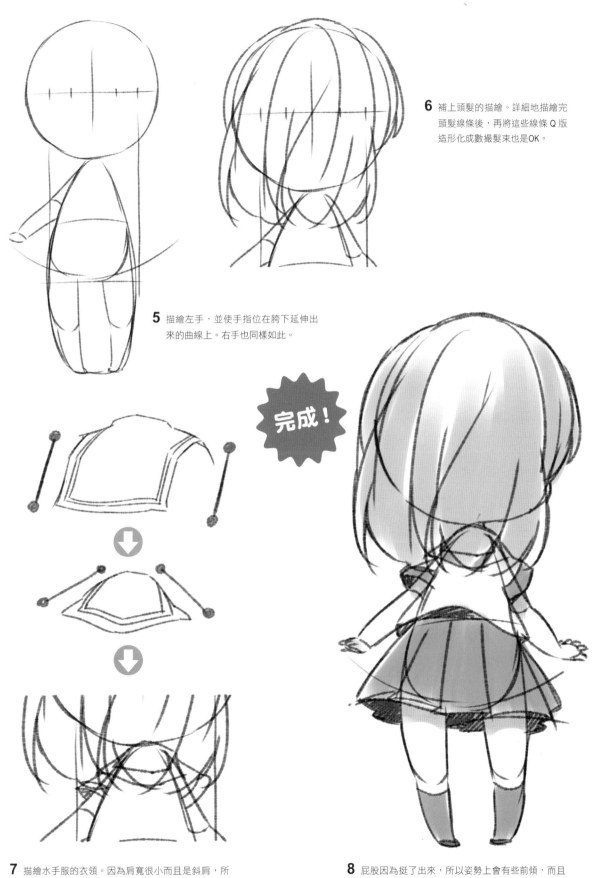

6 補上頭髮的描繪。詳細地描繪完頭髮線條後，再將這些線條 Q 版造形化成數撮髮束也是OK。

5 描繪左手，並使手指位在胯下延伸出來的曲線上。右手也同樣如此。

完成！

7 描繪水手服的衣領。因為肩寬很小而且是斜肩，所以衣領的形狀不會是四邊形而是會近似於三角形。

8 屁股因為挺了出來，所以姿勢上會有些前傾，而且會露出裙子跟袖子的內側。最後用濃郁的顏色將內側描繪出來，進行最後處理。

2.5 頭身的各種不同變化

2.5 頭身這個基本體型，體態白白胖胖的很可愛。一起來看看擁有不同魅力的各種體型變化吧！

描繪 三角形體型

這是身體近似於三角形，手腳變得很細的體型設計。會有一種肩寬變得特別窄，而屁股周圍的分量變得很大的印象。

臀寬很寬時看上去會很可愛，是因為有一種小嬰兒穿著尿布的印象。描繪看看臀寬比基本型體型還要寬的三角形體型吧！

1

更加傾斜的斜肩

腰圍線的高度約是從地面往上算1個頭身的位置上

0.5 左右

臀寬與腿長的長度幾乎一樣

膝蓋略低

1

▶▶▶三角形體型的範例作品

手腳很細長，因此想要加上有細膩差異的動作時會很方便。也很適合套用在手腳裝飾品很多的時尚角色。

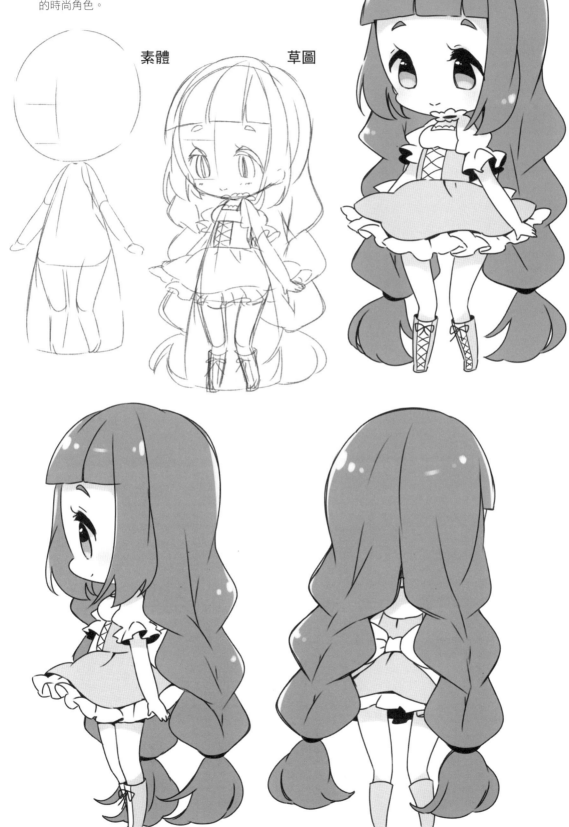

素體　　　　　草圖

這是和三角形體型相反,屁股白白胖胖感較為薄弱的纖細型體型。因為看起來不像小嬰兒,所以也很適合用在有些成熟的迷你角色上。

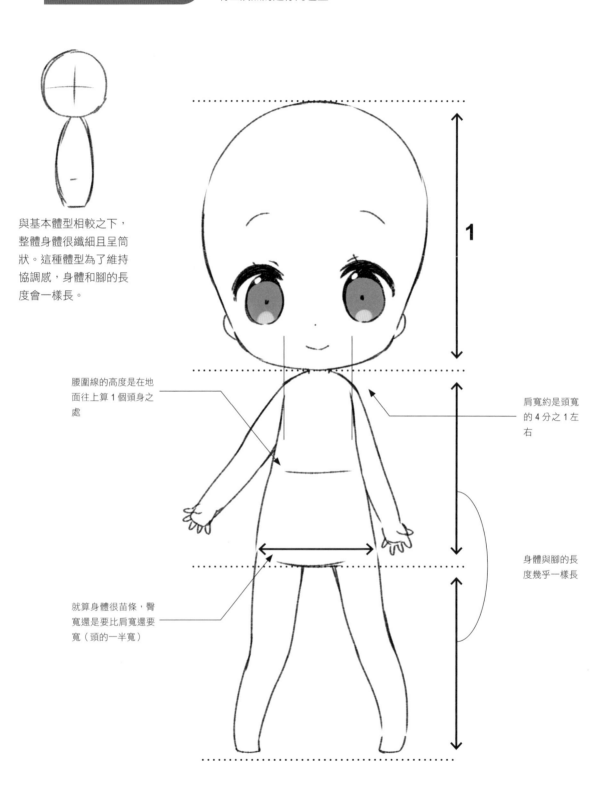

與基本體型相較之下,整體身體很纖細且呈筒狀。這種體型為了維持協調感,身體和腳的長度會一樣長。

腰圍線的高度是在地面往上算1個頭身之處

就算身體很苗條,臀寬還是要比肩寬還要寬(頭的一半寬)

1

肩寬約是頭寬的4分之1左右

身體與腳的長度幾乎一樣長

▶▶▶纖細型體型的範例作品

這個體型的魅力在於身體的修長感。與身體很合身的
衣服會很適合搭配這個體型。身體和腳的長度一樣
長,所以比例很容易記住也是其優點所在。

素體　　　草圖

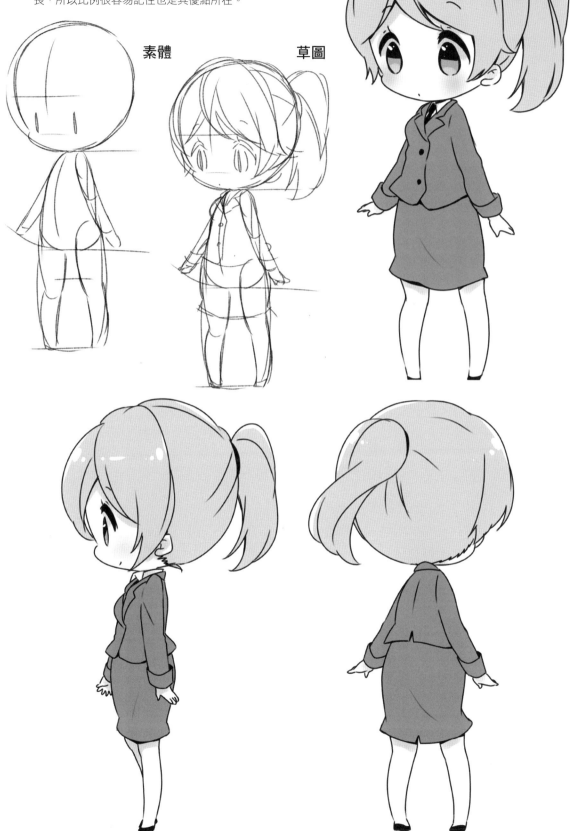

總結……只要遵守比例就能描繪得很可愛！

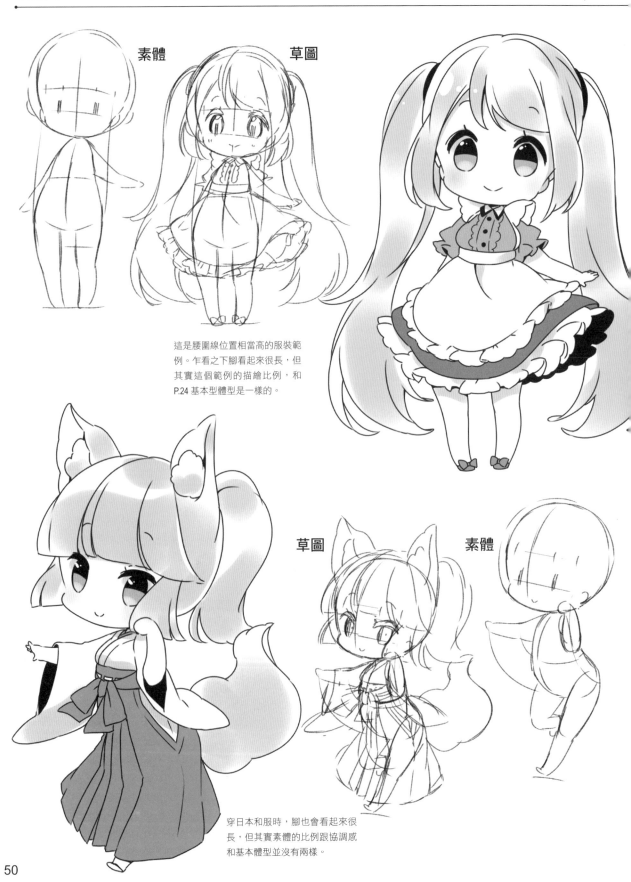

素體　　　　　草圖

這是腰圍線位置相當高的服裝範例。乍看之下腳看起來很長，但其實這個範例的描繪比例，和P.24 基本型體型是一樣的。

草圖　　　　　素體

穿日本和服時，腳也會看起來很長，但其實素體的比例跟協調感和基本體型並沒有兩樣。

只要遵守前面所介紹的素體比例進行描繪，就能夠防止「總覺得協調感很怪不可愛」這種事情發生。在習慣這個描繪方法之前，建議可以先確實按照比例描繪出素體，然後再從素體描繪出衣服。

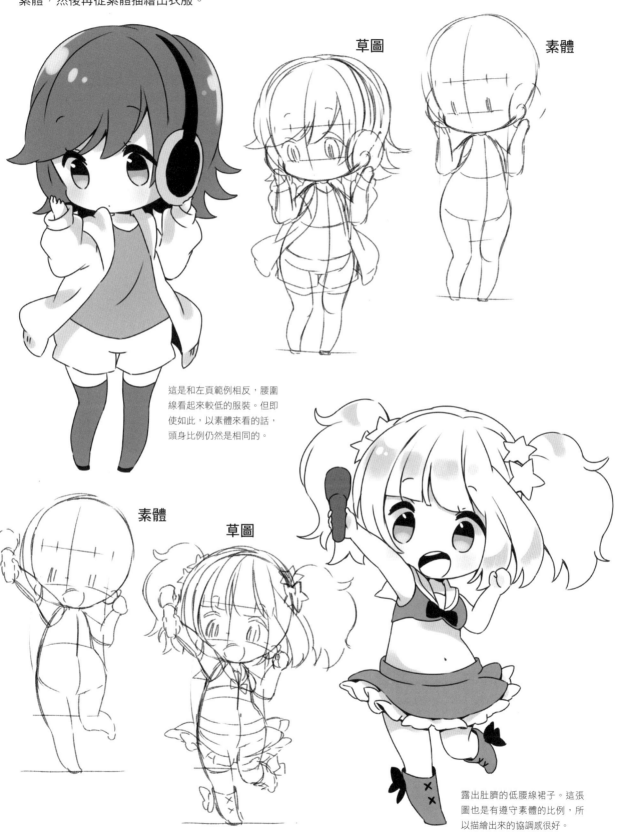

草圖　　　　素體

這是和左頁範例相反，腰圍線看起來較低的服裝。但即使如此，以素體來看的話，頭身比例仍然是相同的。

素體　　　　草圖

露出肚臍的低腰線裙子。這張圖也是有遵守素體的比例，所以描繪出來的協調感很好。

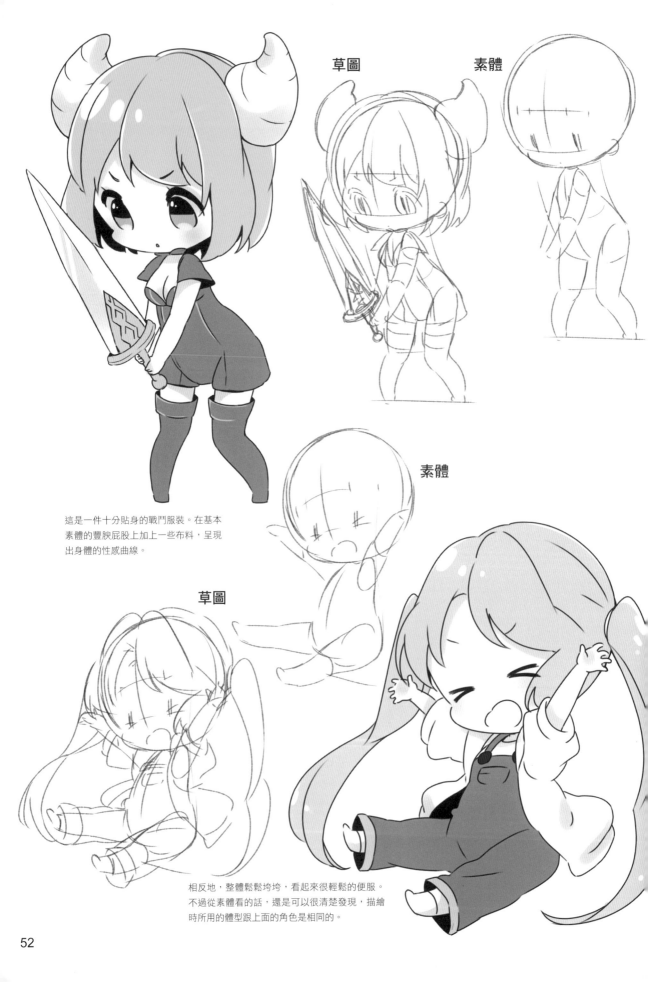

草圖　　　　　素體

這是一件十分貼身的戰鬥服裝。在基本
素體的豐腴屁股上加上一些布料，呈現
出身體的性感曲線。

素體

草圖

相反地，整體鬆鬆垮垮，看起來很輕鬆的便服。
不過從素體看的話，還是可以很清楚發現，描繪
時所用的體型跟上面的角色是相同的。

52

描繪不同頭身比例的迷你角色吧！

精通 2.5 頭身的描繪方法後，接著就來試著挑戰其他頭身比例吧！手腳較長，易於加上動作的 3 頭身，小不點很可愛的 2 頭身，都有其各自不同的魅力。

不同頭身比例的描繪重點

在前一章節中,我們描繪的是 2.5 頭身。而在這個章節,我們就來看看小小隻很
可愛的 2 頭身,以及很好擺動作的 3 頭身是如何描繪的吧!

改變描繪方法及
不改變描繪方法的部分

迷你角色根據頭身比例的不同,有些部分要改變其描
繪方法。另一方面,也有一些部分不管是在哪一種頭
身比例,都要按照相同的描繪方法描繪,才能夠維持
迷你角色的可愛感。

▶▶▶不改變描繪方法的部分

臀部寬度

頭的大小跟身體的協調感,會根據頭身比
例的不同而有所改變,不過不管是哪一種
頭身比例,臀部的寬度都要是最大的。

2 頭身　　　　　　**2.5 頭身**　　　　　　**3 頭身**

手腳長度比例

手腳相對於身體的長度比例也不會改變。手的前端
還是會在胯下延伸出的曲線一帶上。

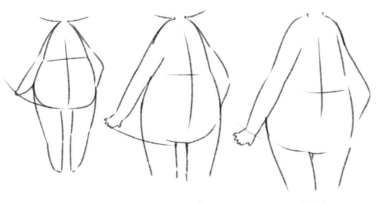

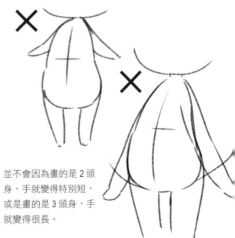

並不會因為畫的是 2 頭
身,手就變得特別短,
或是畫的是 3 頭身,手
就變得很長。

2 頭身　　　　**2.5 頭身**　　　　**3 頭身**

▶▶▶改變描繪方法的部分

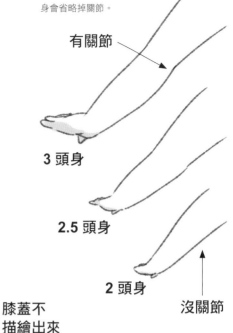

筆直伸出去的手臂，在 2 頭身會省略掉關節。

有關節

3 頭身

2.5 頭身

2 頭身

沒關節

手腳的關節

如果頭身比例很小，在某些姿勢下，身體的關節部分就會省略掉。例如在 3 頭身，腳伸直時就要描繪出膝蓋，但在 2 頭身就不描繪出來。身體的肉感跟腰身曲線也會隨之改變。

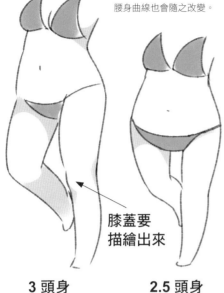

膝蓋要描繪出來

膝蓋不描繪出來

3 頭身　　　　　　2.5 頭身　　　　　2 頭身

脖子的描寫

在 2.5 頭身跟 2 頭身下，脖子幾乎會整個省略掉，不過在 3 頭身下，則是會稍微露出來。

稍微看得到脖子

頭髮的呈現

頭身比例越低，髮束在 Q 版造形化時，就要抓得越大撮。

2 頭身　　　　　　　2.5 頭身　　　　　　3 頭身

認識 2 頭身的基本體型吧！

2 頭身的迷你角色，全身上下有一半是頭！所以身體要 Q 版造形化得很極端。我們就來確認一下，軀體跟手腳的比例會是怎樣子吧！

> ## 將整個身體
> ## 塞進 1 個頭身裡

描繪 2 頭身時，要讓軀體跟手腳全都容納在一個跟頭部一樣大的圓當中。因為需要很極端的 Q 版造形化，所以在習慣之前，建議先用較大張的紙張描繪看看。

▶▶▶透過素體觀看各部位的比例

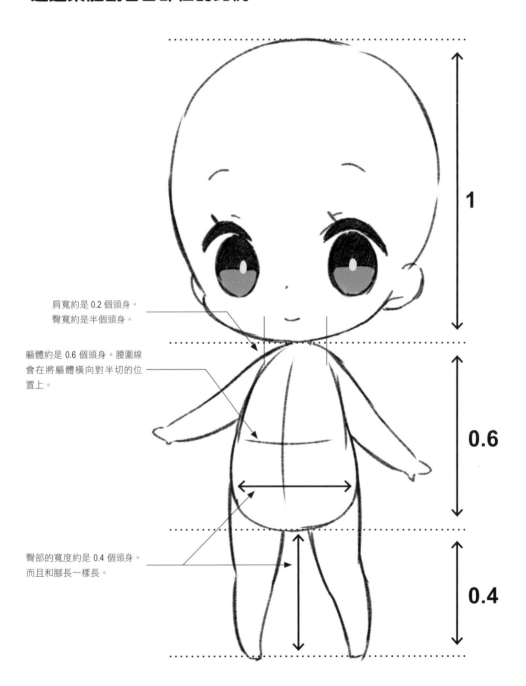

肩寬約是 0.2 個頭身。
臀寬約是半個頭身。

軀體約是 0.6 個頭身。腰圍線會在將軀體橫向對半切的位置上。

臀部的寬度約是 0.4 個頭身。而且和腳長一樣長。

1

0.6

0.4

▶▶▶2 頭身與 2.5 頭身的比較　比較 2 頭身與 2.5 頭身在哪些部分不同吧！

2 頭身　　　　　　　　　　　**2.5 頭身**

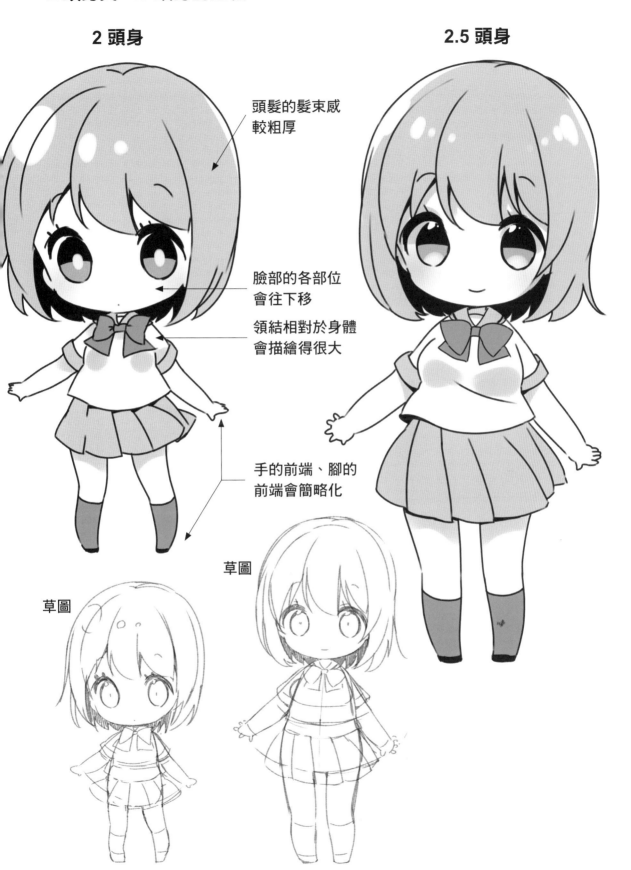

頭髮的髮束感
較粗厚

臉部的各部位
會往下移

領結相對於身體
會描繪得很大

手的前端、腳的
前端會簡略化

草圖

草圖

描繪 2 頭身的基本姿勢吧！

2 頭身的頭很大，相對的身體就需要 Q 版造形化得很極端。在描繪基本站姿的同時，掌握其整體協調感吧！

▶▶▶構圖～腳的描繪順序

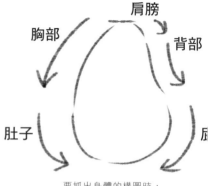

要抓出身體的構圖時，試著每個部位都用一條線畫出。

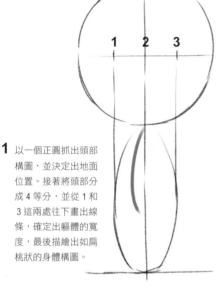

1 以一個正圓抓出頭部構圖，並決定出地面位置。接著將頭部分成 4 等分，並從 1 和 3 這兩處往下畫出線條，確定出軀體的寬度，最後描繪出如扁桃狀的身體構圖。

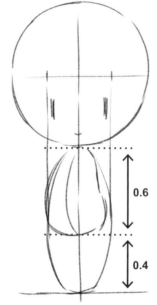

2 描繪出西洋梨形狀的身體。要注意肚子的圓潤感，並畫得白白胖胖的。

3 描繪腳部。腳尖雖然很小，不過還是要讓腳底確實貼在地面上。和2.5頭身相比，2頭身的腳略細且軟綿綿的。

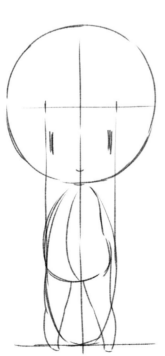

如何進行區別的重點

2.5 頭身的腳會再稍微豐腴一點。

4 腳的詳細描繪順序。順序為大腿內側→輪廓線。

5 描繪出小腿～腳尖。稍微讓腳張開，使腳很穩定地站在地面上。

6 右腳也一樣，按照大腿內側→輪廓線的順序進行描寫。

7 讓腳呈內八字形站在地面上。

▶▶▶手的描繪順序

2 手臂的外側並不是筆直的線條，而是要用 2 次線條描繪成一條和緩的 S 形弧線。

1 描繪出手臂。讓指尖位在胯下延伸出來的曲線上。手肘的位置則是在肩膀和手腕的正中間。

3 描繪手臂內側時也要分成 2 次線條。

描繪手臂時，要以手肘為分界，想像成有 2 個區塊。

描繪手掌時，要像真實比例的手那樣，單獨讓大拇指獨立出來。

4 描繪出指尖，並修整出身體整體的形體。

描繪腳時，如用單純的棒狀或筒狀描繪，看起來會不像是腳。

2 頭身雖然省略了手肘的突出感，不過描繪時還是要意識到這裡有手肘。

▶▶▶衣服的描繪順序

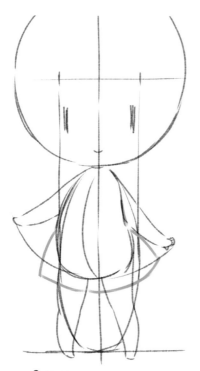

6 描繪衣服。裙子的形體則抓成一個三角形剪影圖。

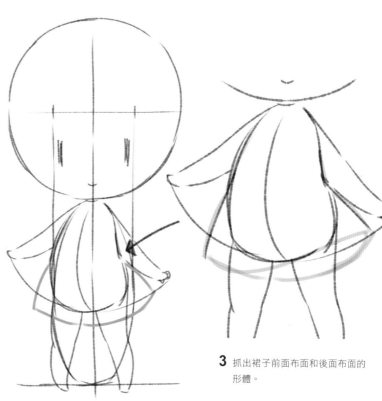

2 確認腰圍線的位置。腰圍線會在軀體約一半的位置上，裙子會穿在這一帶附近。

3 抓出裙子前面布面和後面布面的形體。

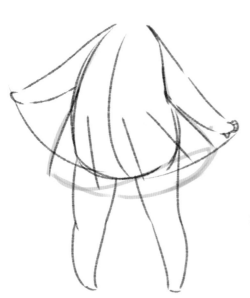

4 用縱向線粗略地將裙子分割，營造出裙子的百褶狀。

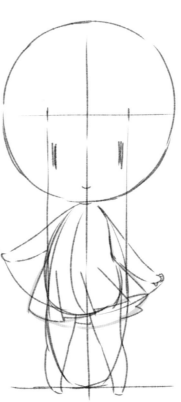

5 描繪出裙子的下擺，並讓百褶狀部分成尖角狀。因為這個迷你角色想要強調腳的部分，所以裙子長度要畫得短一點。

如何進行區別的重點

這一張是 2.5 頭身的圖。可以看得出來，2 頭身的百褶狀，束條感比較粗糙。

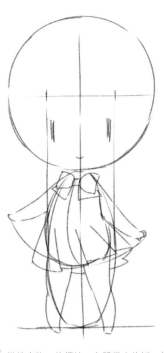

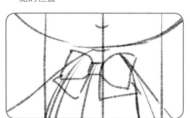

7 領結的詳細描繪順序。首先先決定打結處的位置。

8 就算大到會蓋到肩膀也沒關係，蝴蝶的部分要大膽地描繪出來。

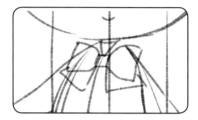

9 除了蝴蝶的部分，也補畫領結的邊角。

10 朝著領結的打結處，描繪出 V 字形的領口。

6 描繪出胸口的領結。身體很小的話，領結就很難突顯出來，所以領結要描繪得比實際比例還要大來進行突顯。

完成！

11 衣服的形體要抓得稍微寬鬆一點，使水手服的上衣不會跟身體很貼身。

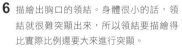

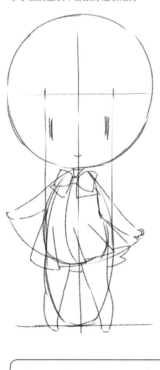

12 在腋下一帶描繪出袖口的線條，營造出水手服的袖子。

13 描繪出鞋子。2 頭身跟 2.5 頭身不一樣，描繪鞋子時要用一條線這種很極端的 Q 版造形化方法描繪出來。

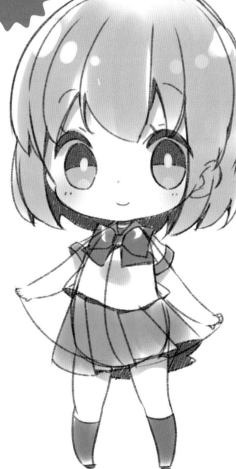

14 描繪頭髮跟表情，接著一面觀看整體協調感，一面進行完稿處理。

▶▶▶構圖～手腳的描繪順序

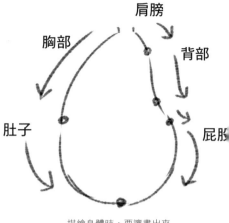

肩膀

胸部

背部

肚子

屁股

描繪身體時，要讓畫出來的線條通過點的部分。

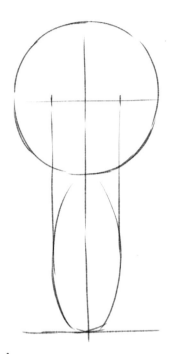

1 與正面同樣方法，將地面描繪在第 2 個頭身的最下方，並決定出臀寬。

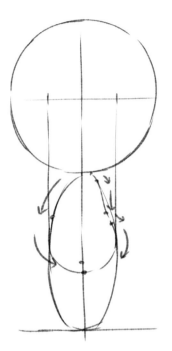

2 從下巴往下算約 0.6 個頭身之處標上記號並描繪出身體。從側面觀看時的上半身，肚子會隆起來，身體則會有點反仰起來。

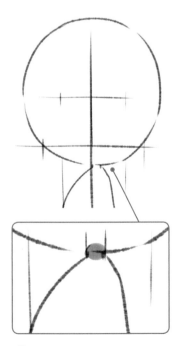

3 確認脖子的位置。脖子會在頭部正中央再稍微後面一點的位置上連接頭部與軀體。

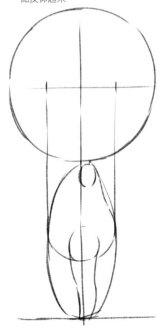

4 描繪腳部。直立的腳，會從軀體的正中央延伸下來。要注意別讓腳太過於靠攏前面或後面。

如何進行區別的重點

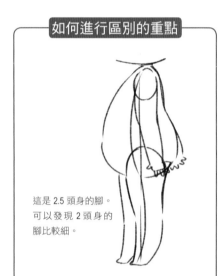

這是 2.5 頭身的腳。可以發現 2 頭身的腳比較細。

真實比例人體的腳，從側面看會像是個 S 字形。迷你角色也要把此形狀帶進去。

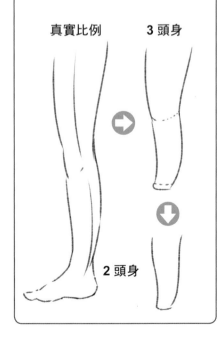

真實比例 **3 頭身**

2 頭身

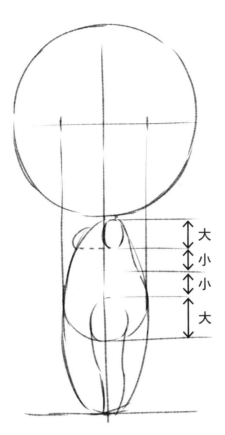

5 確認身體的協調感。手臂根部的大小會比脖子～腰圍線的對半距離還要大，大腿根部的大小則是會比腰圍線～胯下的對半距離還要大。

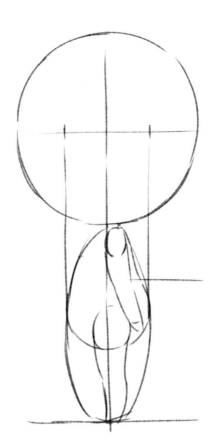

6 描繪出手臂。手臂的長度，不要讓指尖碰到胯下。

如何進行區別的重點

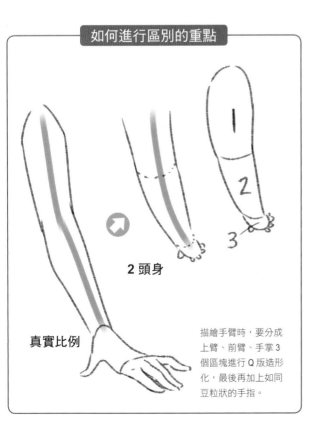

2 頭身

真實比例

描繪手臂時，要分成上臂、前臂、手掌 3 個區塊進行 Q 版造形化，最後再加上如同豆粒狀的手指。

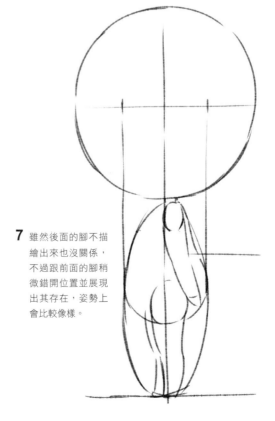

7 雖然後面的腳不描繪出來也沒關係，不過跟前面的腳稍微錯開位置並展現出其存在，姿勢上會比較像樣。

▶▶▶衣服的描繪順序

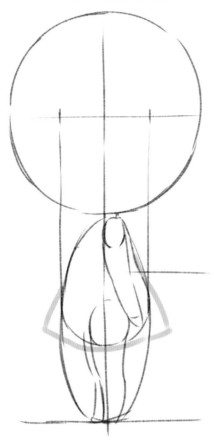

1 描繪出裙子。將身體和裙子想像成一個在腰圍線處有一點內凹的三角形，並藉此抓出裙子的形體。

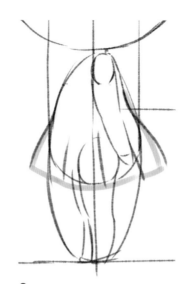

2 用縱向線將裙子粗略地分割，描繪出裙子的百褶狀。

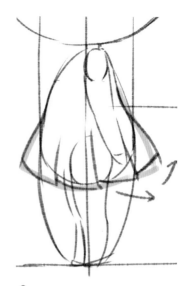

3 描繪出裙子下擺，使百褶狀的邊角呈尖銳狀。

從側面觀看的領結。和正面相較之下，寬度看起來非常窄。

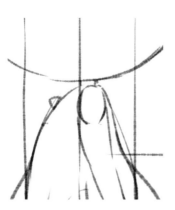

4 描繪出胸口的領結。首先要決定打結處的位置。

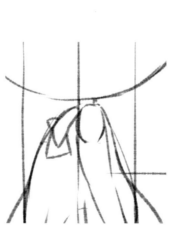

5 先從領結前方這一側抓出形體。

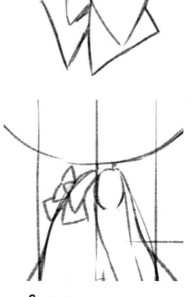

6 描繪出後方的領結。重點在於，要將領結寬度描繪得窄一點，讓領結看起來像是側面角度下的領結。

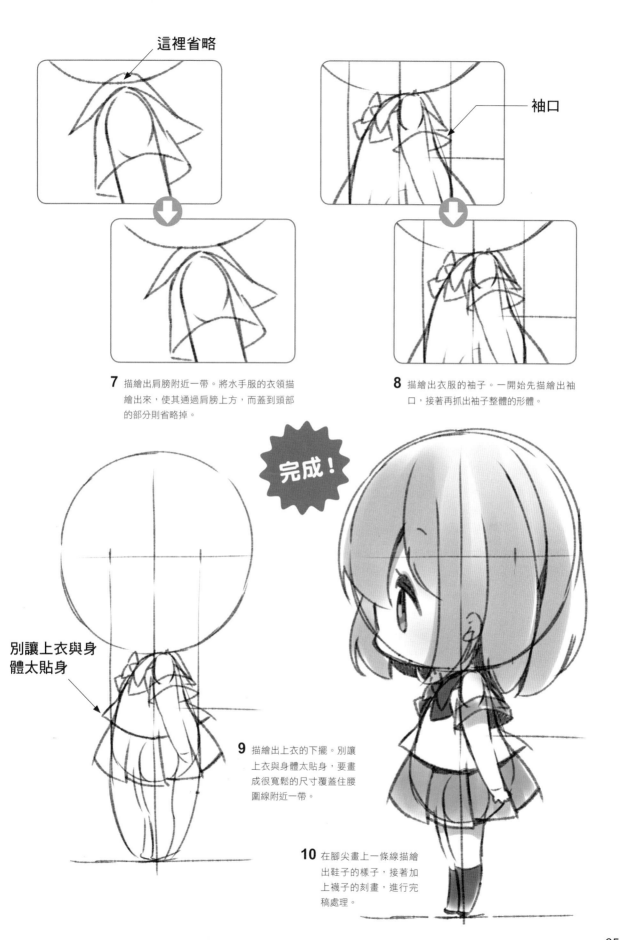

這裡省略

袖口

7 描繪出肩膀附近一帶。將水手服的衣領描繪出來，使其通過肩膀上方，而蓋到頭部的部分則省略掉。

8 描繪出衣服的袖子。一開始先描繪出袖口，接著再抓出袖子整體的形體。

完成！

別讓上衣與身體太貼身

9 描繪出上衣的下擺。別讓上衣與身體太貼身，要畫成很寬鬆的尺寸覆蓋住腰圍線附近一帶。

10 在腳尖畫上一條線描繪出鞋子的樣子，接著加上襪子的刻畫，進行完稿處理。

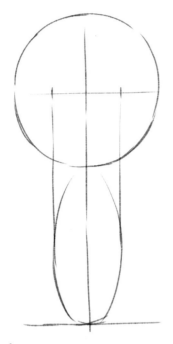

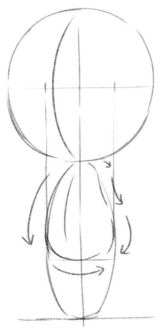

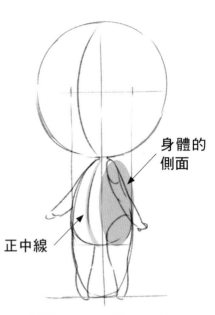

身體的側面

正中線

因為身體是面向半側面,所以正中線會是一條曲線。描繪時,要留意身體側面看起來會比較寬廣。

1 一開始的構圖抓取方式和正面、側面相同。先抓出臀部的寬度與胯下的位置。

2 想像成一個西洋梨的形狀描繪出身體。腰圍線則是在軀體對半切的位置上。

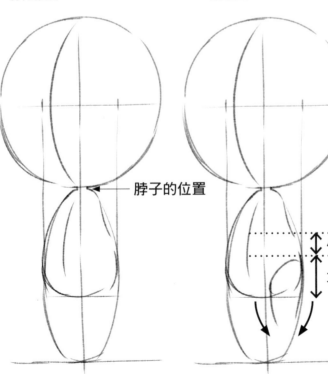

脖子的位置

小

大

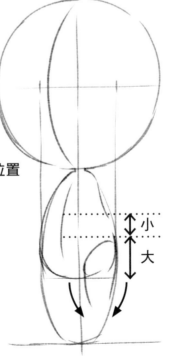

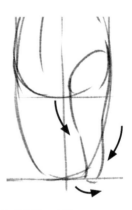

按照大腿→小腿肚→腳底的順序描繪出來。右腳也同樣如此。

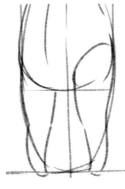

3 確認脖子的位置。脖子的位置是在頭部前半還要後面的地方,雖然實際描繪時幾乎是將脖子省略掉了。

4 描繪腳部。將大腿根部的大小,描繪得比腰圍線~胯下的對半距離還要大,接著再從該處往下延伸出腳。

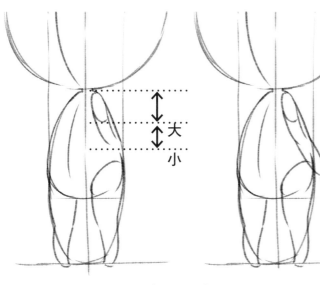

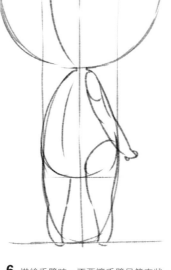

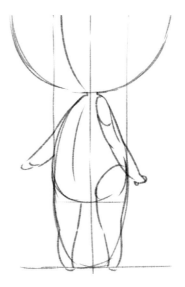

5 描繪出手臂。將手臂根部的大小，描繪得比下巴～腰圍線的對半距離還要大，接著再從該處延伸出手臂。

6 描繪手臂時，不要讓手臂呈筆直狀，要意識到是有手肘的。

7 描繪右臂。因為身體面向半側面，所以右臂會被身體遮住，看起來比較短。

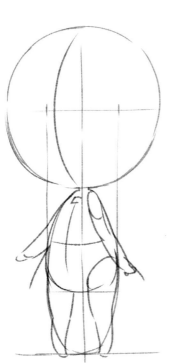

8 描繪出領結的打結處，並抓出腰圍線的線條跟裙子的形體。

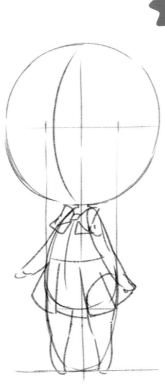

完成！

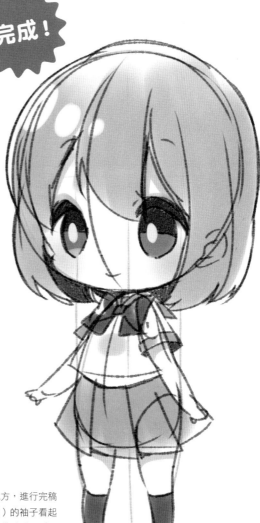

9 將領結的後方蝴蝶部分畫得小一點，看起來就會是一個半側面角度下的領結。腳的描繪方法則是與正面幾乎相同。

10 描繪出袖子跟其他地方，進行完稿處理。讓前方（左肩）的袖子看起來很大，後方的袖子幾乎看不到，是這個角度的描繪重點所在。

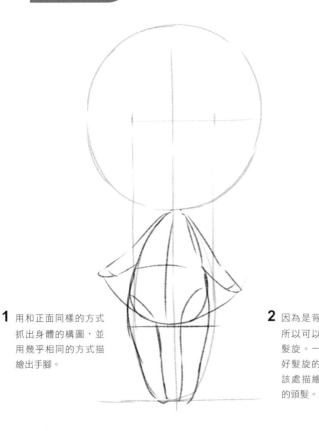

髮旋

1 用和正面同樣的方式抓出身體的構圖,並用幾乎相同的方式描繪出手腳。

2 因為是背面的身影,所以可以看見頭髮的髮旋。一開始先決定好髮旋的位置,再從該處描繪出傾瀉而下的頭髮。

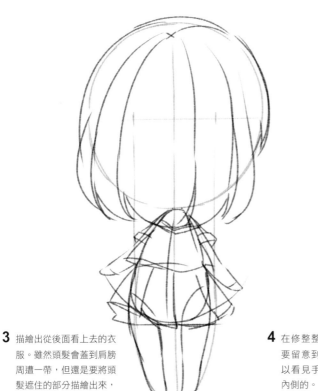

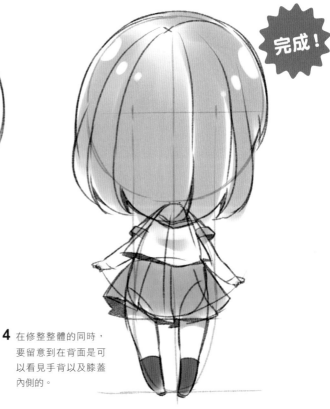

完成!

3 描繪出從後面看上去的衣服。雖然頭髮會蓋到肩膀周遭一帶,但還是要將頭髮遮住的部分描繪出來,藉此抓出衣服的形體。

4 在修整整體的同時,要留意到在背面是可以看見手背以及膝蓋內側的。

"不足" 2 頭身的人物角色
要想像成一隻沒有骨架的布娃娃

身體比 2 頭身還要再嬌小的迷你角色，是一種具有歡樂感而且很可愛的小東西。描繪這種迷你角色時，要忽視掉絕大多數的骨架，並想像成是一隻布娃娃。

身體只有頭部一半大小，而手腳會從這個身體冒出來。

透過素體觀看的話，不足 2 頭身的角色，身體就宛如是一隻布娃娃。

側臉有一種強烈的扁平感。

頭髮就算整個畫到腳底也OK。搞笑臉也是其拿手好戲。

讓人煩惱的地方，是這個頭身比例很難展現出精美衣服的刻畫設計。選擇一些設計極端簡單的服裝，視覺上就會比較好一些。

× 臉部是照 6 頭身去畫的，身體卻不足 2 頭身……，這種角色就迷你角色而言是NG的。

認識 3 頭身的基本體型吧！

和 Q 版造形化很極端的 2 頭身相比之下，3 頭身的 Q 版造形化略為溫婉且讓人
易於親近。一起來掌握如何展現出可愛感的基本協調感吧！

3 頭身有 2 種種類！

一種是標準 Q 版造形人物的 3 頭身，另一種則是
以幼兒體型為呈現概念的 3 頭身。兩者在肩寬、
腳長以及臉部協調感上會出現差異。

▶▶▶**比較 2 種種類的差異**

不同的部分

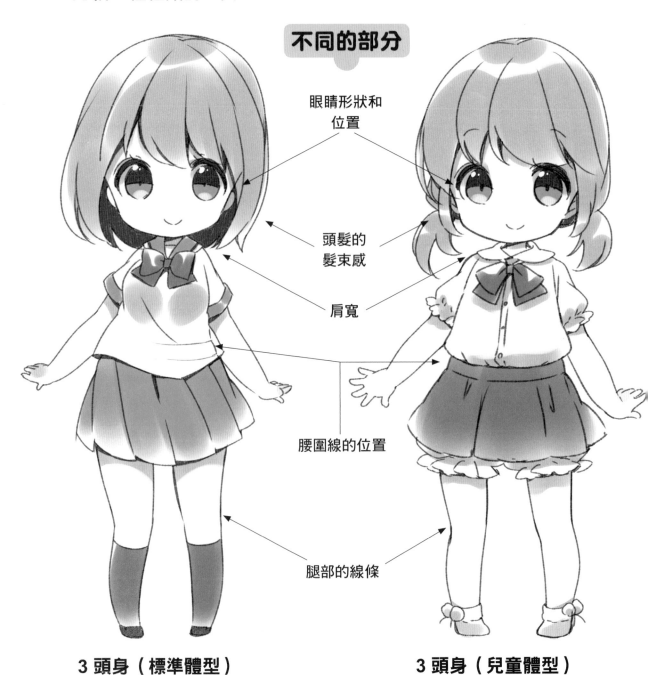

眼睛形狀和
位置

頭髮的
髮束感

肩寬

腰圍線的位置

腿部的線條

3 頭身（標準體型）　　　　　3 頭身（兒童體型）

將 2 種種類重疊起來的話，
可以很清楚發現兩者差異。

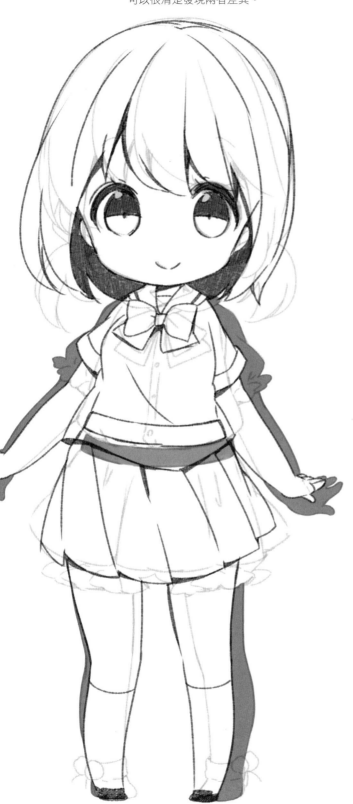

頭髮的髮束感

標準體型，是用較粗大的髮束 Q 版造形化。

肩寬

標準體型是一種很極端的斜肩，兒童體型則是有肩寬。

手的形狀

兒童體型會比較白白胖胖。

腳的粗細

標準體型會越來越窄，兒童體型則是比較粗且粗細均一。

▶▶▶透過素體觀看各部位的比例

頭部佔 1 個頭身，身體佔 1 個
頭身，剩下的再佔 1 個頭身。
恰好分成 3 個頭身，比例好記
是其特徵所在。

1

身體佔 1 個頭身。腰圍線的
位置，會在身體約對半切的
地方上。

手肘位置在腰圍
線上。

1

臀寬長度幾乎是 1 個頭身
的 75 ％長。差不多比頭
部寬度還要窄一點而已。

胯下～膝蓋、膝蓋～腳
腕，這兩者會一樣長。

腳腕

1

▶▶▶3 頭身與 2.5 頭身的比較

一起來比較看看 2.5 頭身和 3 頭身在哪些部分有差異吧！

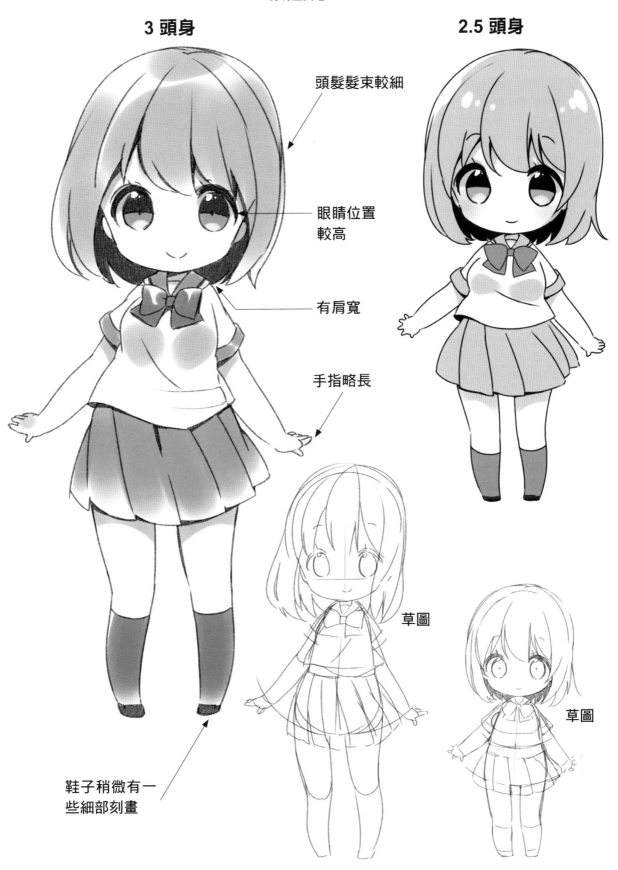

3 頭身

2.5 頭身

頭髮髮束較細

眼睛位置較高

有肩寬

手指略長

鞋子稍微有一些細部刻畫

草圖

草圖

描繪 3 頭身的基本姿勢吧！

Q 版造形化程度較薄弱的 3 頭身，手部、髮型及衣服的刻畫會增多。讓自己確實精通 3 頭身基本姿勢的描繪方法吧！

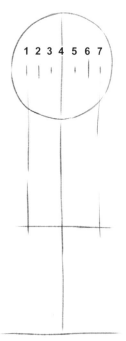

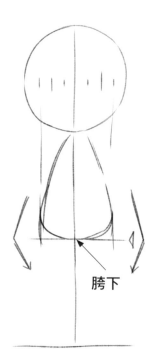

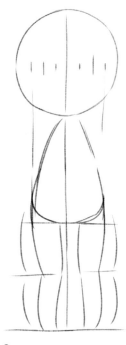

1 以正圓抓出頭部的構圖，並在第 3 個正圓的底部位置描繪出地面。將頭部分成 8 等分，並從 1 和 7 這兩處往下畫出縱向線視為臀寬。

2 胯下會剛好在 2 頭身底部的地方。描繪身體時，要將其想像成一個帶有圓潤感的三角形。

3 描繪腳部時，要將胯下～膝蓋以及膝蓋～腳尖這兩段的長度描繪成一樣長。

如何進行區別的重點

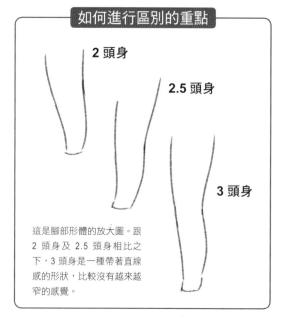

2 頭身

2.5 頭身

3 頭身

這是腳部形體的放大圖。跟 2 頭身及 2.5 頭身相比之下，3 頭身是一種帶著直線感的形狀，比較沒有越來越窄的感覺。

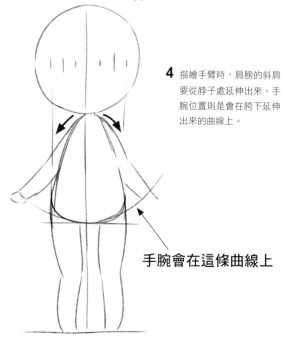

4 描繪手臂時，肩膀的斜肩要從脖子處延伸出來。手腕位置則是會在胯下延伸出來的曲線上。

手腕會在這條曲線上

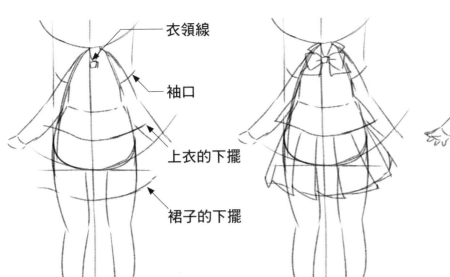

衣領線

袖口

上衣的下擺

裙子的下擺

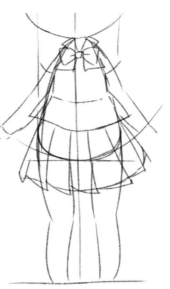

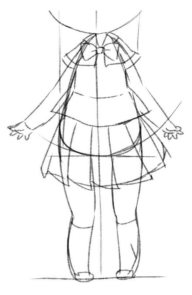

5 描繪水手服。按照 V 字形衣領線、上衣的下擺、袖口、裙子下擺形體的順序,抓出水手服的形體。

6 以打結處為中心描繪出領結,並加上裙子的百褶狀。上衣要描繪成有覆蓋到裙子的上部。

7 描繪手掌,接著描繪襪子跟鞋子的細部。重點在於要描繪出鞋背的鞋舌。

張開雙腳,穩穩站於地面上的這個姿勢在描繪腳時,要將身體~腳腕這一整塊想像成一個三角形。

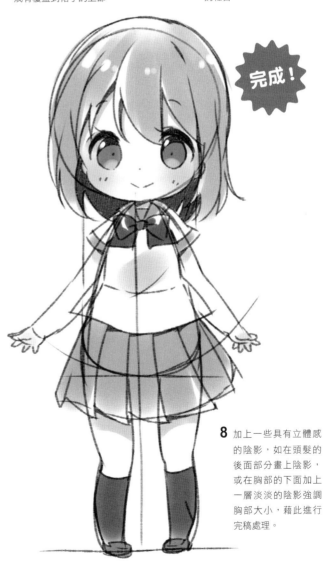

完成!

8 加上一些具有立體感的陰影,如在頭髮的後面部分畫上陰影,或在胸部的下面加上一層淡淡的陰影強調胸部大小,藉此進行完稿處理。

75

側面

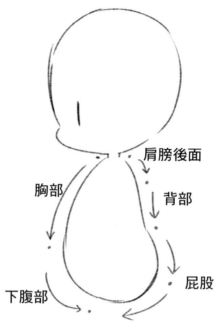

肩膀後面

胸部

背部

下腹部

屁股

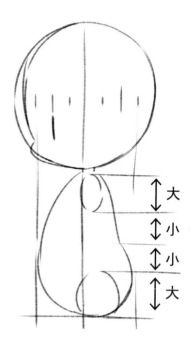

大

小

小

大

1 和正面一樣，抓出 3 個頭身的構圖，並將頭部分成 8 等分，接著從 1 和 7 這兩處往下畫出縱向線決定出臀寬。

2 抓出身體的形狀。按照胸部→肚子→肩膀後面→背部→屁股的順序，各自用一次筆畫將這些部位柔軟地描繪出來。

3 抓出手臂根部和大腿根部的形體。兩者的大小，皆會比將縱向身體分成 4 等分後的 1 等分還要大。

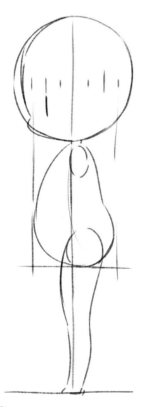

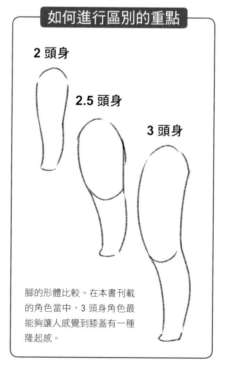

如何進行區別的重點

2 頭身

2.5 頭身

3 頭身

腳的形體比較。在本書刊載的角色當中，3 頭身角色最能夠讓人感覺到膝蓋有一種隆起感。

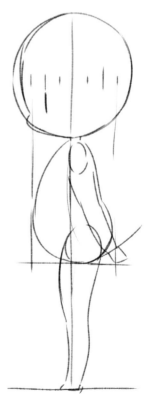

4 描繪腳時，要想像成腳是從大腿根部呈一種平緩 S 字形延伸出來的。要注意別讓腳變成了一種筆直的棒狀。

5 描繪手臂，使手腕位在胯下延伸出來的曲線上。

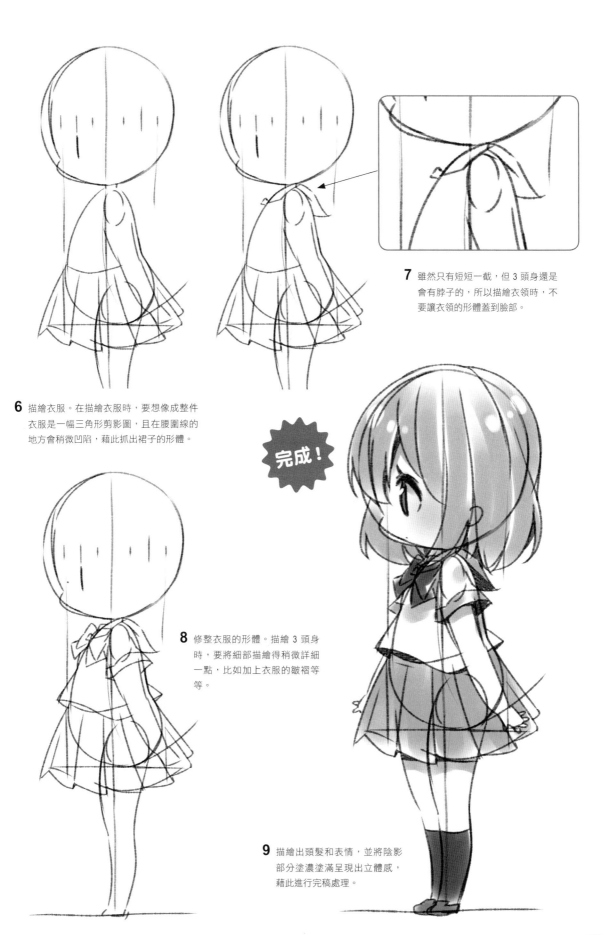

7 雖然只有短短一截,但 3 頭身還是會有脖子的,所以描繪衣領時,不要讓衣領的形體蓋到臉部。

6 描繪衣服。在描繪衣服時,要想像成整件衣服是一幅三角形剪影圖,且在腰圍線的地方會稍微凹陷,藉此抓出裙子的形體。

完成!

8 修整衣服的形體。描繪 3 頭身時,要將細部描繪得稍微詳細一點,比如加上衣服的皺褶等等。

9 描繪出頭髮和表情,並將陰影部分塗濃塗滿呈現出立體感,藉此進行完稿處理。

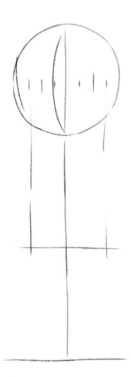

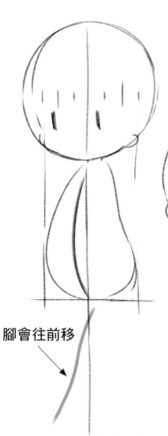

脖子根部會在頭部一半還要後面一點。

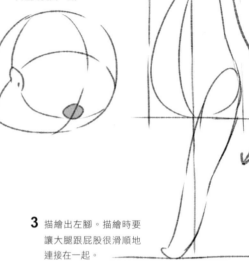

3 描繪出左腳。描繪時要讓大腿跟屁股很滑順地連接在一起。

腳會往前移

1 和正面一樣,抓出 3 個頭身的構圖。因為臉部是半側面角度,所以要用有弧度的曲線描繪出臉部中心的線條。

2 將第 2 個頭身的底部當作是胯下的位置描繪出身體。這個角色是設計成一種稍微挺出屁股的姿勢,所以腳會稍微往前移。

4 描繪右腳。讓右腳稍微浮在半空中,呈現出輕快感。

因為這是一個稍微挺出屁股的姿勢,所以身體和腳連接起來的模樣,要描繪成像一個反く字形。

在這個姿勢下,膝蓋以下是呈脫力狀態的,所以腳要描繪成沒有踏在地面上。

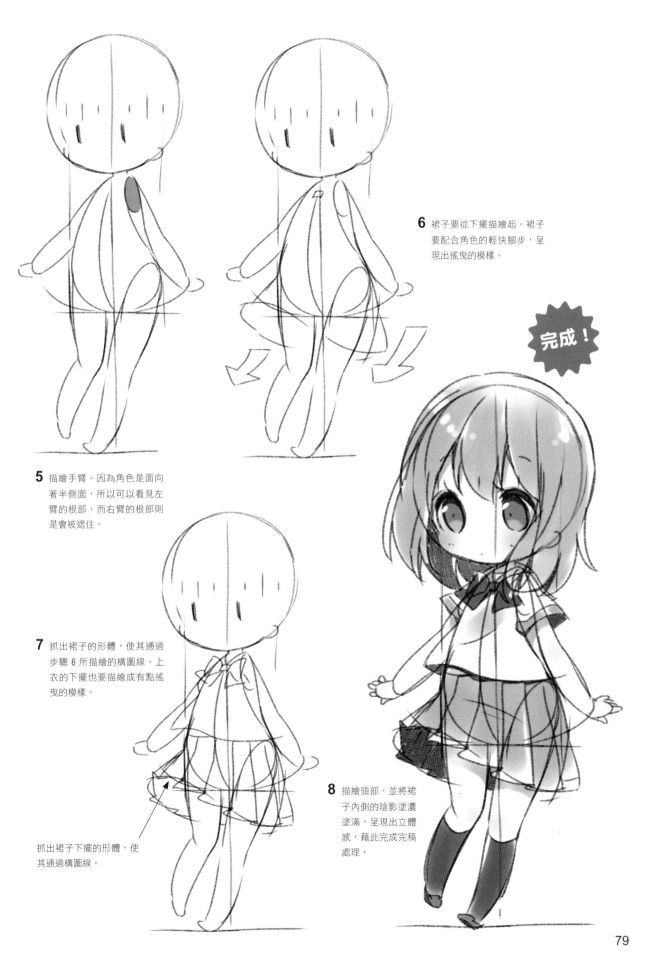

6 裙子要從下擺描繪起。裙子要配合角色的輕快腳步，呈現出搖曳的模樣。

完成！

5 描繪手臂。因為角色是面向著半側面，所以可以看見左臂的根部，而右臂的根部則是會被遮住。

7 抓出裙子的形體，使其通過步驟 6 所描繪的構圖線。上衣的下擺也要描繪成有點搖曳的模樣。

抓出裙子下擺的形體，使其通過構圖線。

8 描繪頭部，並將裙子內側的陰影塗濃塗滿，呈現出立體感，藉此完成完稿處理。

就算是背面的角度,也要確實掌握住脖子的位置。在背面角度下,脖子的構圖會與臉部輪廓重疊。

1 和正面一樣,抓出 3 個頭身的構圖。並抓出臀寬、跨下的位置。

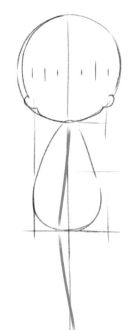

2 從背後看的脖子,其位置會在正中央。這個角色的姿勢因為想要設計成有挺出屁股,所以描繪軀體時,要想像成一個「く」字形,使軀體微微往左傾。

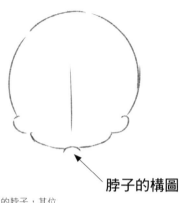

脖子的構圖

完成!

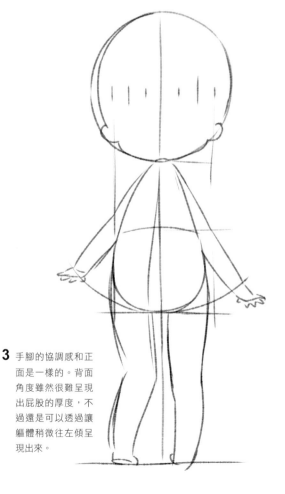

3 手腳的協調感和正面是一樣的。背面角度雖然很難呈現出屁股的厚度,不過還是可以透過讓軀體稍微往左傾呈現出來。

4 在素體上描繪衣服。水手服的衣領附近一帶與正面不一樣,是此角度的關鍵重點。接著將腳底描繪成露出鞋底或是讓腳尖往上抬,塑造出姿勢。

除了本書描繪方法順序中所介紹的素體以外,也可以改變素體的手腳或體態。

末端較寬體型

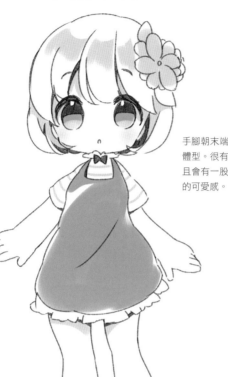

手腳朝末端越來越粗的體型。很有存在感,而且會有一股如布娃娃般的可愛感。

身材纖細體型

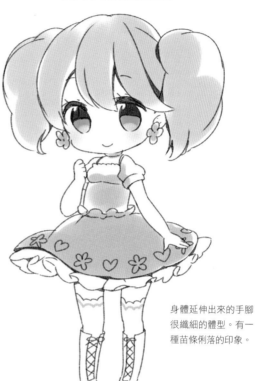

身體延伸出來的手腳很纖細的體型。有一種苗條俐落的印象。

草圖

身材結實體型

身體形體四四方方的體型。雖然是迷你角色,但卻能展現出男性化的感覺。

如何描繪 2 頭身與 3 頭身的區別

現在我們就來看看一些服裝和動作多采多姿的角色吧！即使是同一個角色，只要確實將 2 頭身與 3 頭身描繪出區別的話，就能夠呈現出別具一格的魅力。

新娘

身穿禮服，一臉幸福的新娘。清秀高雅的表情，很適合跟能夠進行纖細表現的 3 頭身進行搭配。另一邊的 2 頭身，則是有一股如吉祥物般的可愛感。

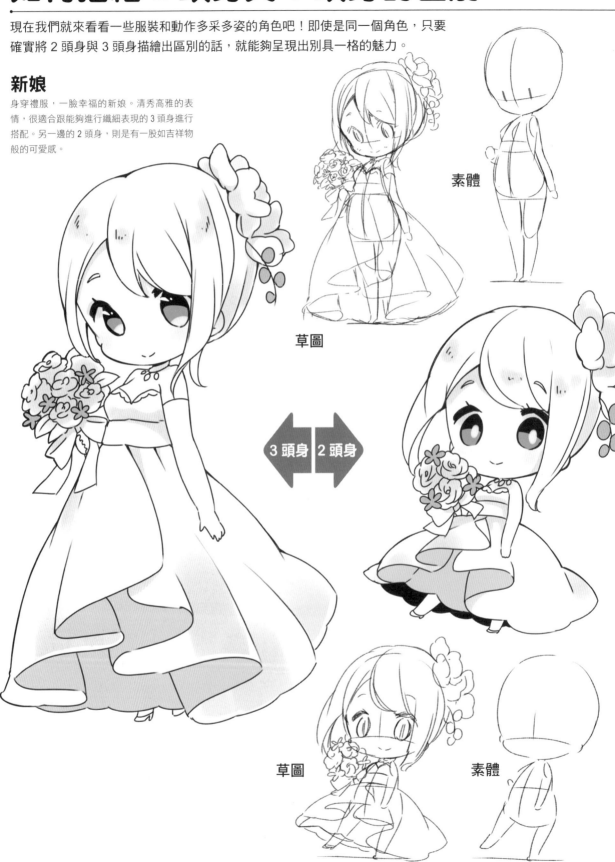

素體

草圖

3 頭身　2 頭身

草圖

素體

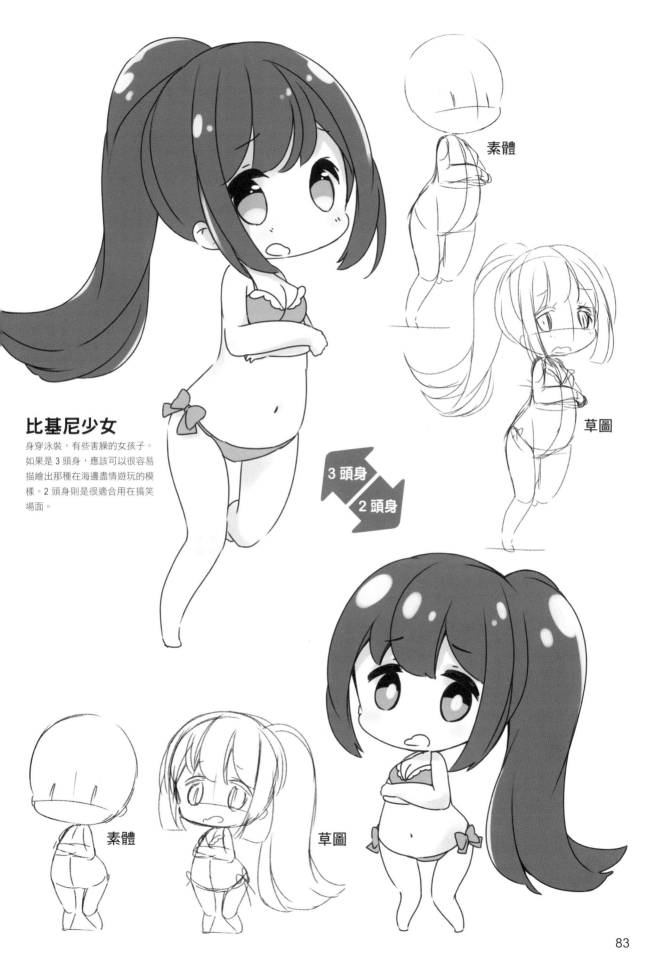

素體

草圖

比基尼少女

身穿泳裝,有些害臊的女孩子。
如果是 3 頭身,應該可以很容易
描繪出那種在海邊盡情遊玩的模
樣。2 頭身則是很適合用在搞笑
場面。

3 頭身
2 頭身

素體

草圖

內向女生

喜歡畫畫，有點畏首畏尾的女孩子。透過緊緊抱住筆記本，呈現出內向感。裡頭最為迷人的帽子，要描繪得很大很顯眼。

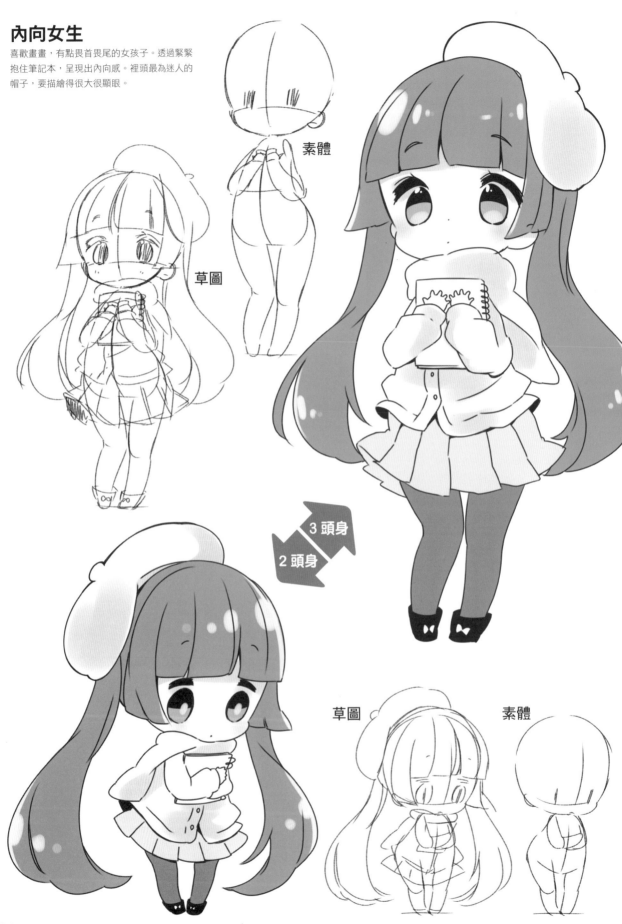

素體

草圖

3 頭身

2 頭身

草圖

素體

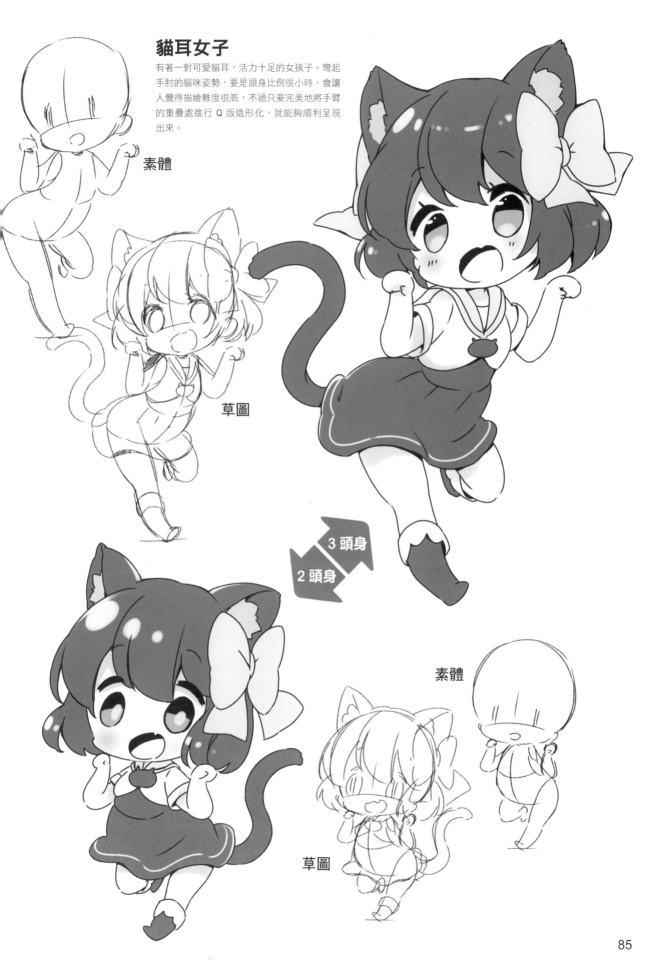

貓耳女子

有著一對可愛貓耳，活力十足的女孩子。彎起手肘的貓咪姿勢，要是頭身比例很小時，會讓人覺得描繪難度很高，不過只要完美地將手臂的重疊處進行 Q 版造形化，就能夠順利呈現出來。

素體

草圖

3 頭身

2 頭身

素體

草圖

男人婆大小姐

比起穿裙子，更喜歡穿褲子東奔西跑的大小姐。請注意這個範例作品當中，2頭身與3頭身的手臂長度並不一樣，且右手的呈現有所改變。這是因為舉起手打招呼時，2頭身需要將手臂抬得比3頭身還要高。

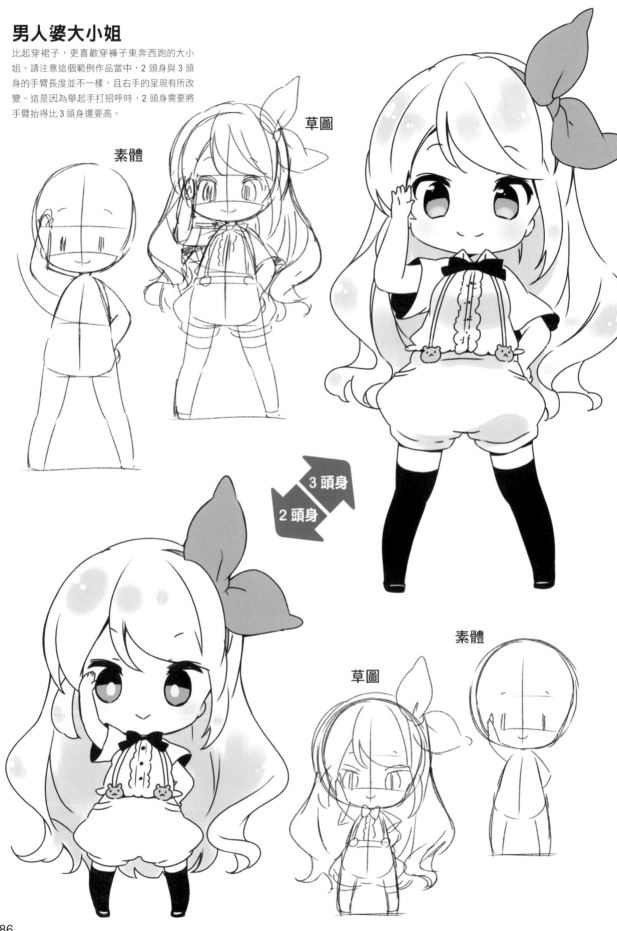

素體

草圖

3頭身

2頭身

草圖

素體

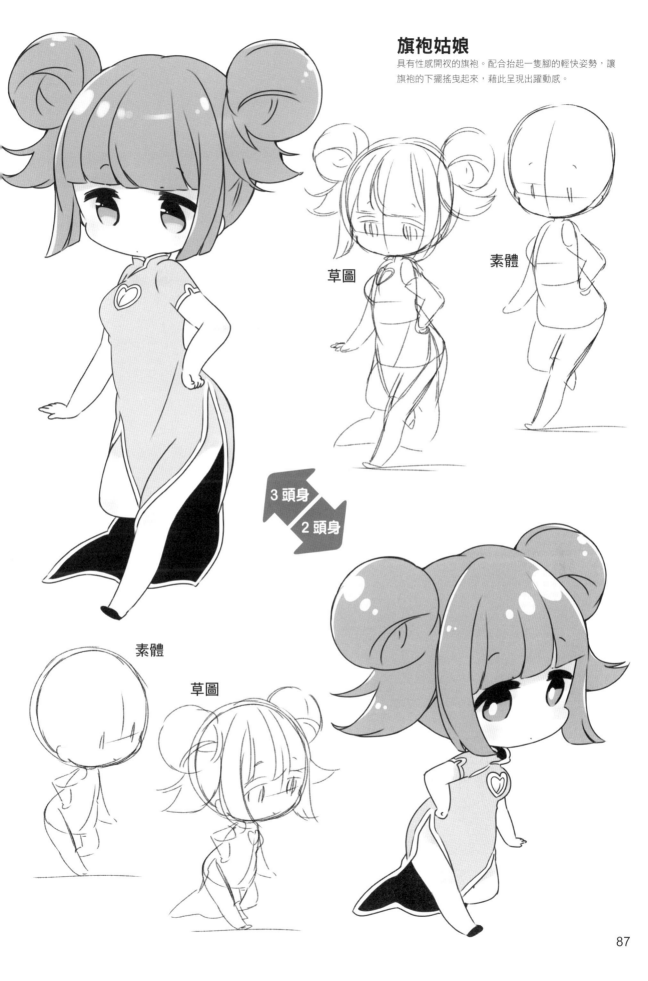

旗袍姑娘

具有性感開衩的旗袍。配合抬起一隻腳的輕快姿勢，讓旗袍的下擺搖曳起來，藉此呈現出躍動感。

草圖

素體

3 頭身
2 頭身

素體

草圖

超喜歡波形褶邊的愛撒嬌女孩

喜歡有很多波形褶邊蘿莉塔時裝的女孩子。請注意看描繪波形褶邊時是如何進行區別的。

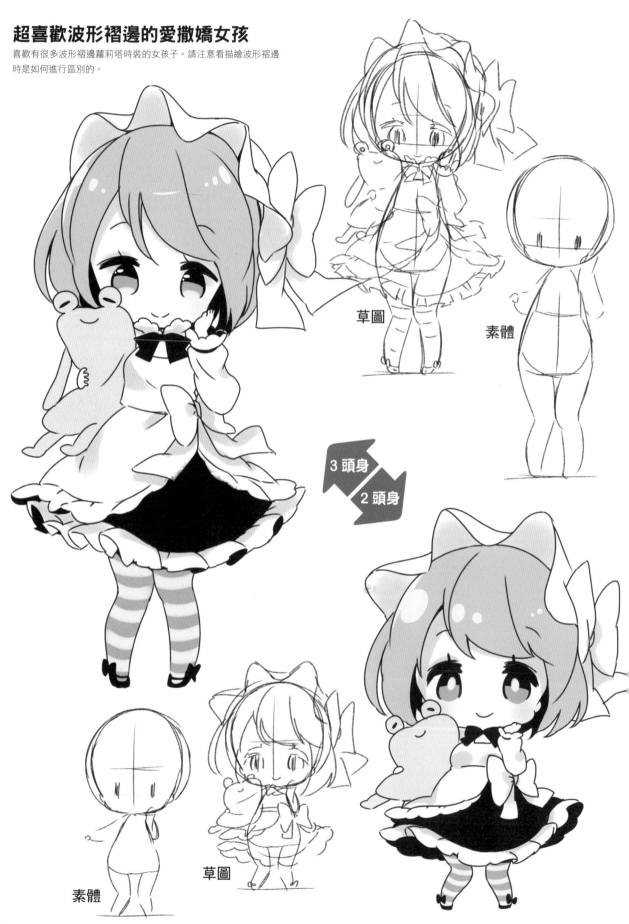

草圖

素體

3頭身

2頭身

素體

草圖

描繪迷你角色的臉吧！

迷你角色因為頭大大的，所以臉部的描寫會左右角色的可愛程度。先思考好各個頭身比例所適合的眼睛、鼻子、嘴巴位置以及各部位之間的協調再描繪吧！

如何描繪不同頭身比例的臉部重點

適合 2.5 頭身的臉會是怎樣子的臉？適合 2 頭身、3 頭身的臉呢⋯⋯？透過改變臉部各部位的位置跟形體，就能夠描繪出適合各個頭身比例的臉部。

是哪裡不同？
就來比較看看吧！

下圖是配合各個頭身比例進行區別後的臉部範例。可以隱隱約約發現到氣氛感覺有所不同對吧！現在我們就來檢驗看看，具體上是哪些部分有所不同吧！

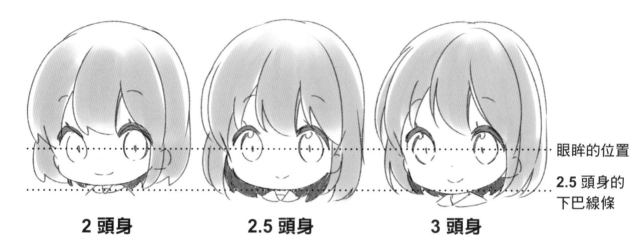

| 2 頭身 | 2.5 頭身 | 3 頭身 |

眼睛的位置

2.5 頭身的
下巴線條

▶▶▶重點 1：下巴的差異

頭身比例越小，下巴就會削去得越多。將三者重疊起來的話，就會發現有不少差異。

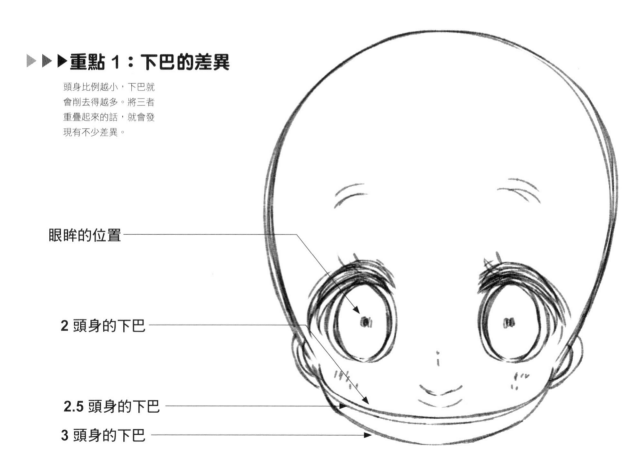

眼睛的位置

2 頭身的下巴

2.5 頭身的下巴

3 頭身的下巴

▶▶▶重點 2：眼睛、嘴巴的差異

頭身比例越小，上眼瞼就會越簡化且越短。眼睫毛的粗細也會有所改變。而嘴巴形狀也會隨著頭身比例越小，而越接近一個圓。

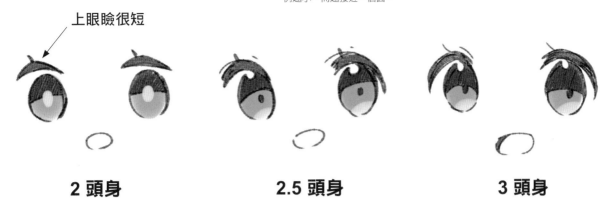

上眼瞼很短

2 頭身　　　　**2.5 頭身**　　　　**3 頭身**

▶▶▶重點 3：頭髮的差異

頭身比例越小，頭髮的髮束Q版造形化時就要呈現得越大一撮。而頭身比例越大的話，則髮束會越細，髮梢也會分岔開來。

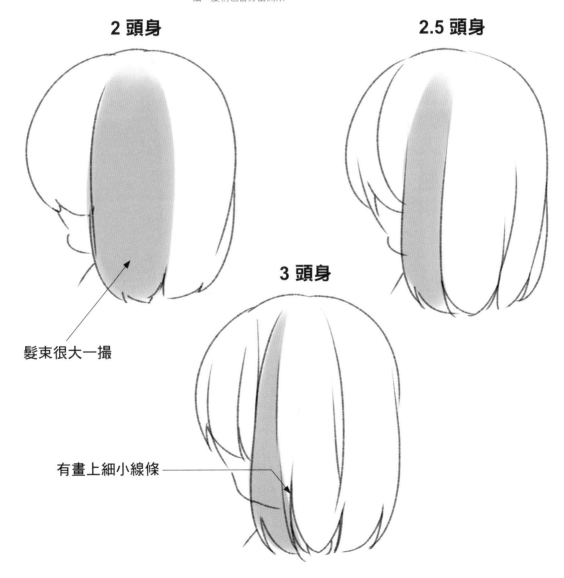

2 頭身　　　　　　　　　　**2.5 頭身**

3 頭身

髮束很大一撮

有畫上細小線條

掌握 2.5 頭身的臉部協調感吧！

一開始我們先用基本的 2.5 頭身，掌握臉部協調感吧！只要確實掌握住各部位的
位置跟大小，就能夠很穩定地描繪出一個可愛的表情。

輪廓的基準位在眼眸的下方

在眼眸的下方畫出一條橫向線，並以此為「基準線」描繪出輪廓。如果是 2.5 頭身，這條線的位置會在頭部的縱長 6 等分，由下往上數的第 1 等分之處。

▶▶▶從頭部觀看各部位比例

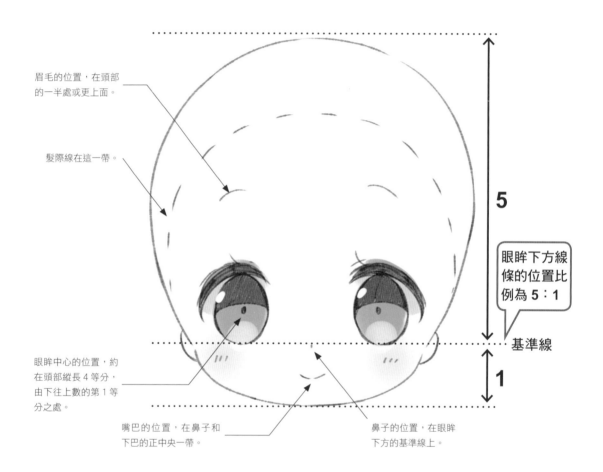

眉毛的位置，在頭部的一半處或更上面。

髮際線在這一帶。

5

眼眸下方線條的位置比例為 5：1

基準線

1

眼眸中心的位置，約在頭部縱長 4 等分，由下往上數的第 1 等分之處。

嘴巴的位置，在鼻子和下巴的正中央一帶。

鼻子的位置，在眼眸下方的基準線上。

▶▶▶眼眸的位置

如果眼睛張開

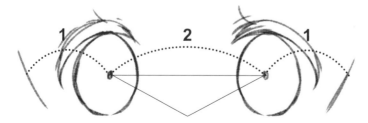

1　　2　　1

眼眸和眼眸之間如果畫得略為寬廣一點，就會呈現出一股可愛感。建議可以讓輪廓與眼眸、眼眸與眼眸、眼眸與輪廓這三者的間隔呈 1：2：1。

如果眼睛閉上　眼睛閉上的方式不同，眼眸的描繪位置也會隨之改變。

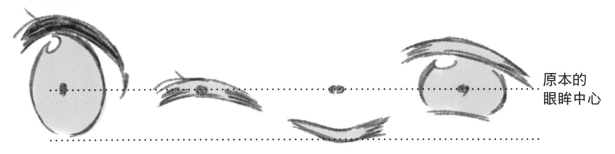

原本的
眼眸中心

笑瞇瞇地閉上眼睛時，要在眼眸中心的位置上用一個朝上的弧線描繪。

道聲「晚安」，然後閉上眼睛時，要在眼眸的下方位置上，用朝下的弧線描繪。

面帶微笑，稍微瞇著眼睛時，眼眸中心的位置不要變動，而是要讓上眼瞼和下眼瞼往中心靠攏。

▶▶▶各種表情變化

眼眸中心

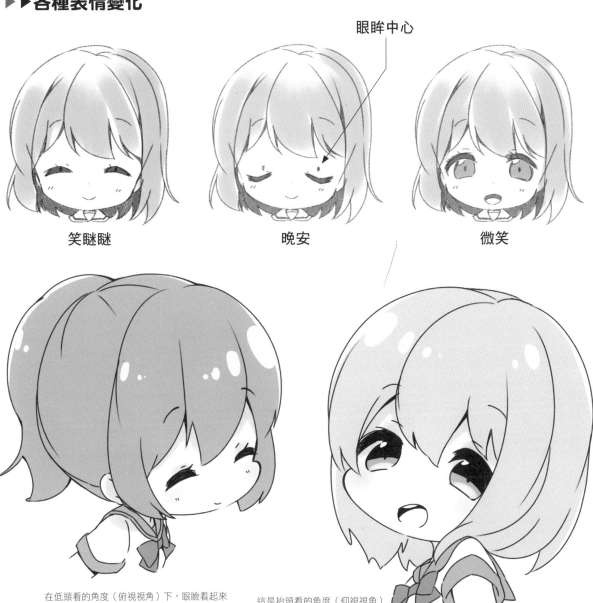

笑瞇瞇

晚安

微笑

在低頭看的角度（俯視視角）下，眼瞼看起來會像是朝下的弧線，但想要呈現出微笑表情的話，就要Q版造形化成朝上的弧線。

這是抬頭看的角度（仰視視角）下，稍微瞇著眼睛的範例。

描繪 2.5 頭身的臉部

描繪臉部形體時，關鍵之處在於右圖的 **1**～**6**。只要確實掌握好這部分，「臉太扁或太垮變得好奇怪」「每次畫都會變成不同人的臉」這一類的煩惱，就會不復存在。

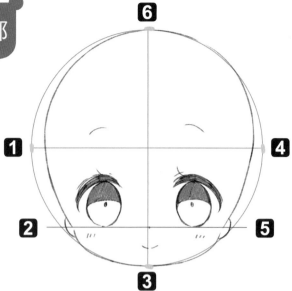

▶▶▶描繪順序

1 從十字線描繪出一個圓（臉部的構圖）。描繪出一個十字線，並在圓的半徑處標上記號。

2 描繪出一個圓形，讓 4 個記號連接起來。

3 沒有辦法順利描繪出一個很均衡的圓時，這個方法會很方便。

▶▶▶輪廓～耳朵的描繪順序

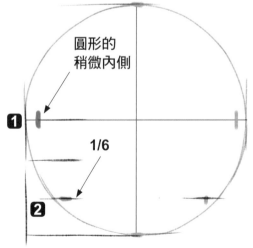

1 陸續找出關鍵之處 **1**～**6** 的形狀。在圓形左端稍微朝內側的地方，標上記號 **1**，並在臉部縱向長度由下往上數 6 分之 1 的位置上標上記號 **2**。

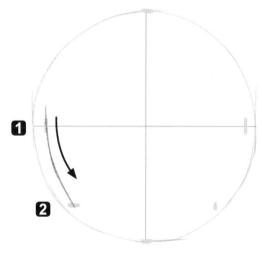

2 以滑順的弧線，描寫出一條通過 **1** 與 **2** 的線條。這個範例是分成 2 次筆畫描繪出來。

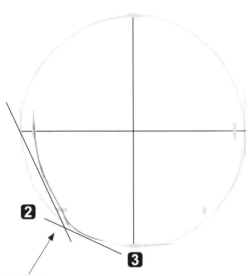

滑順感
是臉頰的生命！

1 與 **2** 並不是單純連接起來而已，而是要用一種很長且呈 S 字形弧線的平滑線條，描繪一條「通過」**1** 與 **2** 這兩處的線條。這裡要是用很短的線條進行描繪時，**2** 看起來會特別地凹陷，而呈現不了臉頰的滑順感。

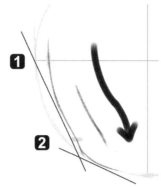

隆起處

3 從 **2** 描繪出臉頰的隆起處。描繪隆起處的角度時，線條差不多一碰到圓的構圖線就要轉彎，並朝著 **3** 描繪。

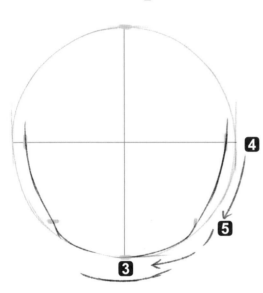

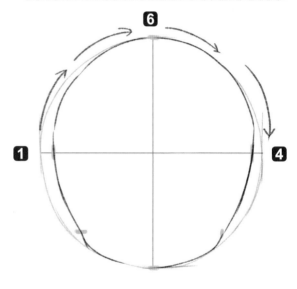

4 和左邊臉頰一樣，**4** 到 **5** 這一段要用很滑順的線條描繪出輪廓。要注意別令 **3** 這個部分顯得很尖銳。

5 按照 **1** → **6** → **4** 的順序描繪出一條曲線，打造出頭部的輪廓。

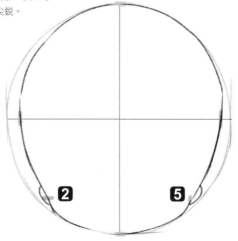

6 描繪出左右耳，使耳朵將 **2** 與 **5** 包覆起來。

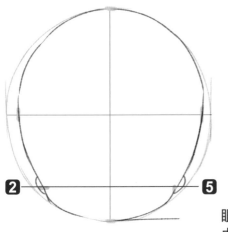

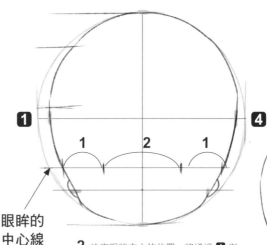

要是不先決定好眼眸的中心，視線就會飄移不定，容易形成一種讓人不知道是在看那裡的眼睛。

1 描繪出一條連接 **2** 與 **5** 的線條，並將這條線條當成基準線。而鼻子的高度會在這條線上。

2 決定眼眸中心的位置。將通過 **1** 與 **4** 的橫向線～下巴的這段高度分成 2 等分後，對半切的那條線就會是眼眸的中心線。而將輪廓的橫向寬度分成 4 等分時，就會形成一個 1：2：1 的相對位置。

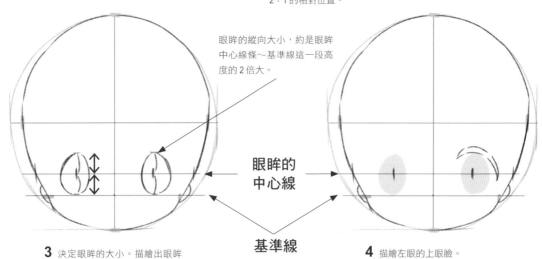

眼眸的縱向大小，約是眼眸中心線條～基準線這一段高度的 2 倍大。

眼眸的中心線

基準線

3 決定眼眸的大小。描繪出眼眸的構圖，使其包圍住眼眸中心並相接於基準線上。

4 描繪左眼的上眼瞼。

重點

上眼瞼要分成 3 個形狀描繪

上眼瞼要是畫上很多次線條，會變得很難掌握其形體。因此要分 3 次筆畫，描繪出內眼角、眼瞼中央以及外眼角。

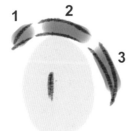

只要改變這 3 個線條的角度，就能夠描繪出各種類型的眼睛，如眼角下垂或眼角上揚。

5 描繪另一側的上眼瞼。

6 抓出眼眸的形狀。如果要描繪一雙張
　　得很開的眼睛，眼眸就畫成有碰觸到
　　眼瞼，或是只稍微隔一點距離。

眼眸的形狀是米粒狀！

眼眸並不是正圓形也不是橢圓形，而是一種上方比較窄，像是米粒的形狀。

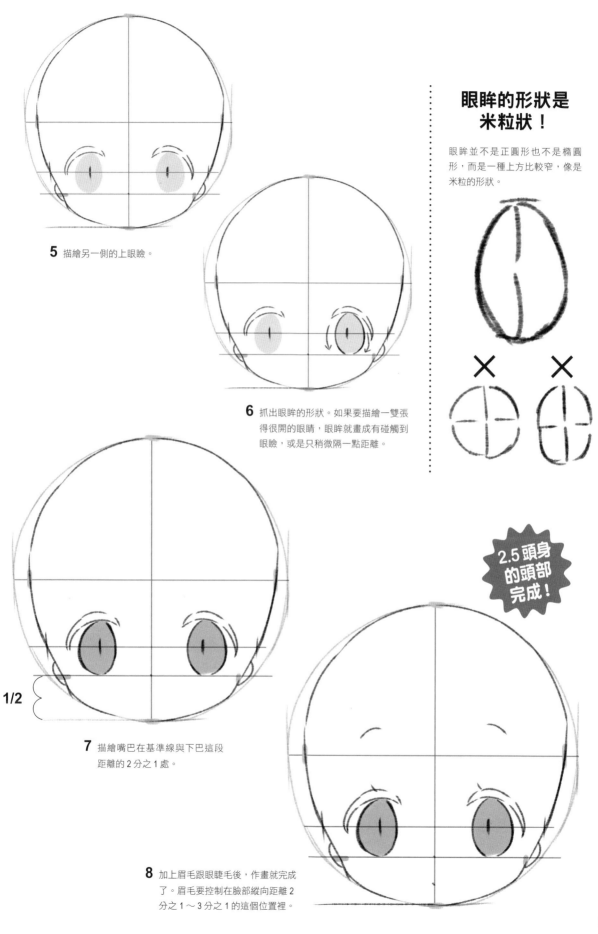

1/2

7 描繪嘴巴在基準線與下巴這段
　　距離的2分之1處。

2.5頭身
的頭部
完成！

8 加上眉毛跟眼睫毛後，作畫就完成
　　了。眉毛要控制在臉部縱向距離2
　　分之1～3分之1的這個位置裡。

掌握 3 頭身的臉部協調感吧！

3 頭身是一種 Q 版造形化程度較為薄弱的素體。掌握住眼眸大小、位置以及輪廓
所呈現出來的差異後，再進行描繪吧！

> ## 捕捉出眼眸的高度與下巴的形狀

和 2.5 頭身及 2 頭身不同，3 頭身其下巴骨頭
的突出感會看起來很明顯。而眼眸下方的「基
準線」位置，會在頭部縱向長度分割成 5 等分
後由下往上數的第 1 等分處。

▶▶▶ 從頭部觀看各部位比例

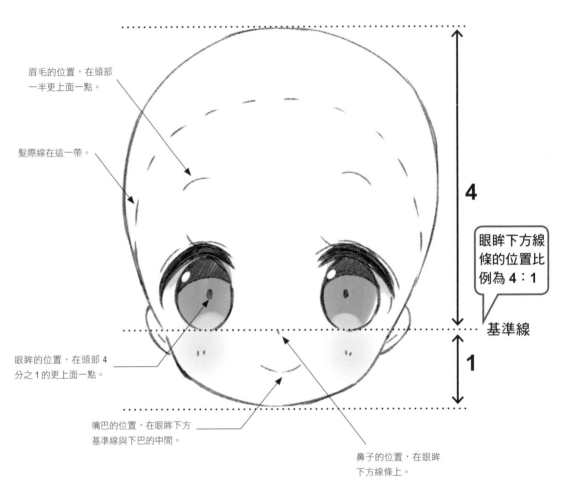

眉毛的位置，在頭部
一半更上面一點。

髮際線在這一帶。

眼眸下方線
條的位置比
例為 4：1

基準線

眼眸的位置，在頭部 4
分之 1 的更上面一點。

嘴巴的位置，在眼眸下方
基準線與下巴的中間。

鼻子的位置，在眼眸
下方線條上。

▶▶▶ 眼眸的位置

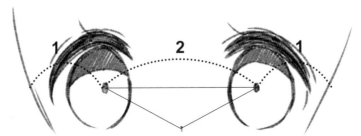

輪廓與眼眸之間的位置關係和 2.5
頭身相同，輪廓與眼眸、眼眸與眼
眸、眼眸與輪廓這三者的間隔要配
置成 1：2：1。眼眸大小的比例也
和 2.5 頭身一樣，約是眼眸中到基
準線這段距離的 2 倍大。

▶▶▶協調感的描繪重點

試著透過左頁的協調感描繪出頭部，接著再描繪頭髮。

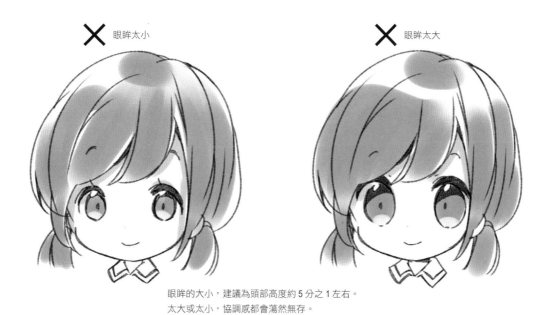

✕ 眼眸太小　　　　　　　　　　　✕ 眼眸太大

眼眸的大小，建議為頭部高度約 5 分之 1 左右。
太大或太小，協調感都會蕩然無存。

◯ 略為高一點也 OK　　　　　　　◯ 略為低一點也 OK

眉毛的高度不用很嚴謹也 OK。不過還是要控制在不會
讓人一眼看上去就覺得不對勁的範圍裡。

描繪 3 頭身的臉部

和 2.5 頭身相比之下，3 頭身其關鍵之處的協調感會有所變化。連接 **2** 與 **5** 這兩處的基準線，其位置會變得稍微比較高，而描繪在基準線下方的輪廓，下顎骨會比 2.5 頭身還要再稍微隆起一些。

▶▶▶輪廓～耳朵的 描繪順序

1 用和 P.94 相同的順序描繪出一個圓。

2 將臉部高度分成 5 等分，並畫出輔助線。接著將由下往上數的 5 分之 1 處當作是 **2**，再用 1 次筆畫描繪出一條通過 **1** 並朝向 **2** 的線條。

3 要注意別讓通過 **1** 並朝向 **2** 的線條變成一條直線。接著畫出一條和緩且朝向 **2** 的弧線，並在其下方描繪出臉頰的隆起處。

4 描繪出一條從 **2** 接續到 **3** 的線條。描繪下巴線條時，要使其沿著圓的構圖線行走。

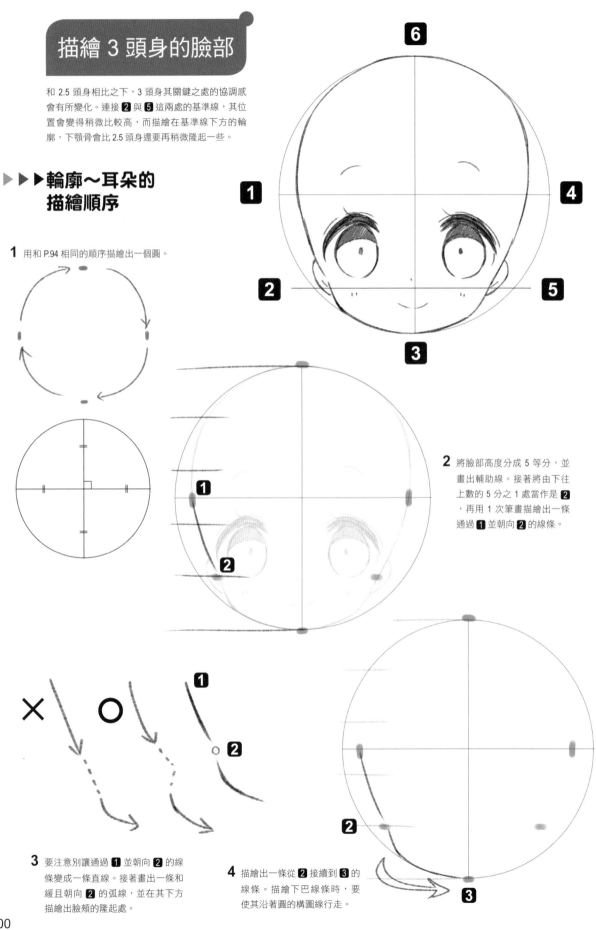

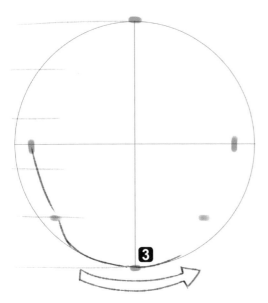

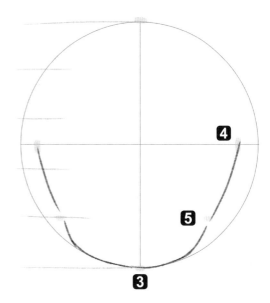

5 描繪通過下巴的線條時，也要使其通過圓的構圖線。

6 另一側的輪廓，也要按照 **4** → **5** → **3** 的順序連接並描繪出來

不要讓下巴太尖銳！

要是不習慣描繪迷你角色，總是會很習慣將下巴描繪成尖尖的模樣。但下巴是呈現迷你角色柔軟感跟可愛感的一個重要部位，所以描繪時不能讓它太尖銳。

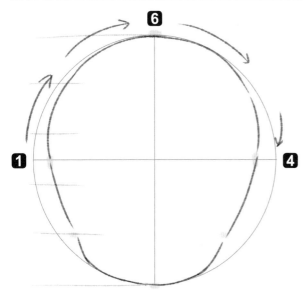

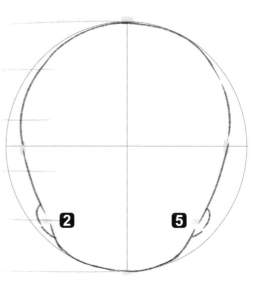

7 頭部按照 **1** → **6** → **4** 的順序連接起來。要是不描繪出這裡，在後面描繪時很容易造成頭部扁掉，或是頭身比例不對的情況。描繪線條時要確實通過 **6**。

8 在 **2** 與 **5** 的位置上描繪出耳朵。

▶▶▶眼睛、鼻子、嘴巴位置的決定順序

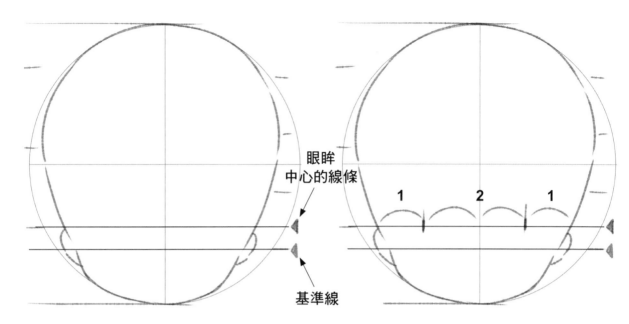

眼眸
中心的線條

基準線

1 在通過 **2** 與 **5** 的位置上畫出基準線，並在基準線上方畫出眼眸中心的線條。眼眸中心的線條，會在頭部由下往上數的 4 分之 1 處還要再稍微上面一點。

2 決定眼眸的位置。將臉部橫向寬度分成 4 等分，並讓輪廓與兩顆眼眸三者間的間隔呈 1：2：1。

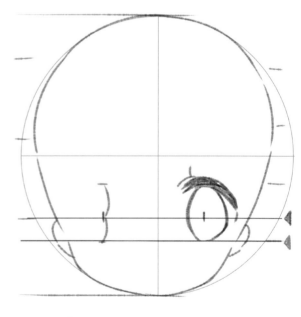

3 將基準線與眼眸中心線條這兩者間的距離加長為 2 倍，引導出眼眸大小的參考基準。

4 描繪出米粒狀的眼眸，接著描繪出上眼瞼。

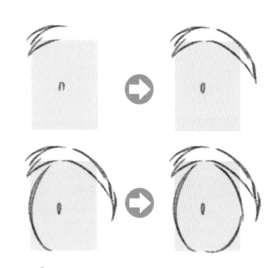

5 基準線與眼眸中心線條兩者距離的 2 倍長就是
眼眸的大小。但要特別注意這並不是整體眼睛
的高度。

6 描繪左眼。上眼瞼要從內眼角描繪起,接著抓
出眼瞼的形體,使其位在和眼瞼微微相接的位
置上。

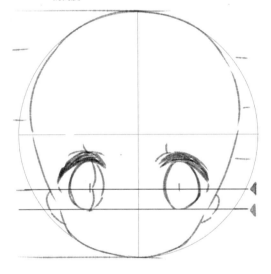

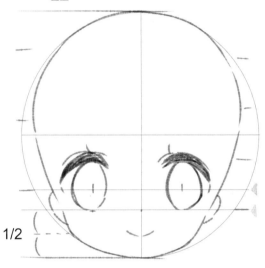

1/2

7 描繪兩邊的眼睛。記得仔細確認是否有形成左
右對稱。

8 在基準線上,以點狀描繪出鼻子。嘴巴要描繪
在基準線與下巴兩者距離對半的位置上。

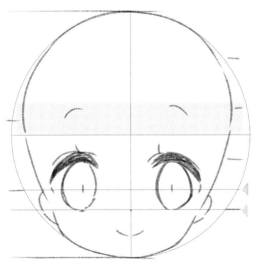

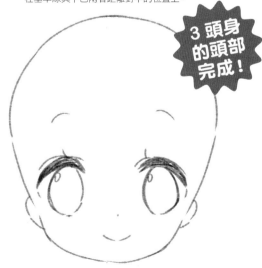

3 頭身
的頭部
完成!

9 眉毛位置的參考基準,在頭部一半處再稍微往上一
點。

10 擦掉輔助線,接著修整整體形體,頭部就完
成了。

掌握 2 頭身的臉部協調感吧！

2 頭身是 Q 版造形化程度最強烈的頭身比例。一起來看看要描繪出一個小小、圓圓、很可愛的迷你角色，有什麼樣的訣竅吧！

讓臉部各部位
集中在下方

2 頭身的輪廓，下巴會削去得特別多，而顯得白白胖胖的像顆麻糬一樣。臉部的部位不管是眼睛、鼻子還是嘴巴，全都要集中在下方。而眼睛下方的基準線，則是位於頭部高度由下往上數的 7 分之 1 處。

▶▶▶從頭部觀看各部位比例

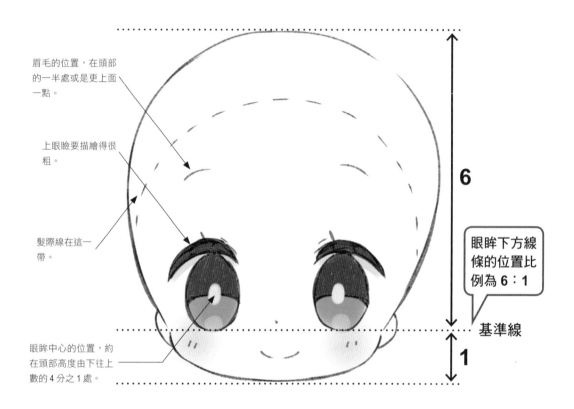

眉毛的位置，在頭部的一半處或是更上面一點。

上眼瞼要描繪得很粗。

髮際線在這一帶。

眼睛中心的位置，約在頭部高度由下往上數的 4 分之 1 處。

6

眼睛下方線條的位置比例為 6：1

基準線

1

▶▶▶眼睛與鼻子的位置關係

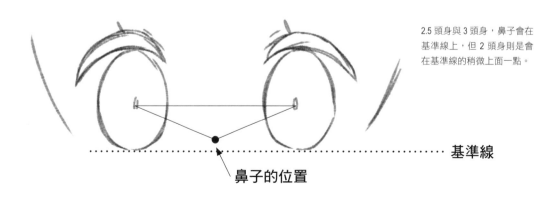

2.5 頭身與 3 頭身，鼻子會在基準線上，但 2 頭身則是會在基準線的稍微上面一點。

基準線

鼻子的位置

▶▶▶露出髮際線的前髮其描繪順序

2 頭身因為臉部各部位會集中在下方,所以額頭會變得很寬。現在就來描繪看看有露出髮際線的頭髮吧!

1 髮際線的位置會在從頭頂往下算約 4 分之 1 處。描繪時,要從看得見髮際線的地方開始描繪起。

2 抓出前髮的形狀,使其覆蓋住頭部。

3 描繪出髮際線的髮根處。

▶▶▶活用髮際線的各種前髮變化

額頭很寬的 2 頭身,很適合一些故意露出額頭或強調額頭的髮型。

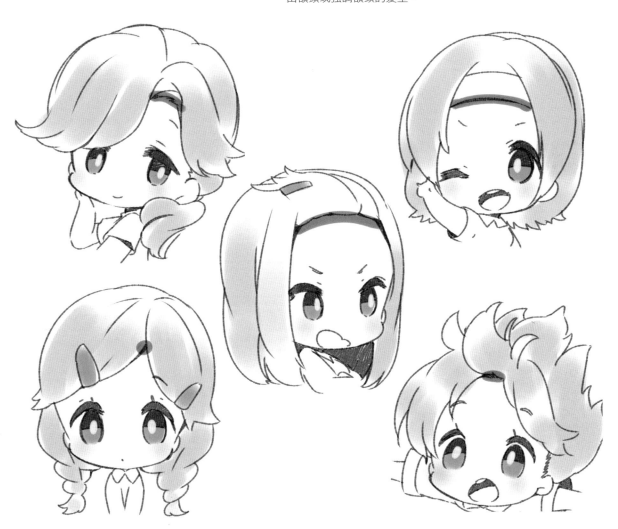

描繪 2 頭身的臉部

2 頭身的下巴會特別地扁平。抓取輪廓形狀時，建議可以想像成在描繪一個平坦的盤子。

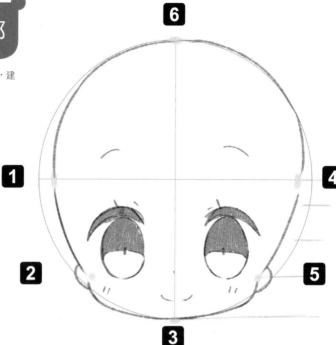

▶▶▶輪廓～耳朵的描繪順序

1 用和 P.94 相同的順序描繪出一個圓。

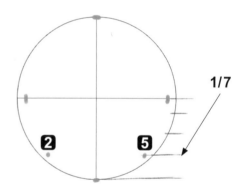

1/7

2 確認 **1**～**6** 的位置。而基準線會在將圓分割成 7 等分後，由下方數起第 1 等分處（連接起 **2** 與 **5** 的線條）。

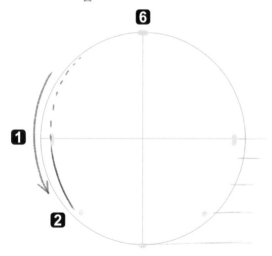

3 朝著基準線描繪出輪廓。要注意別讓從 **1** 朝向 **2** 的這條線條帶有直線感。描繪時，要想像成是一條從 **6** 一直延長而來的弧線。

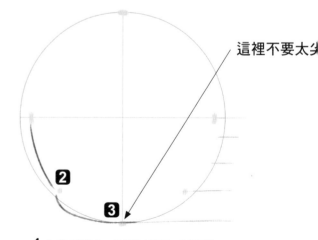

這裡不要太尖

4 在 **2** 到 **3** 這一段描寫出下巴。這裡是迷你角色那種白白胖胖的臉頰部分，所以描繪時要意識到這裡是一條柔軟的曲線。

106

5 臉頰雖然非常地小，但還是要確實描繪得圓圓的。

別被削平了

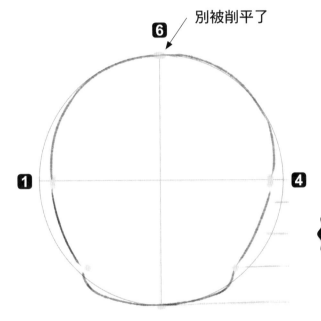

7 描繪出 **1**～**6**～**4** 這一段的頭部構圖。描繪時要確實讓線條通過 **6**，別讓頭頂有被削平的情況發生。

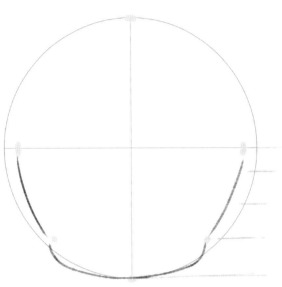

6 描繪另一側的輪廓。

重點

下巴幾乎是
完全平直的！

描繪下巴時，要有一種將圓削平的感覺。因此重點在於要用近似於完全平直的曲線進行描繪，且不能讓 **3** 太尖銳。

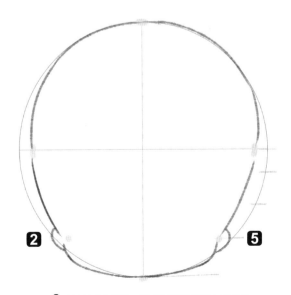

8 抓出耳朵的形狀，讓耳朵將 **2** 與 **5** 包覆起來。

▶▶▶眼睛、鼻子、嘴巴位置的決定順序

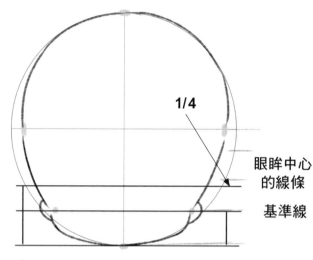

1/4

眼眸中心
的線條

基準線

1 描繪出眼睛。將頭部的縱向長度分成 4 等分，用以決定眼眸的位置。接著再由下往上算的 4 分之 1 處畫出輔助線。這條輔助線就會是眼眸中心的線條。

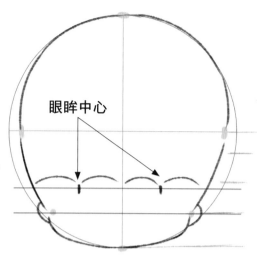

眼眸中心

2 眼眸中心線條上的輪廓橫向寬度分成 4 等分。而眼眸中心就會在從兩側往內算的 4 分之 1 處。

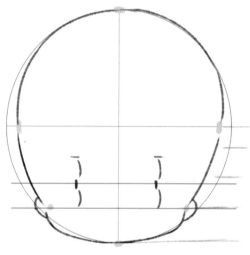

3 將眼眸中心線條與基準線這兩者間的距離加長為 2 倍，藉此描繪出眼眸的構圖。而這個長度就會是眼眸的大小。

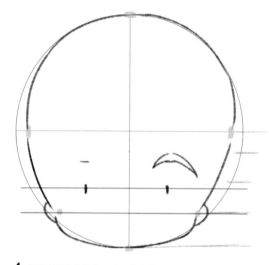

4 描繪出短且略粗的眼瞼，並在其下方描繪出眼眸。

重點

2 頭身的上眼瞼會很短！

2 頭身角色的眼睛，只要將上眼瞼 Q 版造形化得很短，就可以呈現出一股符合頭身比例的可愛感。因此可以用既短且粗的 1 條線條，又或是在外眼角處加上一條短線條的 2 條線條這兩種方法進行呈現。

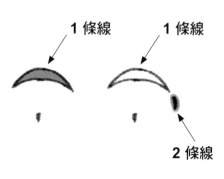

1 條線　　　1 條線

2 條線

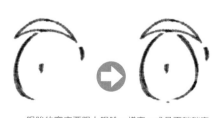

眼眸的寬度要跟上眼瞼一樣寬，或是再稍稍窄一點。先描繪出內側的弧線後，再描繪出外側那條下方稍微腫起來的弧線。

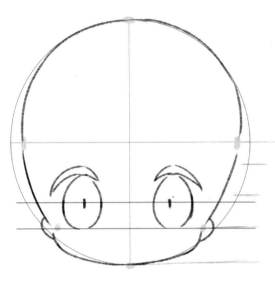

扁桃狀

橢圓

正圓

橢圓形的眼眸也是很可愛，不過如果是正圓形好像會有點恐怖……。

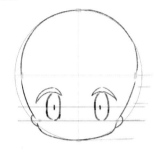

5 描繪出兩隻眼睛。眼眸的形狀要畫成扁桃狀。

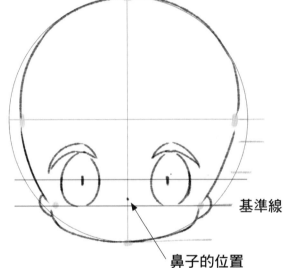

基準線

鼻子的位置

雖然鼻子位置就算在基準線上也不會很怪，但這樣的話，小不點的那種可愛感會變得很薄弱。

6 決定鼻子的位置。在 2 頭身，就算省略掉鼻子也無所謂，不過如果要描繪出來的話，把鼻子畫在基準線的稍微再上面一點，就能夠呈現出一股可愛感。

1/2

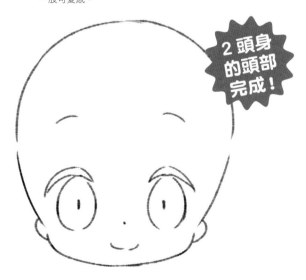

2 頭身的頭部完成！

7 眉毛要描繪在臉部一半處的更上面，嘴巴則是要描繪在下巴與基準線的中間。

8 擦去所有不需要的要素，Q 版造形化很極端的 2 頭身角色，其臉部就完成了。

按照臉部的各部位進行區別吧！

一起來看看描繪構成臉部的各個部位時，要如何進行區別吧！這章節，介紹了各個頭身比例要如何去區別，也將介紹要如何配合角色類型跟個性進行區別。

輪廓、臉頰

迷你角色因為眼睛會特別地大，所以輪廓也需要配合眼睛進行 Q 版造形化。描繪時，以眼睛下方為基準線，並從基準線處讓輪廓膨脹起來的話，就可以描繪得很可愛。

▶▶▶符合迷你角色風格的臉頰呈現

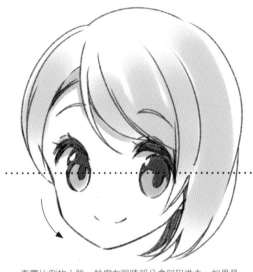

真實比例的人臉，輪廓在眼睛部分會凹陷進去。如果是一個接近真實比例的角色，也是可以從眼睛的位置描繪出臉頰的隆起感……。

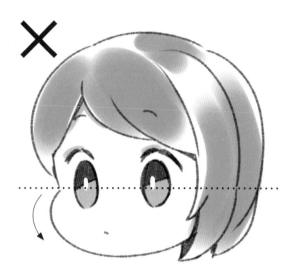

迷你角色因為眼睛很大，所以輪廓從眼睛部分讓臉頰膨脹起來的話，會變成一種下方極端膨脹的臉頰。

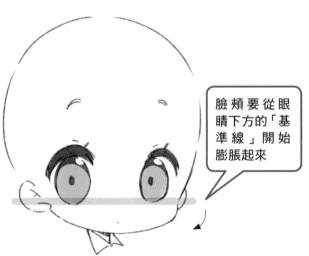

臉頰要從眼睛下方的「基準線」開始膨脹起來

描繪迷你角色的臉頰時，忽略掉骨骼並讓臉頰從眼睛下方的粗大線條（基準線）膨脹起來的話，就會顯得很可愛。

▶▶▶輪廓的各種不同變化
（範例）如果是 2 頭身

迷你角色的輪廓可以進行多采多姿的變化，但不管是
哪一種輪廓，都是從基準線膨脹起來。這裡將會以 2
頭身為範例進行解説。

苗條型
描繪時，讓臉頰稍稍從基準線膨脹起來。

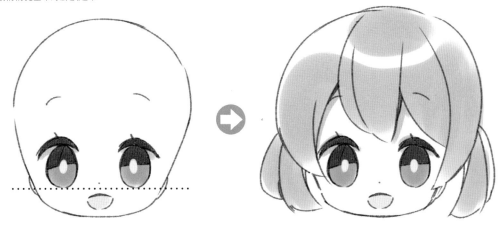

尖銳型
描繪臉頰的膨脹感時，讓輪廓從基準線猛然地
突出來。

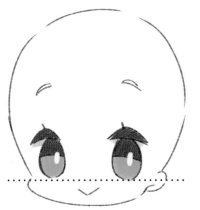 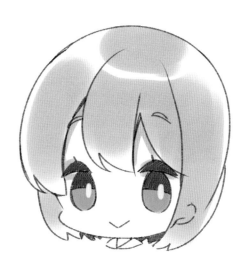

白白胖胖型
用很柔軟的弧線，從基準線描繪出臉頰的膨脹
感。

 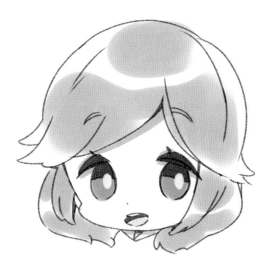

眼眸

眼眸是呈現迷你角色心情的一個重要部位。描繪了一個迷你角色，可是總覺得很不協調……。像這種情況，單單只要改變眼眸的描繪方法，這個迷你角色就會整個變得很可愛。

▶▶▶眼睛的構成要素

Q版造形角色的眼睛看起來雖然很單純，但其實承載了滿滿真實比例眼睛的構成要素（依照Q版造形化程度的不同，有些部分也會省略掉）。

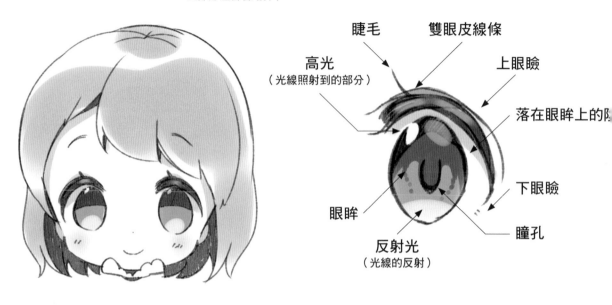

睫毛

雙眼皮線條

高光（光線照射到的部分）

上眼瞼

落在眼眸上的陰

眼眸

下眼瞼

瞳孔

反射光（光線的反射）

▶▶▶迷你角色的眼眸特徵

經過Q版造形化而變得線條很粗的上眼瞼，位在眼眸的上方。上眼瞼的拱形線條則是會變得很和緩。

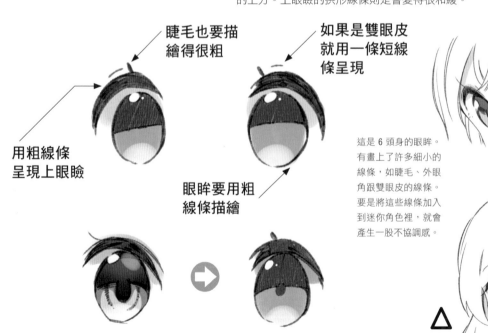

睫毛也要描繪得很粗

如果是雙眼皮就用一條短線條呈現

用粗線條呈現上眼瞼

眼眸要用粗線條描繪

這是6頭身的眼眸。有畫上了許多細小的線條，如睫毛、外眼角跟雙眼皮的線條。要是將這些線條加入到迷你角色裡，就會產生一股不協調感。

描繪時，要省略掉接近真實比例眼睛會有的細小線條刻畫，並用最少的要素單純化。

迷你角色的眼眸，要是有一些細小線條的刻畫，其可愛感會略為減低，且會稍微有一點不協調感。

▶▶▶ 按照頭身比例進行區別

頭身比例越低，上眼瞼就會越粗越短。
高光也會省略掉。

2 頭身

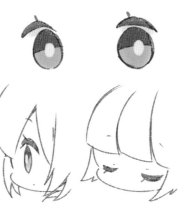

2.5 頭身

3 頭身

▶▶▶ 眼眸的各種不同變化

眼眸的形狀按照每個人的喜好不同，能夠進行各式各樣的變化。但不管是哪一種眼眸，描繪時都要留意到瞳孔是位在中央。

縱向很細長的眼眸類型

這是反射光在正中央，具有平面感的一種眼眸呈現。

高光在下方的眼眸類型

高光在正中央的眼眸類型

將上眼瞼左右兩端描繪得很細的眼眸類型

▶▶▶ 眼角上揚、眼角下垂、眼睛半瞇的呈現
（範例）如果是 2.5 頭身

即使是迷你角色，當然也是能夠區別出眼角上揚、眼角下垂跟眼睛半瞇的不同。

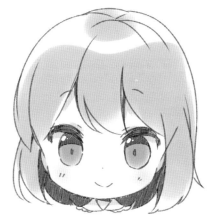

描繪眼角上揚的眼眸時，要將上眼瞼的轉彎處設計成只有 1 處，或是描繪成一條外眼角抬得很高且弧度很和緩的線條。讓內眼角到外眼角的線條呈一直線也是 OK。

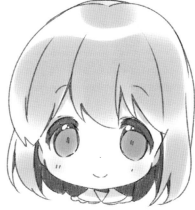

眼角下垂並不是只讓眼瞼下垂而已，下眼瞼也要加上一股下垂感。

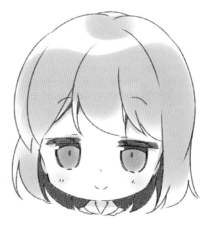

眼睛半瞇時的上眼瞼幾乎是呈一直線。如果描繪的是一個頭身比例很小的角色，也蠻推薦帶有些微弧度呈現的上眼瞼。

嘴巴會因應不同感情，時而張嘴大笑，時而痛聲疾呼，又或是嘟起嘴鬧彆扭……，展現出諸如此類多采多姿的動作。當然也能夠描寫出一些唯有迷你角色才有的呈現。

▶▶▶Q 版造形化的方法

省略掉真實比例嘴巴的細部，畫成一個近似於圓的形狀，就會形成一種具有迷你角色風格的嘴巴。

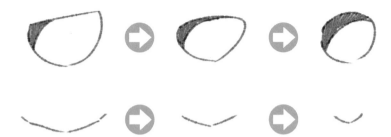

這是覺得很困擾時的嘴角範例。貼近真實比例的角色因為有下顎骨，所以嘴巴不會緊貼著臉部輪廓。但如果是迷你角色，就算讓嘴巴緊貼著臉部輪廓也是 OK 的。

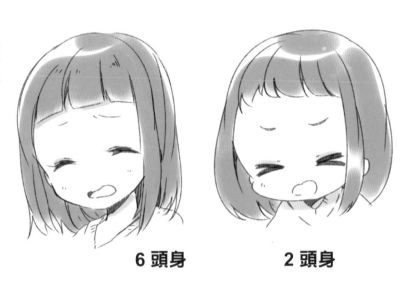

6 頭身 **2 頭身**

▶▶▶唯有迷你角色才會有的呈現

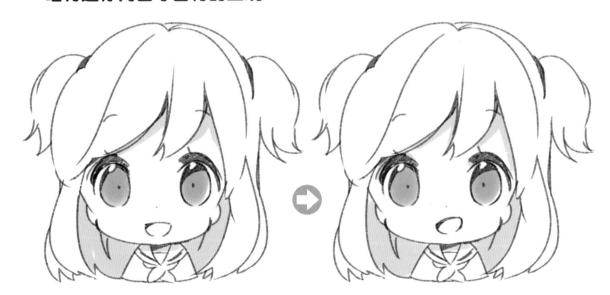

直接描繪出碗公形狀，這種形體簡單的嘴巴也是沒關係，不過要是讓嘴巴傾斜個 15 度左右，角色的心情看起來就會有經過強調的感覺。

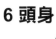

6 頭身　　　**2 頭身**

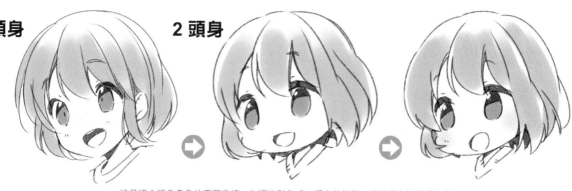

這是將 6 頭身角色的高興表情，Q 版造形化成 2 頭身的範例。就這樣直接當成完成稿雖然也是非常可愛，只不過角色高興的感覺看起來會較為不明顯。這時只要將嘴巴傾斜一下，就會形成一張將原本的角色高興心情強調並傳達得更加明顯的圖。

6 頭身　　　**2 頭身**

這是閉起嘴巴的樣子。水平描繪出一個 W 字形線條，雖然也是十分可愛……，不過只要稍微傾斜這個 W 字形，就可以更加強調出迷你角色風格的可愛感。

▶▶▶各式各樣的嘴巴形狀

（範例）如果是 2 頭身

閉起嘴巴的 W 字形，會有一種比直接用 U 字形的嘴巴還要有個性的印象。

嘴巴兩端朝下的波浪狀嘴巴，會讓人感覺該角色抱持著複雜的想法或是覺得很為難。

嘟起來的嘴巴，會有一種在鬧彆扭的感覺。描繪時要用「3」字形或是反「3」字形。

嚇了一跳，張得圓圓的嘴巴。這種接近正圓的嘴巴，會讓人有一種強烈震驚的感覺。

V 字形的嘴巴。和 U 字形嘴巴相比之下，會有一種緊緊閉著嘴唇的感覺。

用點狀進行呈現的嘴巴。很適合用在呈現啞口無言的心情。

頭髮

髮型會展現出角色的喜好跟個性,是進行區別時的一個重要部位。描繪頭髮時要利用強調&省略的技巧。

▶▶▶何謂具有迷你角色風格的 Q 版造形呈現

貼近真實比例(6 頭身)的角色,頭髮會描繪得輕盈流動。可是如果將迷你角色的頭髮描寫太過細緻,則會產生一股不協調感。因此要省略掉細部的流線跟蓬鬆感,並用較大撮的髮束描繪出頭髮。

6 頭身

2.5 頭身

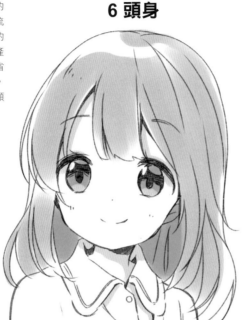

6 頭身角色的頭髮要用很滑順的 S 字形曲線進行描繪,而髮梢外翹這些細部的微妙差異也要呈現出來。

這裡試著將同一個角色畫成了 2.5 頭身。迷你角色的頭髮不會加上很複雜的曲線,同時還會透過巨大流線描繪出髮束。基本上雖然要一直用很大撮的髮束進行描繪,但不時加上一些細小的髮束也是 OK 的。

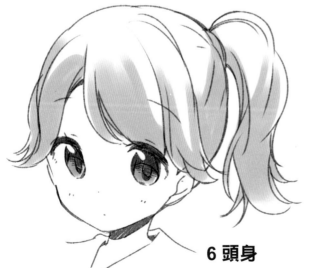

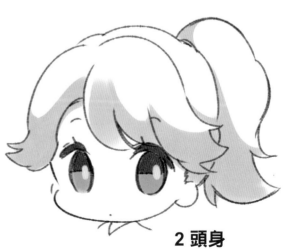

6 頭身

2 頭身

髮型上很有個性的部分,例如髮梢外翹這一類就不要進行省略,而要強調出來。這是為了讓人看得出來,就算畫成了迷你角色還是「同一個角色」的重要部分。

▶▶▶不同頭身比例的髮束差異

即使是同一個迷你角色，描繪髮束時，也要按照頭身比例的不同進行區別。

細小的髮束

更加細小的髮束

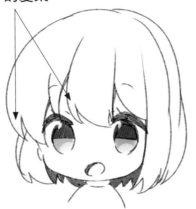

2 頭身

描繪時要粗略地分成很大一撮。髮質會顯得有點略硬。

2.5 頭身

描繪時要在巨大髮束中加入細小的髮束。

3 頭身

描繪時要在大髮束中加入細小的髮束，並加上頭髮流線上的細微差異。不要描繪得太過細緻，是其重點所在。

細小的髮束

迷你角色的前髮，只要避開眼睛並描繪成三撮髮束就很完美了。上圖是 2 頭身的範例。

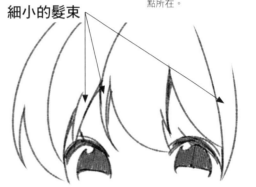

在 2.5 頭身跟 3 頭身時，這 3 撮大髮束會加上一些細小的髮束。

▶▶▶髮束的描繪順序

將前髮、側髮、後髮分成 3 個區塊抓出髮束的形體。

描繪髮束時，要讓髮束蓋在各自的區塊上。並在髮梢加上小小的分岔。

髮束如何劃分雖然也要看個人的喜好，但要是將髮束分得太細，會危害到迷你角色該有的感覺。就適度而為吧！

117

總結⋯⋯臉部和頭身比例之間的協調感要搭配起來

在這個章節，我們陸續解說了如何描寫出適合各個頭身比例的臉部。但是要展現
出迷你角色的可愛感，臉部和身體的協調感是非常重要的。

臉部和頭身比例
要避免錯誤的搭配

3 頭身的臉部也可以搭配 4～6 頭身的身體。
可是如果搭配 2.5 頭身或 2 頭身的身體，就會
變成一種錯誤的搭配。描繪出一個適合頭身比
例的臉部是很重要的。

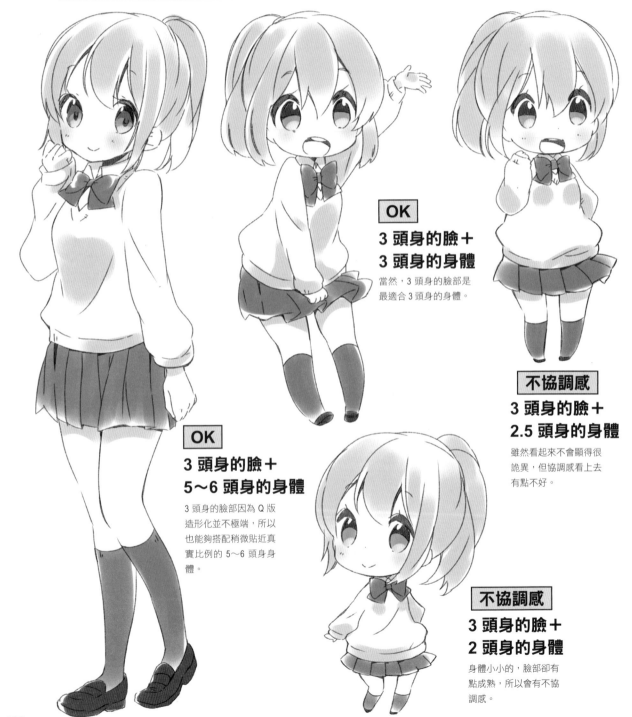

OK

**3 頭身的臉＋
3 頭身的身體**

當然，3 頭身的臉部是
最適合 3 頭身的身體。

不協調感

**3 頭身的臉＋
2.5 頭身的身體**

雖然看起來不會顯得很
詭異，但協調感看上去
有點不好。

OK

**3 頭身的臉＋
5～6 頭身的身體**

3 頭身的臉部因為 Q 版
造形化並不極端，所以
也能夠搭配稍微貼近真
實比例的 5～6 頭身身
體。

不協調感

**3 頭身的臉＋
2 頭身的身體**

身體小小的，臉部卻有
點成熟，所以會有不協
調感。

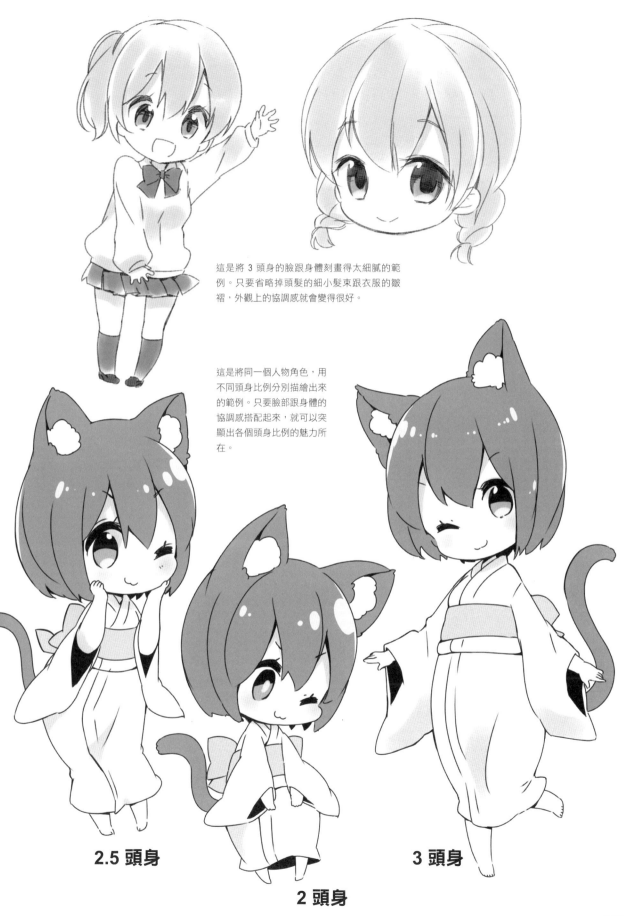

這是將 3 頭身的臉跟身體刻畫得太細膩的範例。只要省略掉頭髮的細小髮束跟衣服的皺褶，外觀上的協調感就會變得很好。

這是將同一個人物角色，用不同頭身比例分別描繪出來的範例。只要臉部跟身體的協調感搭配起來，就可以突顯出各個頭身比例的魅力所在。

2.5 頭身

2 頭身

3 頭身

試著描繪看看頭戴物吧！

迷你角色因為頭很大，所以很適合搭配帽子或貓耳飾品這一類具有特色的頭戴物。我們就來試著掌握其描繪的訣竅吧！

安全帽

試著讓一個 2 頭身的女孩子帶上一頂安全帽吧！

要是直接戴上去，頭部會因為加上了安全帽的厚度而變得很大，看上去會變成差不多 1.8 頭身。

在這種時候，只要描繪一個跟頭髮厚度差不多一樣大的安全帽，協調感就會變得很好。

貓耳

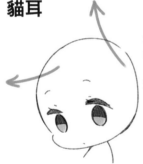

決定左右兩邊耳朵的方向。兩邊的方向並沒有說一定要對齊。

用柔順的曲線描繪出三角形形體。

決定耳朵長出來的位置，並描繪出耳朵的內側。

這是從側面看過去的模樣。耳朵長出來的位置，畫在將頭部縱向對半切的位置上就會顯得很自然。

這是從上面看過去的模樣。耳朵內側因為是面向正面的，所以描繪其他角度時，也要留意到這一點。

在半側面的角度下，耳朵與頭部後面看上去是連在一起的。

面向側面時，讓耳朵擺到後面也很可愛。

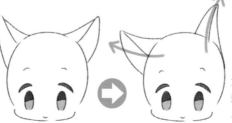

耳朵描繪成左右對稱是不錯，不過要是畫成沒有左右對稱，也會呈現一股不同風味的可愛感。

120

將迷你角色的心情
呈現出來吧！

高興而微笑，傷心而落淚，生氣而
鼓嘴……。在這個章節，我們就來
看看如何用「表情」和「姿勢」呈
現出迷你角色其心情的技巧吧！

透過臉部表情和全身姿勢將感情呈現出來吧！

歡笑哭泣，生氣害羞……。除了畫出臉部表情以外，再試著加上一個全身姿勢，
將迷你角色的心情描繪得很具有魅力吧！

掌握各種角度的臉部形狀

如果要加上一個姿勢，那除了描繪出面向正面的角度以外，還要描繪出其他各種角度的臉部。掌握好經過極端 Q 版造形化後的臉部立體感，讓自己能夠描繪出各種角度的臉部吧！

半側面

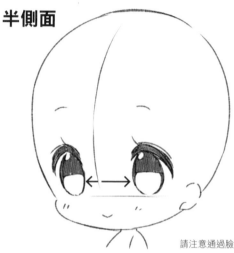

請注意通過臉部中心的正中線和眼睛之間的距離。位於前方的眼睛，看上去會遠離臉部中央。

這是從上方觀看迷你角色頭部的圖。將臉部正面想成是扁平狀的，好掌握眼睛的位置。

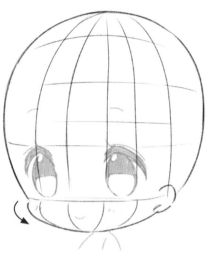

這是在半側面的臉部上畫出格子線的圖。臉頰是從通過下眼瞼的基準線處膨脹起的。

面向半側面的眼睛，會呈現扁桃狀。

側面

跟真實比例的角色相比之下，耳朵位置相當偏下。沒有鼻子的突出處，也是一大特徵。

輪廓會從下眼瞼的位置膨脹起。這個膨脹處既不是鼻子的線條，也不是嘴巴的線條，而是迷你角色特有的膨脹感。

輪廓要是垮掉了，就會有一股不協調感。

面向側面的眼睛，要留意到眼球的弧度，使眼睛膨脹得很圓潤。

鼻子也省略掉，比較有迷你角色風格。

122

半側面的俯視視角

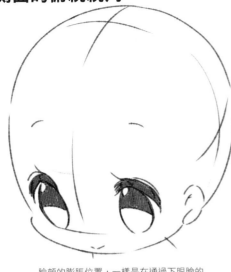

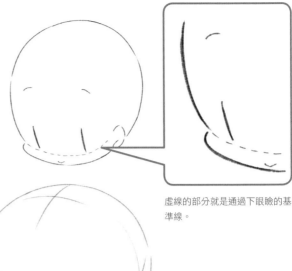

虛線的部分就是通過下眼瞼的基準線。

只要掌握住基準線，要加上表情時就會變得很容易。

臉頰的膨脹位置，一樣是在通過下眼瞼的基準線上，並沒有任何改變。

半側面的仰視視角

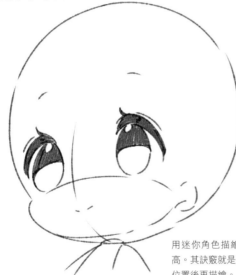

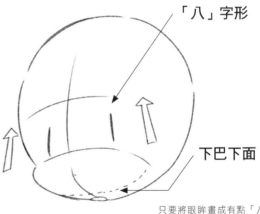

「八」字形

下巴下面

用迷你角色描繪仰視視角，難度很高。其訣竅就是要確實決定好脖子的位置後再描繪。

只要將眼眸畫成有點「八」字形，看上去就會有點像仰視視角。描繪下巴時也要留意到下巴下面是看得見的。

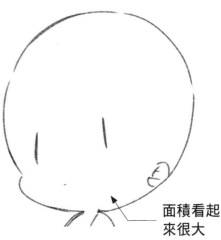

灰色部分就是下巴下面。迷你角色因為不會將臉部正面和下巴下面的分界線描繪出來，所以在仰視視角下，嘴巴以下的面積會看起來很大。

面積看起來很大

將各個部位搭配組合打造出表情

試著配合迷你角色的姿勢描繪表情。將一些長得像符號的部位進行搭配組合,所打造出來的極端表情,很適合用在迷你角色上。

▶▶▶各部位表情的搭配組合範例

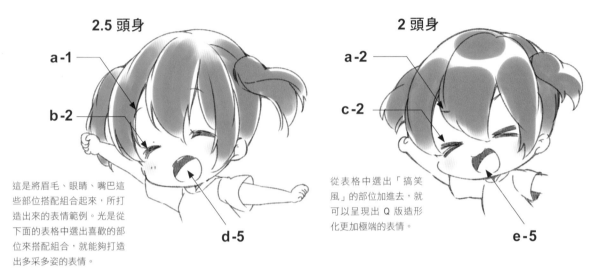

2.5 頭身

a-1
b-2
d-5

這是將眉毛、眼睛、嘴巴這些部位搭配組合起來,所打造出來的表情範例。光是從下面的表格中選出喜歡的部位來搭配組合,就能夠打造出多采多姿的表情。

2 頭身

a-2
c-2
e-5

從表格中選出「搞笑風」的部位加進去,就可以呈現出 Q 版造形化更加極端的表情。

	1	2	3	4	5
a（眉毛）	⌣ ⌣	⌣ ⌣	╱ ╲	↑ ↑	─ ─
b（眼睛）	⌣ ⌣	⌣ ⌣	◕ ◕	⌢ ⌢	▮ ▮
c（搞笑風的眼睛）	─ ─	> <	• •	○ ○	U U

	1	2	3	4	5	6
d（嘴巴）	⌣	⌣	○	○	⬭	⬭
e（搞笑風的嘴巴）	⋁	⌢	•	☁	⬭	♥

就算是一個臉部部位很單純的迷你角色，只要加
上一點工夫，就能夠描繪出纖細的表情。

溫柔的微笑

2.5 頭身

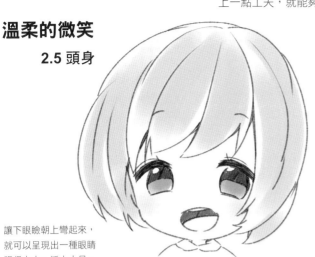

讓下眼瞼朝上彎起來，
就可以呈現出一種眼睛
張得大大、活力十足、
笑容不同的溫柔微笑。

這是和張大眼睛的笑容
重疊起來進行比較的。
上眼瞼的位置稍微往下
移了一點，成了一種瞇
起眼睛的感覺。

很想睡的臉

2.5 頭身

畫成有點低著頭，眼
瞼的位置稍微往下移
的話，就會有一種很
想睡的感覺。眼眸不
要描繪成正圓，要描
繪成有些扁平狀。

這是和不想睡的表情重
疊起來進行比較的圖。
上眼瞼高度下移得很
多，一副好像快被睡意
打敗閉上眼睛的模樣。

上面雖然是 2.5 頭身的範例，不過 2 頭身的角色也是同樣能夠描繪出很纖細的表情。

2 頭身

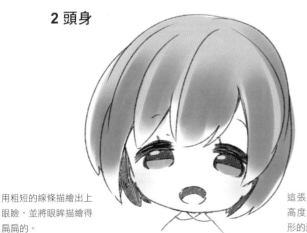

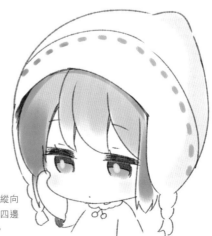

用粗短的線條描繪出上
眼瞼，並將眼眸描繪得
扁扁的。

這張圖也是將眼眸的縱向
高度壓扁，並用接近四邊
形的形狀進行描繪的。

可以擺出的動作與很難擺出的動作

迷你角色因為手腳很短，所以會有可以很簡單擺出的動作，以及很難擺出的動作。很難擺出的動作，就要思考如何運用視覺錯覺圖進行呈現。

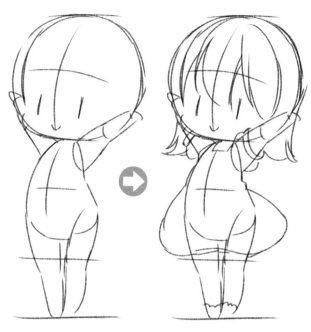

雙手放下的動作很簡單。可是如果是雙手上舉的動作，手臂會頂到頭部，所以實際上是辦不到的。因此描繪這個動作時，要忽視頭部的厚度，將手臂重疊在頭部上，呈現出看起來是這樣子的模樣。

整個人跌倒在地面的姿勢。本來後方的手臂應該是看不到的才對，但在這裡，為了呈現出跌倒的模樣，有把後方的手臂進行加長。

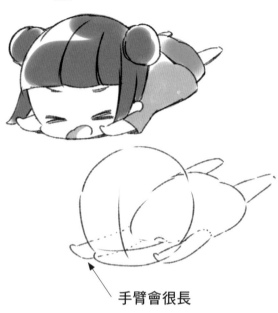

手臂會很長

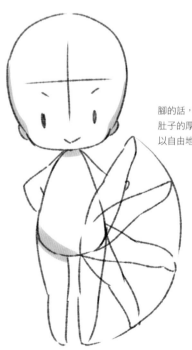

腳的話，只要無視肚子的厚度，就可以自由地擺動。

躺下也是個難度很高的姿勢。因為頭很大，會令身體浮在半空中。在這種時候，就要將脖子弄彎，呈現出躺下的感覺。

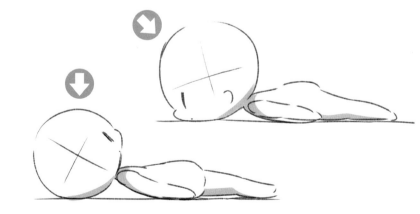

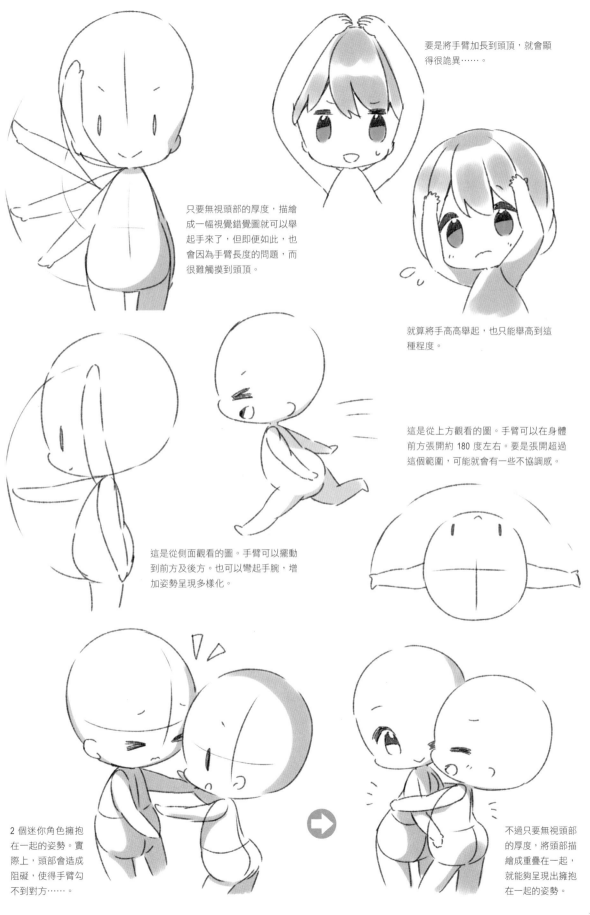

要是將手臂加長到頭頂，就會顯得很詭異……。

只要無視頭部的厚度，描繪成一幅視覺錯覺圖就可以舉起手來了，但即便如此，也會因為手臂長度的問題，而很難觸摸到頭頂。

就算將手高高舉起，也只能舉高到這種程度。

這是從上方觀看的圖。手臂可以在身體前方張開約 180 度左右。要是張開超過這個範圍，可能就會有一些不協調感。

這是從側面觀看的圖。手臂可以擺動到前方及後方。也可以彎起手腕，增加姿勢呈現多樣化。

2 個迷你角色擁抱在一起的姿勢。實際上，頭部會造成阻礙，使得手臂勾不到對方……。

不過只要無視頭部的厚度，將頭部描繪成重疊在一起，就能夠呈現出擁抱在一起的姿勢。

127

將高興的心情呈現出來吧！⋯⋯「喜」

這裡就來試著將迷你角色各種喜怒哀樂的心情呈現出來吧！首先先來呈現活力十足又樂觀開朗的喜悅、高興的心情。

高興這種心情會有一股朝外的力量

高興這種心情，要用一種好像有一股力量朝外綻放的感覺描繪出來。將手腳整個張開，就能夠呈現出高興的心情。

▶▶▶**看起來很高興的描寫範例**

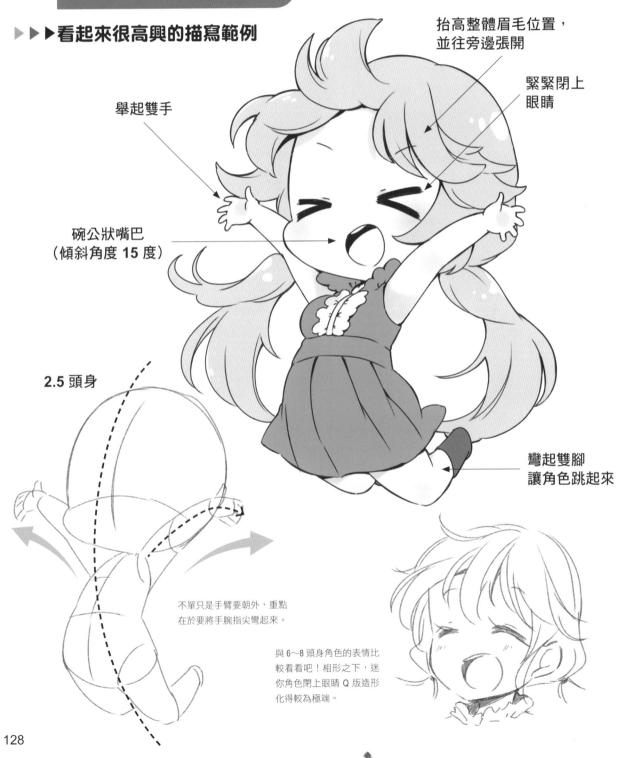

舉起雙手

碗公狀嘴巴
（傾斜角度 15 度）

2.5 頭身

抬高整體眉毛位置，並往旁邊張開

緊緊閉上眼睛

彎起雙腳
讓角色跳起來

不單只是手臂要朝外，重點在於要將手腕指尖彎起來。

與 6～8 頭身角色的表情比較看看吧！相形之下，迷你角色閉上眼睛 Q 版造形化得較為極端。

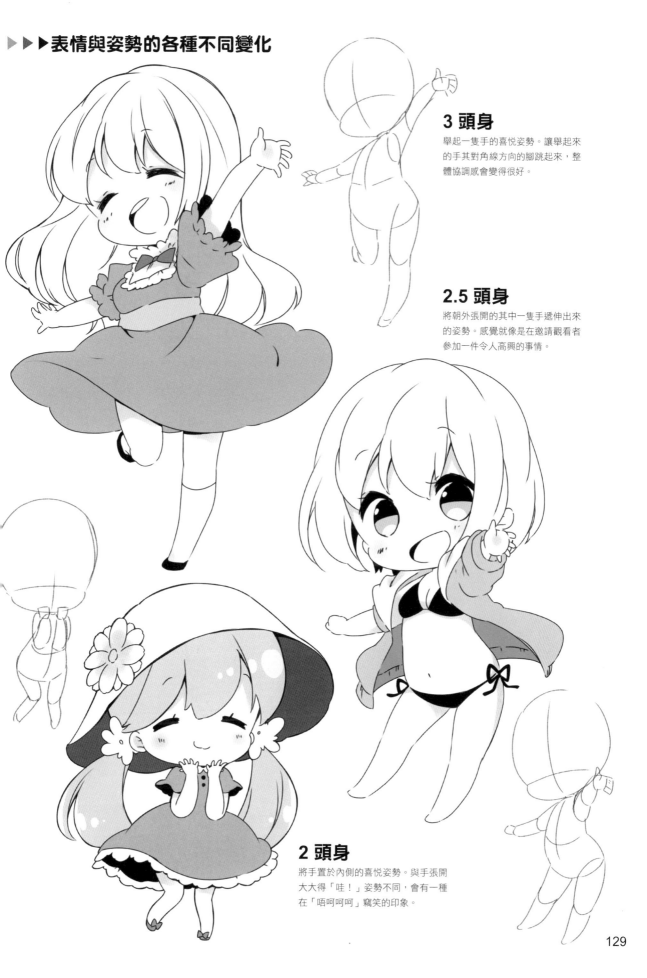

▶▶▶表情與姿勢的各種不同變化

3 頭身

舉起一隻手的喜悅姿勢。讓舉起來的手其對角線方向的腳跳起來，整體協調感會變得很好。

2.5 頭身

將朝外張開的其中一隻手遞伸出來的姿勢。感覺就像是在邀請觀看者參加一件令人高興的事情。

2 頭身

將手置於內側的喜悅姿勢。與手張開大大得「哇！」姿勢不同，會有一種在「唔呵呵呵」竊笑的印象。

▶▶▶不同頭身比例的表情描寫差異

即使是相同表情，描繪時也要根據頭身比例的不同，改變各部位的位置。這裡仔細比較一下輪廓、眼睛跟嘴巴形狀吧！

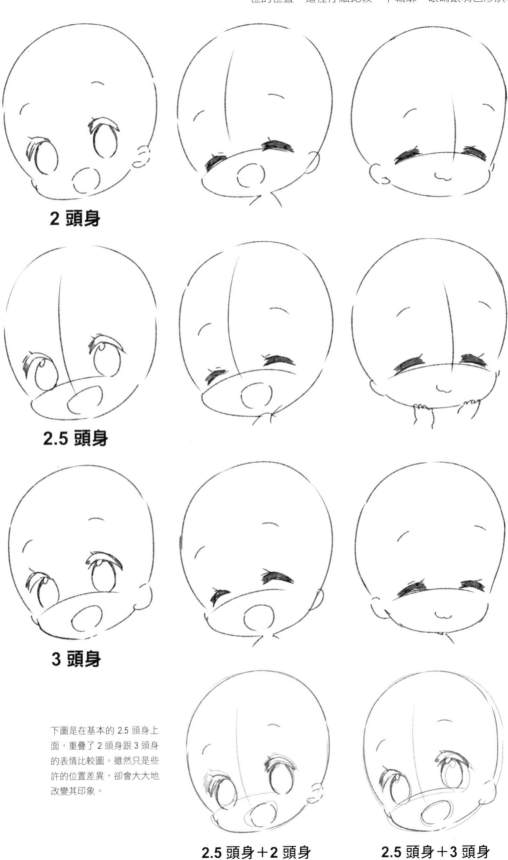

2 頭身

2.5 頭身

3 頭身

下圖是在基本的 2.5 頭身上面，重疊了 2 頭身跟 3 頭身的表情比較圖。雖然只是些許的位置差異，卻會大大地改變其印象。

2.5 頭身＋2 頭身　　　**2.5 頭身＋3 頭身**

描繪「喜」的全身姿勢

▶▶▶活力十足很高興的姿勢描繪重點

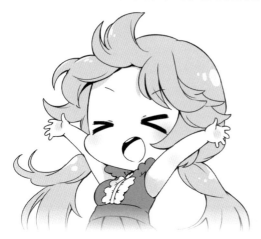

這是一種透過全身上下呈現出高興心情的姿勢。要透過手臂跟身體的反仰，呈現出一股朝外綻放的喜悅力量。

1 在頭部下面描繪一條通過身體表面中心的線條。因為是身體反仰的姿勢，所以要用很滑順的弧度描繪出這條線條。

凹陷

2 為了呈現出身體的反仰，描繪身體時要讓背部這一側凹陷進去。

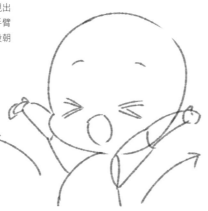

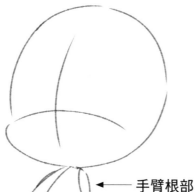

手臂根部

3 抓出手臂根部的構圖。在這個角度下，左手手臂根部可以看得很清楚，右手手臂根部則是會幾乎看不見。

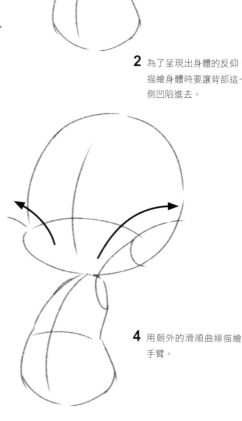

4 用朝外的滑順曲線描繪手臂。

5 描繪出手臂～手部的形體。描繪時並不是用僵硬的圓柱連接起來，而是要想像成很柔韌地伸展出去的感覺。

6 為了強調身體的反仰，要從肚子描繪出一條急轉彎的曲線，抓出腳部的形體。

7 描繪往後方跳起來的腳部。完成圖請參考 P.128。

素體完成！

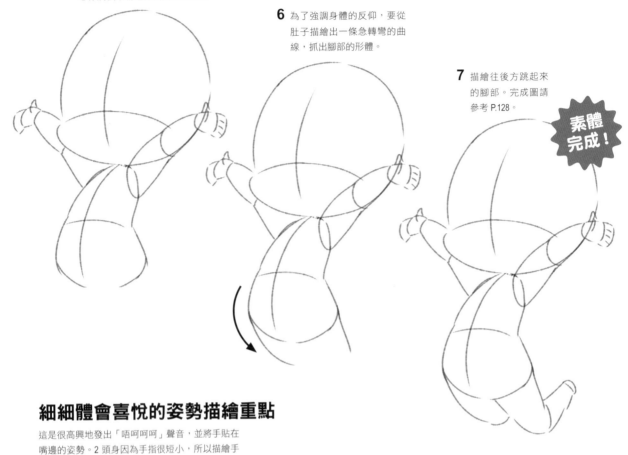

細細體會喜悅的姿勢描繪重點

這是很高興地發出「唔呵呵呵」聲音，並將手貼在嘴邊的姿勢。2 頭身因為手指很短小，所以描繪手指時要想像成將豆粒放在手掌上。

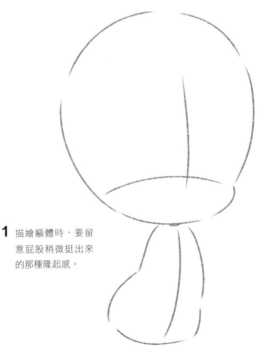

1 描繪軀體時，要留意屁股稍微挺出來的那種隆起感。

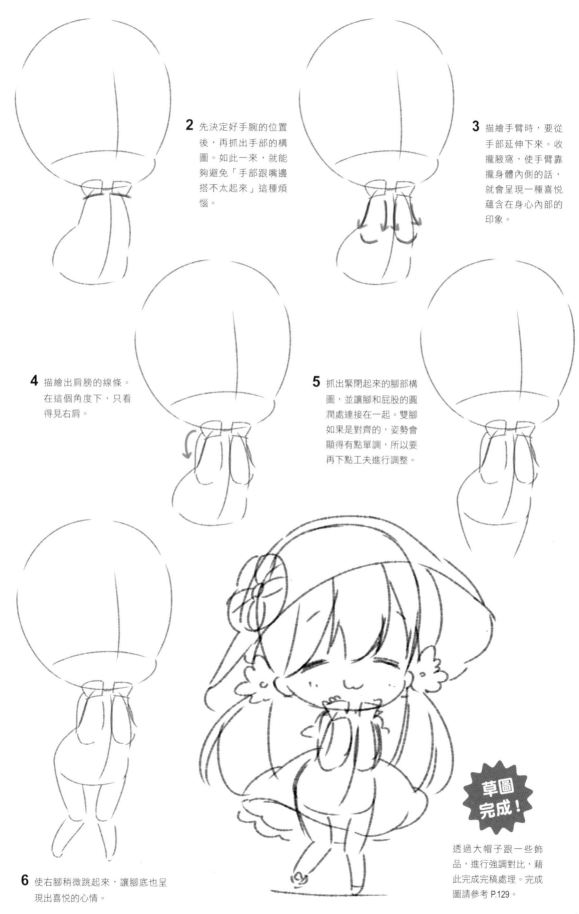

2 先決定好手腕的位置後，再抓出手部的構圖。如此一來，就能夠避免「手部跟嘴邊搭不太起來」這種煩惱。

3 描繪手臂時，要從手部延伸下來。收攏腋窩，使手臂靠攏身體內側的話，就會呈現一種喜悅蘊含在身心內部的印象。

4 描繪出肩膀的線條。在這個角度下，只看得見右肩。

5 抓出緊閉起來的腳部構圖，並讓腳和屁股的圓潤處連接在一起。雙腳如果是對齊的，姿勢會顯得有點單調，所以要再下點工夫進行調整。

6 使右腳稍微跳起來，讓腳底也呈現出喜悅的心情。

草圖
完成！

透過大帽子跟一些飾品，進行強調對比，藉此完成完稿處理。完成圖請參考 P.129。

將生氣的心情呈現出來吧！……「怒」

可愛的迷你角色也是會生氣的！不管是有點小小不爽的「哼哼！」這種心情，還是指責
對方的「唉唷—！」這種心情。我們來摸索這些各式各樣的生氣心情呈現吧！

**強烈的憤怒
要用穩重的姿勢呈現**

例如手插著腰，並用仁王站姿這種穩重的姿勢站在那裡，就會呈現出一股「真的在生氣」的感覺。如果生氣姿勢跟喜悅姿勢一樣，那這股憤怒看起來就會感覺很薄弱，所以訣竅就是要找個地方營造出沉穩的部分。

▶▶▶**看上去很生氣的描寫範例**

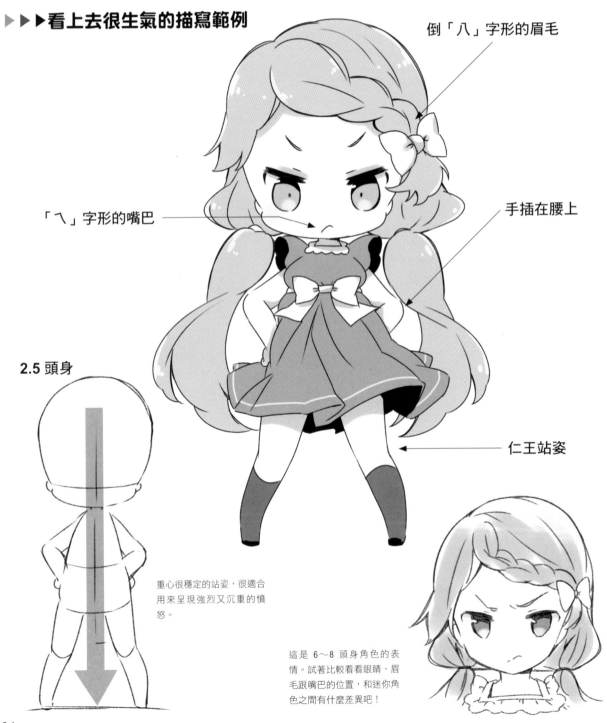

倒「八」字形的眉毛

「ㄟ」字形的嘴巴

手插在腰上

2.5 頭身

仁王站姿

重心很穩定的站姿，很適合用來呈現強烈又沉重的憤怒。

這是 6～8 頭身角色的表情。試著比較看看眼睛、眉毛跟嘴巴的位置，和迷你角色之間有什麼差異吧！

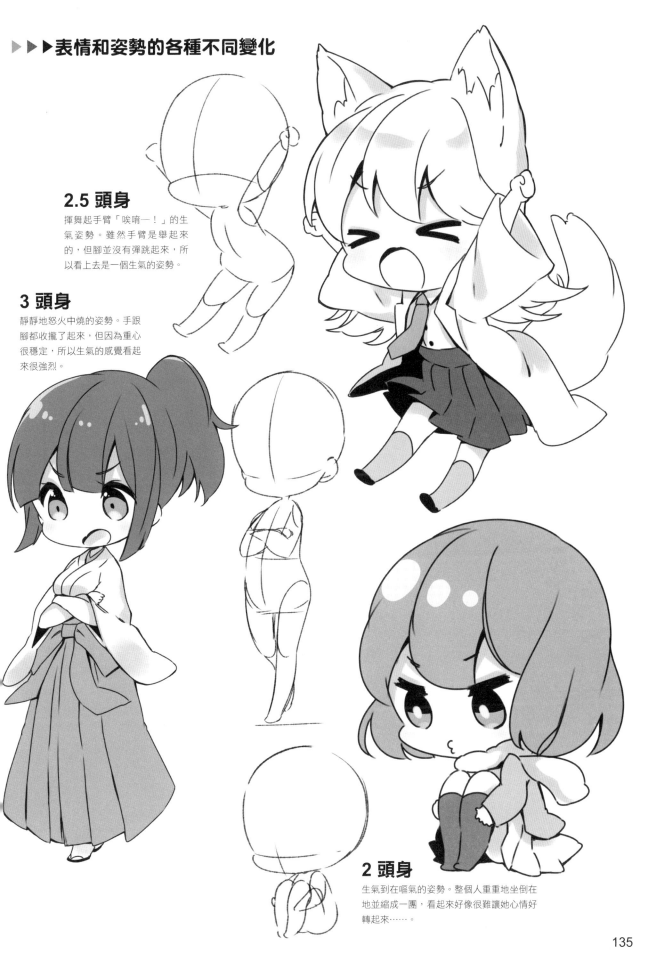

2.5 頭身

揮舞起手臂「唉唷—！」的生氣姿勢。雖然手臂是舉起來的，但腳並沒有彈跳起來，所以看上去是一個生氣的姿勢。

3 頭身

靜靜地怒火中燒的姿勢。手跟腳都收攏了起來，但因為重心很穩定，所以生氣的感覺看起來很強烈。

2 頭身

生氣到在嘔氣的姿勢。整個人重重地坐倒在地並縮成一團，看起來好像很難讓她心情好轉起來……。

▶▶▶不同頭身比例的表情描寫差異

特別是在輪廓跟眼眸的 Q 版造形化程
度上，會展現出很強烈的變化。

2 頭身

2.5 頭身

3 頭身

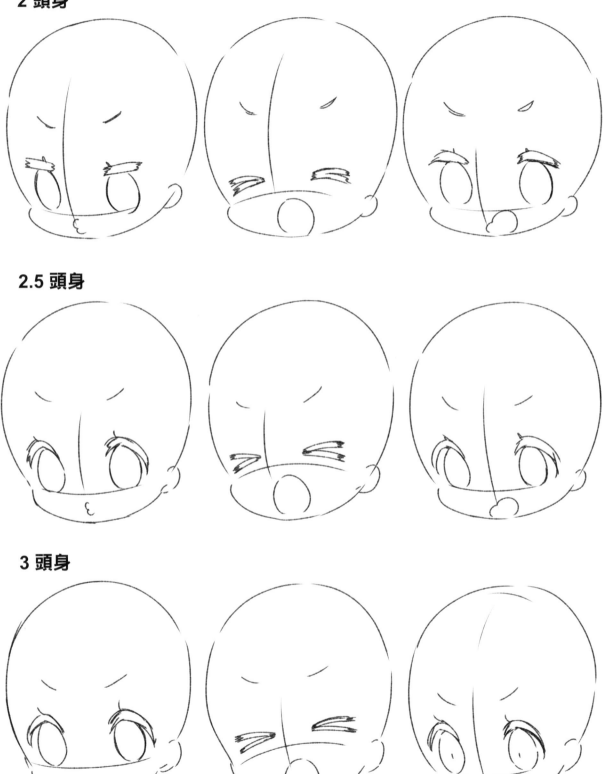

描繪「怒」的全身姿勢

▶▶▶雙手環抱胸前的生氣姿勢描繪重點

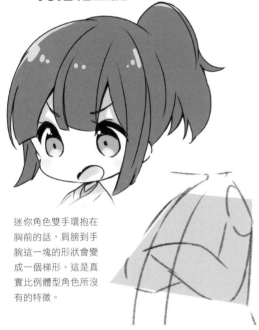

迷你角色雙手環抱在胸前的話，肩膀到手腕這一塊的形狀會變成一個梯形。這是真實比例體型角色所沒有的特徵。

1 描繪頭部，並在下面畫出一條代表身體表面正中央的線條（正中線）。人在生氣時，身體是很不容易駝背的，所以要用有點反仰感覺的曲線描寫。

2 抓出身體的形狀。要想像成一個美乃滋軟瓶有點歪掉的樣子。接著確認左手手臂根部形體。

3 抓出後方手臂的構圖。前臂會蓋到胸口，手腕則會彎起來。

4 描繪出後方手臂和前方手臂的重疊處。在這個階段，還不要描繪手掌。

5 確認肩膀到手臂這一塊形狀形成一個梯形。

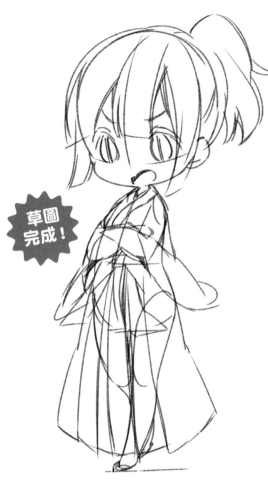

草圖完成！

6 描繪腳部，並使腳與屁股很滑順地連接在一起。將腿併攏起來的話，就會呈現出一股很安靜，但是很強烈的憤怒。

7 描繪衣服。因為穿的是和服，所以袖子的布匹會垂在手臂下面。

8 用倒「八」字形的眉毛加強生氣的心情。左手掌會被環抱起來的手臂遮在裡面，但因為右手掌是露在外面的，所以要描繪上去。完成圖請參考 P.135。

▶▶▶抱著膝蓋在嘔氣的姿勢描繪重點

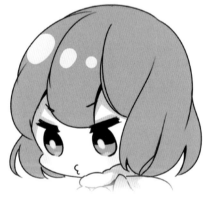

縮捲起身體的生氣姿勢，其印象與其說是在指責一個人，還不如說是將自己封閉在內心。手要稍微彎起來，藉此呈現出抱著膝蓋的感覺。

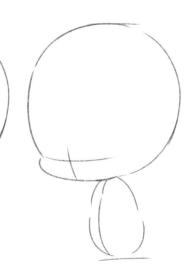

1 在描繪身體之前，要先決定好角色所坐的地面位置。因為這次描繪的是 2 頭身角色，所以地面的線條要畫在約 0.6 頭身處。

2 雖然這是一個縮捲起身體的姿勢，但身體要描繪成沒有縮捲起來的樣子。

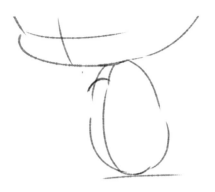

3 在描繪腳之前，要先決定膝蓋的位置。

4 2 頭身的腳非常短，直接照 Q 版造形比例畫的話，膝蓋是彎不起來的。所以描繪時，要在看上去不會顯得很不自然的前提下加長其長度，使腳彎曲起來。

5 描繪後方的腳，使兩邊的膝蓋頭對齊。

6 抓出手臂根部的形體，並從手臂根部一直描繪到手肘。

7 手肘到手掌這一段要稍微彎起來，呈現出抱著膝蓋的感覺。

草圖完成！

描繪衣服跟頭髮，完成草圖作畫。身體雖然沒有很縮捲起來，不過因為有抱著膝蓋，所以有呈現出在鬧彆扭的氣氛感覺。

將傷心的心情呈現出來吧！……「哀」

因為難過的事而傷心，或是喜歡的人對自己態度很冷漠而痛心。不要只用眼淚呈現出悲傷，試著透過強忍著難過感受的動作呈現看看吧！

透過縮進內側的動作展現傷心心情

和喜悅的心情相反，傷心的心情要透過縮向內側的動作呈現出來。

▶▶▶傳遞出悲傷心情的描寫範例

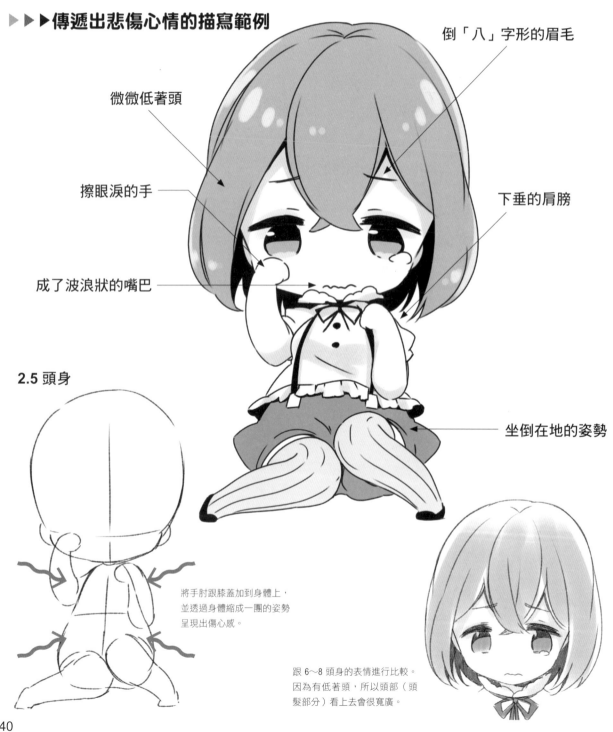

倒「八」字形的眉毛

微微低著頭

擦眼淚的手

成了波浪狀的嘴巴

下垂的肩膀

2.5 頭身

坐倒在地的姿勢

將手肘跟膝蓋加到身體上，並透過身體縮成一團的姿勢呈現出傷心感。

跟 6～8 頭身的表情進行比較。因為有低著頭，所以頭部（頭髮部分）看上去會很寬廣。

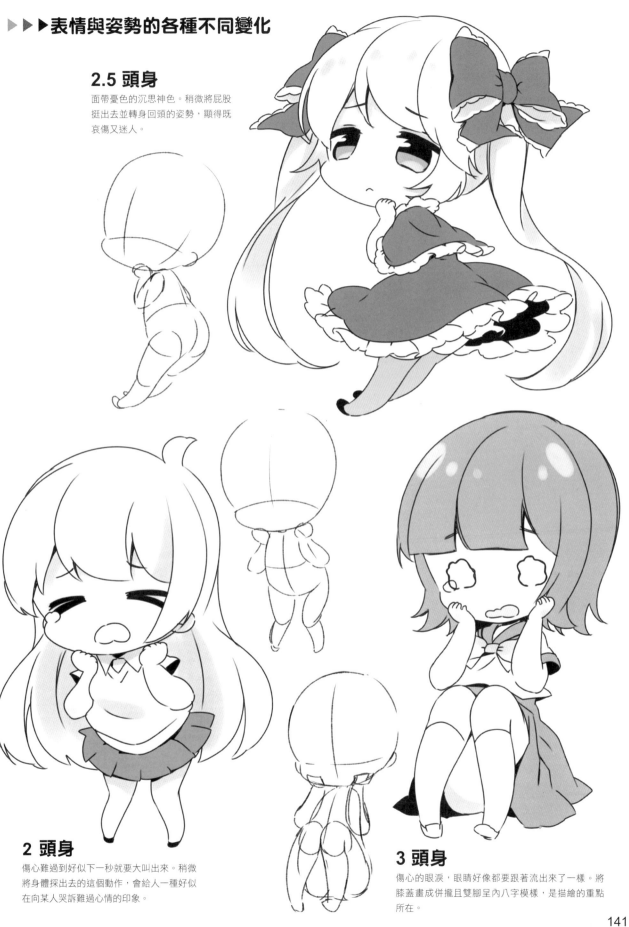

▶▶▶表情與姿勢的各種不同變化

2.5 頭身

面帶憂色的沉思神色。稍微將屁股挺出去並轉身回頭的姿勢，顯得既哀傷又迷人。

2 頭身

傷心難過到好似下一秒就要大叫出來。稍微將身體探出去的這個動作，會給人一種好似在向某人哭訴難過心情的印象。

3 頭身

傷心的眼淚，眼睛好像都要跟著流出來了一樣。將膝蓋畫成併攏且雙腳呈內八字模樣，是描繪的重點所在。

141

2 頭身

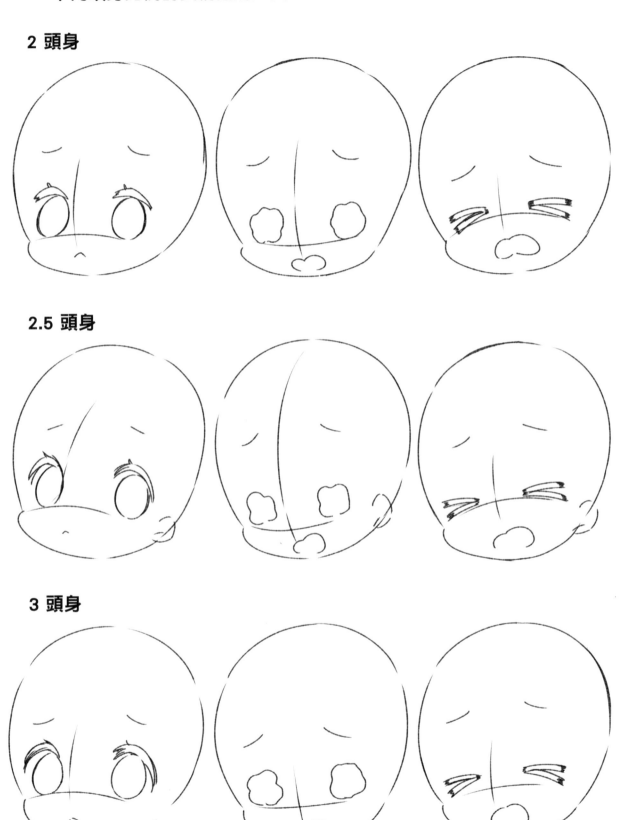

2.5 頭身

3 頭身

描繪「哀」的全身姿勢

▶▶▶縮起身體流下淚水的姿勢描繪重點

描繪身體縮起來的姿勢時，從收攏起來的手肘抓構圖的話，會比較容易描繪。

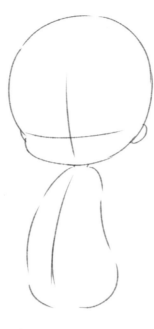

1 以 3 頭身角色為範例。為了表示出消沉的心情，要讓臉部稍微傾斜一點，再描繪出身體。

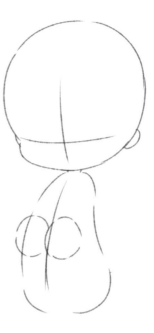

2 描繪出身體的構圖，並決定膝蓋的位置。因為膝蓋是併攏起來的，所以描繪時要將 2 個圓緊貼在一起，畫成膝蓋頭的模樣。

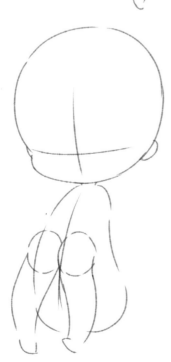

3 描繪出有些內八字的腳，使腳從代表膝蓋位置的圓延伸出來。

4 描繪手臂之前，要先決定手的位置。這裡是透過四方形構圖描繪出因傷心難過而放在臉頰下的手。

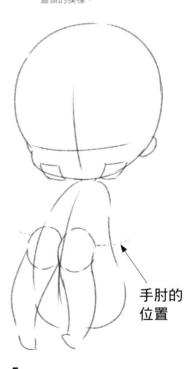

手肘的位置

5 在腰圍線一帶描繪出一條弧線，並以此為手肘的位置，描繪出手臂。

143

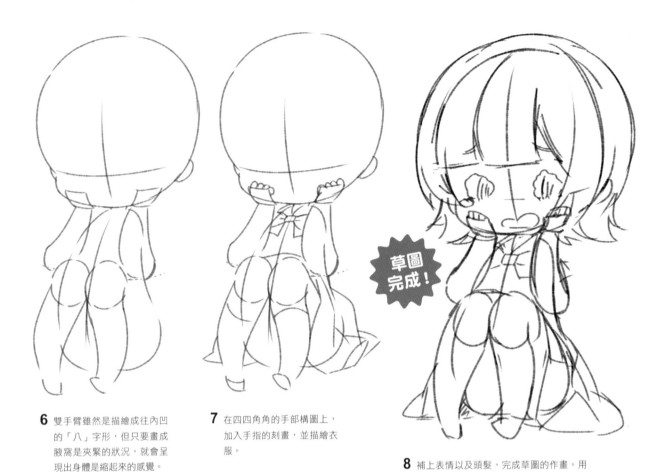

6 雙手臂雖然是描繪成往內凹的「八」字形，但只要畫成腋窩是夾緊的狀況，就會呈現出身體是縮起來的感覺。

7 在四四角角的手部構圖上，加入手指的刻畫，並描繪衣服。

草圖完成！

8 補上表情以及頭髮，完成草圖的作畫。用「八」字形的眉毛和極端 Q 版造形化的眼睛進行描繪，就會呈現出一種有點搞笑風格的傷心難過。完成圖請參考 P.141。

▶▶▶向人訴說難過心情的姿勢描繪重點

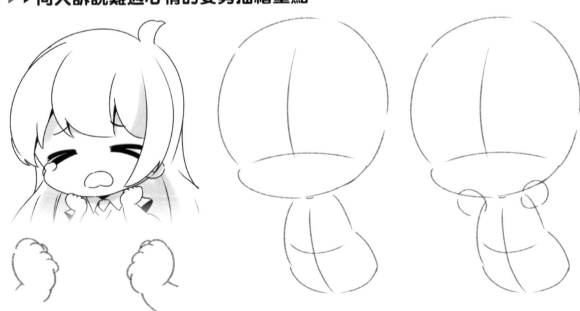

這是身體有點前傾，向人哭訴難過心情的姿勢。雖然手握拳，但手指還是將其描繪出來不進行省略，藉此呈現出一種緊緊握住拳頭的感覺。

1 因為是一個稍微將屁股挺出去的姿勢，所以要將身體描繪成有點突出的形狀。

2 在描繪手臂前，要先決定手部的位置。拳頭要用圓形抓出構圖。

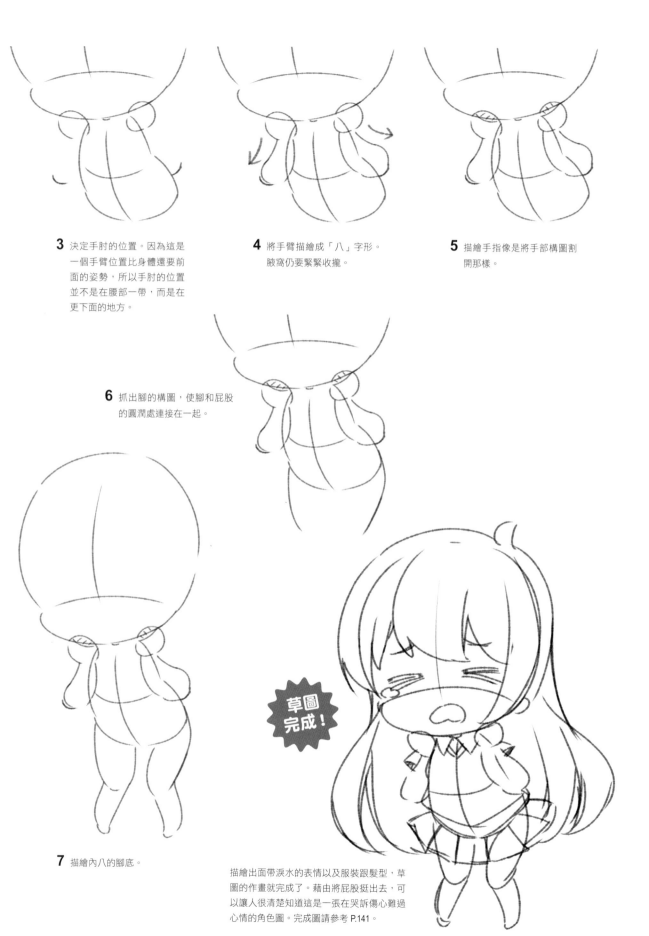

3 決定手肘的位置。因為這是一個手臂位置比身體還要前面的姿勢,所以手肘的位置並不是在腰部一帶,而是在更下面的地方。

4 將手臂描繪成「八」字形。腋窩仍要緊緊收攏。

5 描繪手指像是將手部構圖割開那樣。

6 抓出腳的構圖,使腳和屁股的圓潤處連接在一起。

7 描繪內八的腳底。

草圖完成!

描繪出面帶淚水的表情以及服裝跟髮型,草圖的作畫就完成了。藉由將屁股挺出去,可以讓人很清楚知道這是一張在哭訴傷心難過心情的角色圖。完成圖請參考 P.141。

將驚訝時的心情呈現出來吧！……「驚」

看見出乎意料的事物嚇了一跳，某個人的行動令自己嚇傻了眼。驚訝的心情會有各種模式，如高興的驚訝或是傻眼的驚訝等等。

> ## 透過表情呈現出
> ## 是哪一種驚訝心情

感到驚訝時，身體的反應會表現在姿勢上，像是肩膀會出力，或是眉毛會上揚。因此，要呈現出這是屬於哪一種驚訝，表情就很重要了。

▶▶▶看上去很驚訝的描寫範例

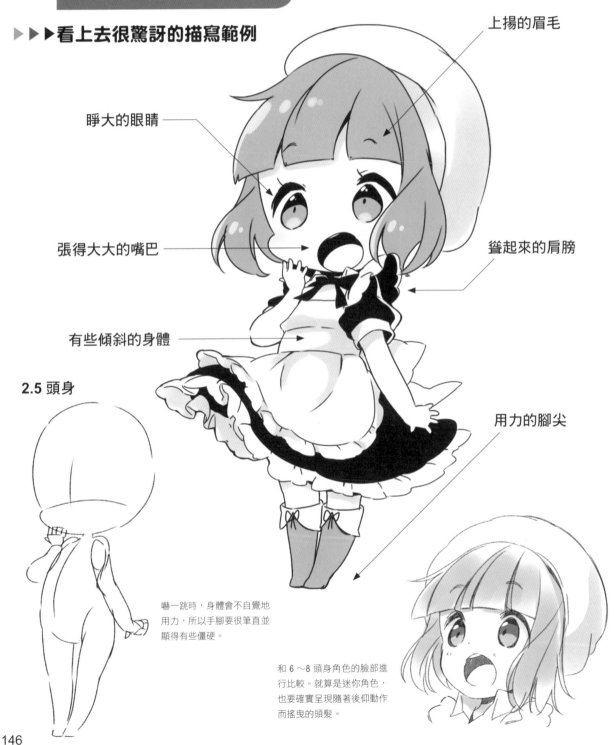

上揚的眉毛

睜大的眼睛

張得大大的嘴巴

聳起來的肩膀

有些傾斜的身體

2.5 頭身

用力的腳尖

嚇一跳時，身體會不自覺地用力，所以手腳要很筆直並顯得有些僵硬。

和 6～8 頭身角色的臉部進行比較。就算是迷你角色，也要確實呈現隨著後仰動作而搖曳的頭髮。

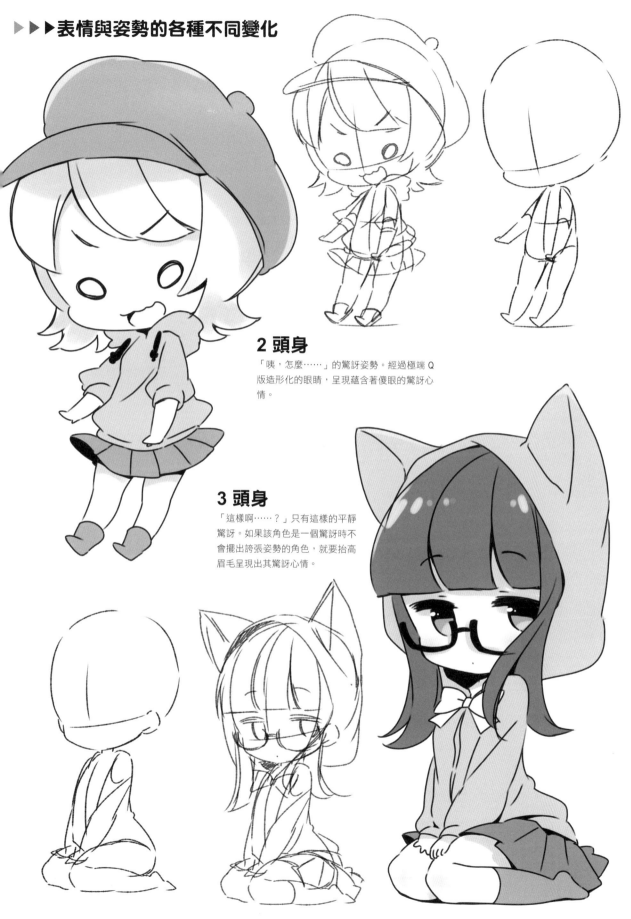

2 頭身

「咦，怎麼……」的驚訝姿勢。經過極端 Q 版造形化的眼睛，呈現蘊含著傻眼的驚訝心情。

3 頭身

「這樣啊……？」只有這樣的平靜驚訝。如果該角色是一個驚訝時不會擺出誇張姿勢的角色，就要抬高眉毛呈現出其驚訝心情。

將害羞時的心情呈現出來吧！……「羞」

被人稱讚臉變紅，穿著不習慣的服裝覺得很丟臉，沒辦法和喜歡的人四目相接……，試著描繪這些楚楚動人又可愛的害羞表情吧！

透過動作呈現出覺得很丟臉的心情

害羞覺得很丟臉的心情，會表現在移開目光或遮住臉蛋的這些動作上。像既驚訝又害羞，或是既困擾又害羞這一類複雜的心情，就要藉由有點緊張的姿勢和表情呈現出來。

▶▶▶看上去很害羞的呈現範例

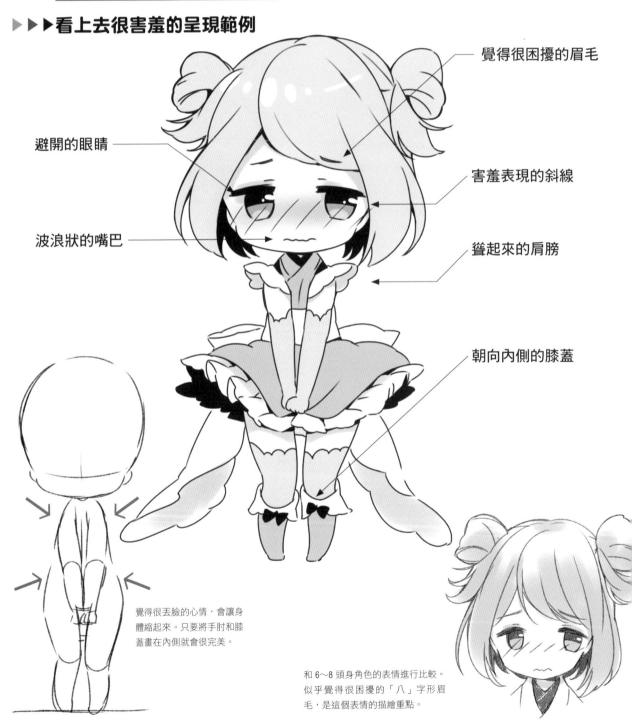

覺得很困擾的眉毛

避開的眼睛

害羞表現的斜線

波浪狀的嘴巴

聳起來的肩膀

朝向內側的膝蓋

覺得很丟臉的心情，會讓身體縮起來。只要將手肘和膝蓋畫在內側就會很完美。

和6～8頭身角色的表情進行比較。似乎覺得很困擾的「八」字形眉毛，是這個表情的描繪重點。

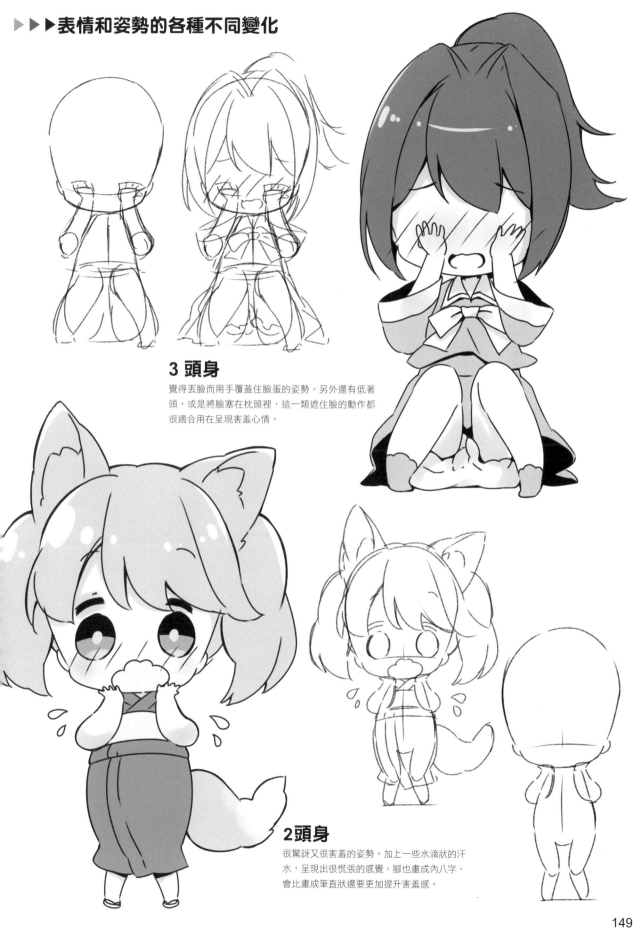

3 頭身

覺得丟臉而用手覆蓋住臉蛋的姿勢。另外還有低著
頭，或是將臉塞在枕頭裡，這一類遮住臉的動作都
很適合用在呈現害羞心情。

2頭身

很驚訝又很害羞的姿勢。加上一些水滴狀的汗
水，呈現出很慌張的感覺。腳也畫成內八字，
會比畫成筆直狀還要更加提升害羞感。

針對呈現方式下工夫，更進一步地昇華！

在這個章節裡，我們陸續看過許多用來傳達角色心情的表情跟姿勢呈現。只要再多下一些工夫，就可以描繪出更加亮眼，並可用在人物插畫或週邊商品這一類用途的插畫上。

在剪影圖上加變化

只捕捉出人或物的外側形狀，這種圖稱之為剪影圖。而只要讓剪影圖有一些變化，一張圖的印象看上去就會大大不同。

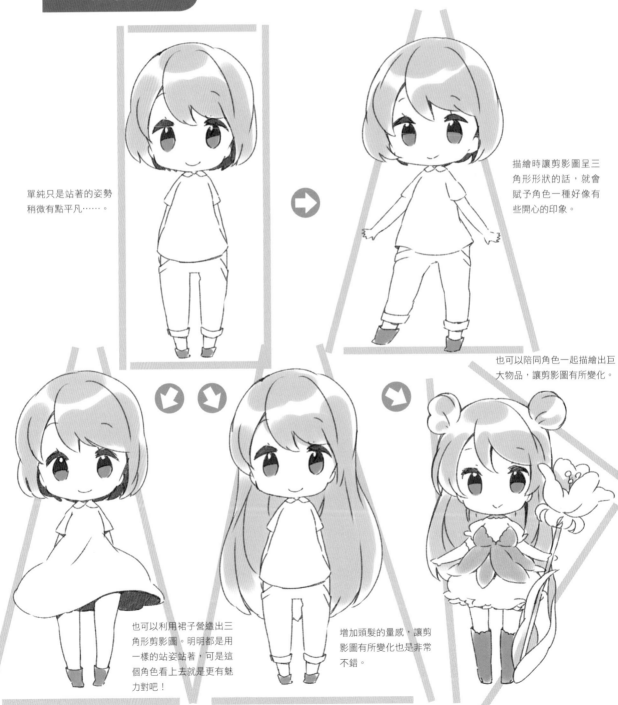

單純只是站著的姿勢稍微有點平凡……。

描繪時讓剪影圖呈三角形形狀的話，就會賦予角色一種好像有些開心的印象。

也可以陪同角色一起描繪出巨大物品，讓剪影圖有所變化。

也可以利用裙子營造出三角形剪影圖。明明都是用一樣的站姿站著，可是這個角色看上去就是更有魅力對吧！

增加頭髮的量感，讓剪影圖有所變化也是非常不錯。

透過圓形或四邊形營造出整體感

運用在這個章節所介紹過的技巧呈現感情時，有時也會因為姿勢的不同，看上去沒有整體感。在這種時候，只要利用圓形或四邊形將角色包羅起來，就會變成一幅如人物插畫或周邊商品般的亮眼插畫。

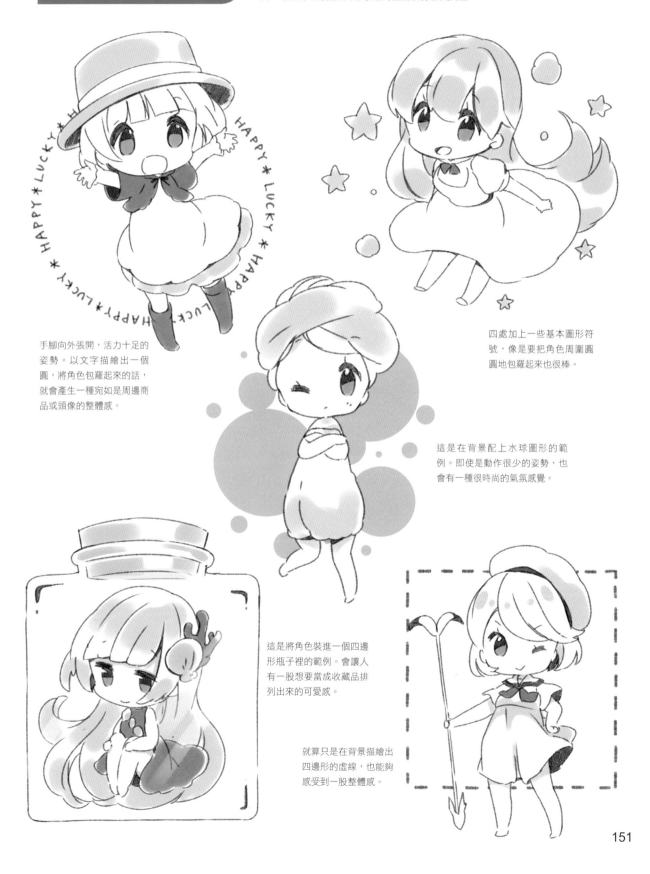

手腳向外張開，活力十足的姿勢。以文字描繪出一個圓，將角色包羅起來的話，就會產生一種宛如是周邊商品或頭像的整體感。

四處加上一些基本圖形符號，像是要把角色周圍圓圓地包羅起來也很棒。

這是在背景配上水球圖形的範例。即使是動作很少的姿勢，也會有一種很時尚的氣氛感覺。

這是將角色裝進一個四邊形瓶子裡的範例。會讓人有一股想要當成收藏品排列出來的可愛感。

就算只是在背景描繪出四邊形的虛線，也能夠感受到一股整體感。

形形色色的漫畫符號

想要呈現出人物角色的感情，除了加上表情跟姿勢以外，還有描繪
「漫畫符號」這個方法。藉由加上一些眾所皆知的符號跟圖形，就
能夠呈現出各式各樣的心情。

喜悅＆樂觀

活潑氣氛的漫畫符號。

愛心符號會讓人感受到
有一股好感。

好似發現了什麼的表
情。

閃閃發亮的感覺。

講話很開朗的形象。

憤怒＆悲觀

浮現在額頭的血管，是
表現生氣的必備符號。

描繪出汗水水滴，就會
有一種很焦慮的感覺。

從嘴巴嘆出一口氣
的表現。

壓抑怒意的感覺。

在額頭畫上縱向線，就
會顯得一臉蒼白。

事情不如預期順利，感
到很可惜的感覺。

其他

遇見出乎意料的事物而
嚇了一跳！

在臉上畫上斜線，就會
有一種害羞的感覺。

畫上連續的「Z」，就會有
一種是在睡覺的印象。

精神很無力地流逝到體
外的脫力形象。

實踐篇
實際拿著筆描繪看看吧！

不管是哪種描繪方法和技巧，要是不去實際描繪看看，就只是在原地踏步！在這個章節將介紹筆者實際描繪迷你角色時的過程。請各位讀者也務必拿起筆，實際動手描繪看看。一起來感受一下迷你角色誕生在白紙上並動起來時的樂趣。

描繪 2.5 頭身角色 ❶穿著泳裝的姿勢

一開始先從基本的 2.5 頭身角色描繪看看吧！這裡將描繪一個穿著泳裝
很開朗的女孩子。

Point 1 看得見身體曲線的泳裝模樣

穿著泳裝的女孩子，因為可以清楚看見身體曲線，所以會
失去用衣服掩飾一些細部的效果。因此在描繪衣服之前先
確實描繪出原本的素體是一件很重要的事。

Point 2 遞出到前方的手臂

因為手臂伸出到了前方，所以長度看上去會特別地短。因
此一開始先描繪出手掌，接著再描繪出手臂，就可以很順
利抓出形體。

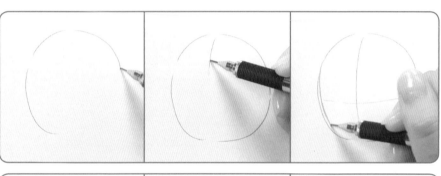

描繪出一個圓，並畫出一條
通過臉部正中央的線條。

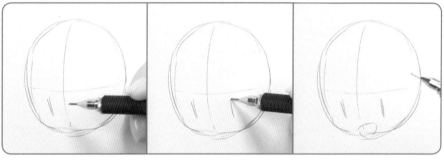

在臉部的下半部抓出眼睛構
圖。臉部因為有微微傾斜，
所以眼睛的構圖也會變得有
點斜斜的。

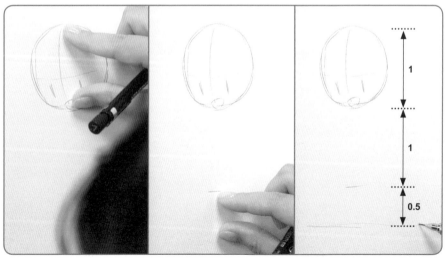

用手指量出頭部 1 個半的長度，
並畫出作為地面的橫向線。

154

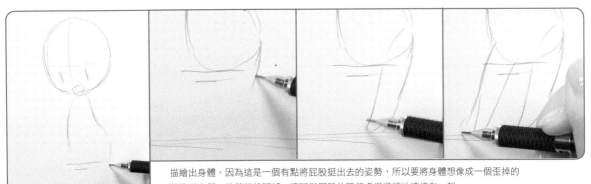

描繪出身體。因為這是一個有點將屁股挺出去的姿勢，所以要將身體想像成一個歪掉的
美乃滋容器。接著描繪腳部，讓腳與屁股的隆起處很滑順地連接在一起。

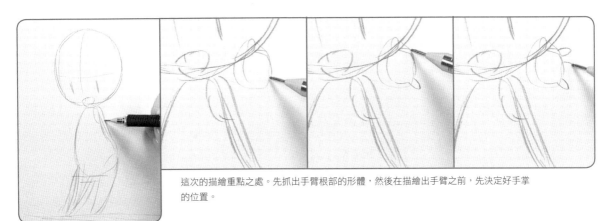

這次的描繪重點之處。先抓出手臂根部的形體，然後在描繪出手臂之前，先決定好手掌
的位置。

前臂

上臂

**素體
完成！**

描繪看上去非常短的手臂。位在
後方的事物看起來會更短，所以
將前臂抓得比上臂還要稍微長一
點，就是描繪的訣竅所在。

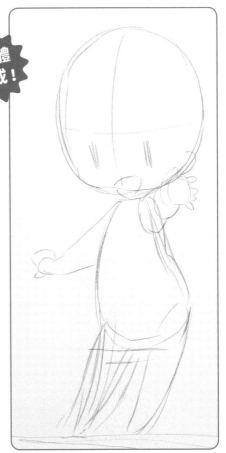

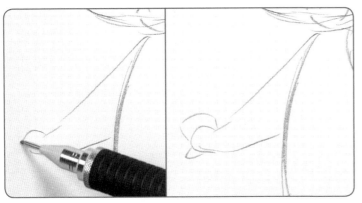

描繪後方的手臂時，讓手腕部分反仰起來，令姿勢呈現出
一股風情來。接著修整整體形體，素體的作畫就完成了。

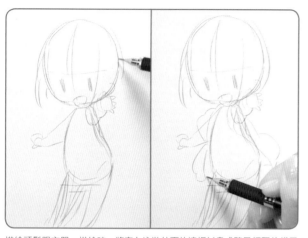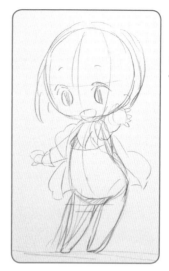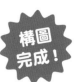

描繪頭髮跟衣服。描繪時,將穿在泳裝外面的連帽衫畫成隨風輕飄的樣子,
不要讓連帽衫跟肌膚太服貼,如此一來就會增加角色的活潑氣氛。

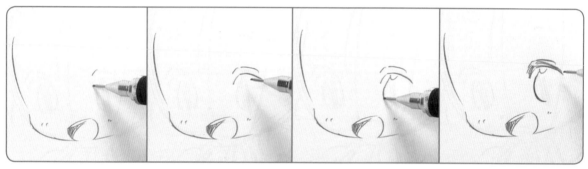

在前面所描繪的構圖上面疊上一張全新的紙張,接著描繪出臉部跟表情。眼睛要從上眼瞼的內眼
角開始描繪起。這裡的描繪並不是要照著草稿描圖,而是要當成是在創造一個全新的表情。

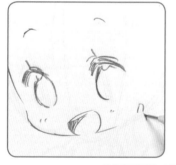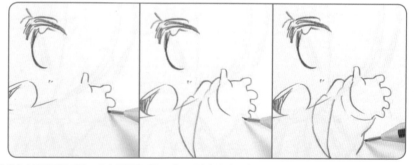

描繪完表情後,再描繪位在最前面的手掌。大大張開的手指,會呈現出角色的明亮個性跟心情。

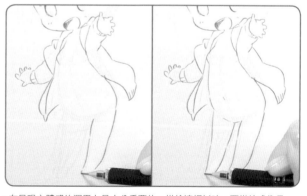

蓋在手臂上的連帽衫線條,在呈現立體感的運用上是十分重要的。描繪連帽衫時,要描繪成像是
要把草稿階段的手臂形體包覆起來一樣,接著再抓出下半身的形體。

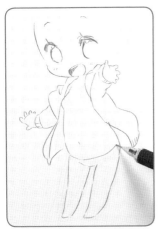

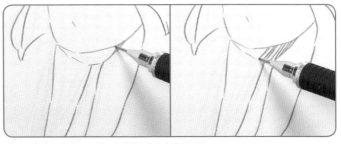

比基尼泳褲和連帽衫不同，要描繪成跟身體很服貼。

就算是一個迷你角色，胸部也要描繪成看得出來有隆起感。
同時讓比基尼的布匹，很均衡地位在正中線（通過身體表現正中央的線條）的左右兩邊。

描繪頭髮時並不是從外側開始，
而是從蓋在臉部輪廓上的部分開
始，並描繪成一撮一撮的髮束。

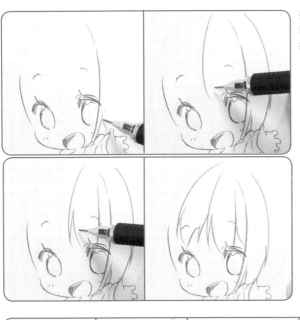

髮旋

完成！

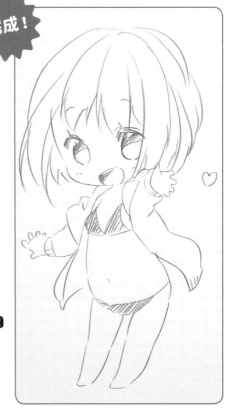

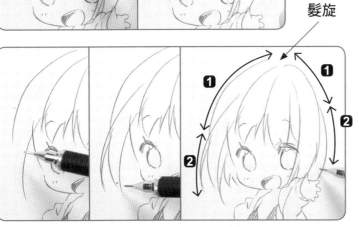

抓出頭髮流線的形體，並讓流線是從髮旋處開始形成的。**1** 是包圍住頭部形體的毛髮部分，**2** 則是離開了頭部形體的毛髮部分。描繪時藉由分成 2 個階段，呈現出隨風輕飄的頭髮流線。

手臂向前伸出，感覺很活潑的姿勢。輕輕穿在身上的連帽衫，輕柔飄逸的頭髮……。透過這些組合，女孩子那股明亮動人的魅力呈現得更加清晰了。

描繪 2.5 頭身角色 ❷轉身回頭的姿勢

迷你角色看起來身體似乎不太能有什麼大動作，但實際上還是能夠透過不同的描繪方式，為其加上多采多姿的姿勢。現在就來描繪一個扭動身體，轉身回頭的姿勢看看吧！

Point 1 透過脖子的動作呈現出轉身回頭

真實比例的人體，是透過轉動肩膀跟腰部來進行轉身回頭的動作，但迷你角色的軀體並不能夠進行太大的扭轉動作。因此，就要誇大地轉動脖子，呈現出轉身回頭的姿勢。

Point 2 要注意頭部與身體之間的協調感

比起站得直直地轉身回頭，將姿勢設計成稍微挺出屁股，會增加其可愛感。另一方面，因為頭部與身體之間的協調感很容易亂掉，所以要在構圖跟素體的階段，就確實抓好協調感，接著再描繪細部。

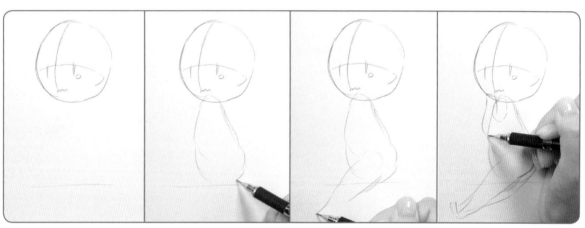

描繪出頭部，並在頭部下面抓出身體的構圖。因為要透過脖子呈現轉身回頭的動作，所以身體幾乎沒有扭動。也因此，就算不將身體想像成美乃滋容器歪掉的模樣也沒問題。

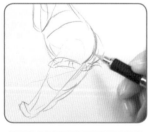

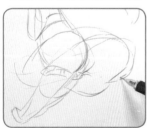

描繪出褲子（燈籠內褲），並抓出具有分量感的裙子形體……不過，協調感總是怪怪的。身體跟腳很長，變成了一種很鬆弛的感覺。

暫時先擦掉腳部，重抓一次身體的協調感。

再次確認協調感。如果是 2.5 頭身，身體的長度要變得比 1 個頭身還要短。

確認胯下～腳長。用約 0.6 個頭身描繪出這一段。接著在呈傾斜狀的腳部所接觸到的地方描繪出地面。

 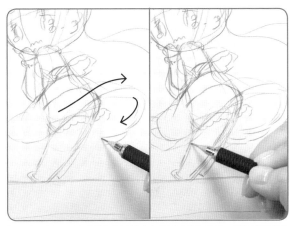

因為這個姿勢有將屁股挺出來，所以在抓身體～腳底這一段的形體時，要想像成一個反「＜」字形。

裙子的下擺，要用滑順的曲線描繪出輕飄翻動的模樣，並先稍微簡單畫上蕾絲的形體。

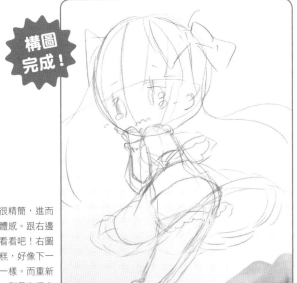

構圖
完成！

身體和腳變得很精簡，進而產生了一股整體感。跟右邊的失敗圖比較看看吧！右圖的協調感很糟糕，好像下一秒就要跌倒了一樣。而重新描繪出來的圖，則是有很良好的協調感，屁股也顯得很Q彈很可愛。

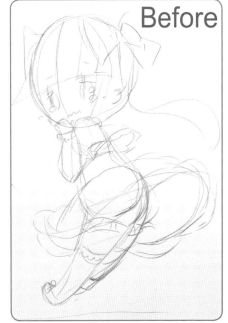

Before

159

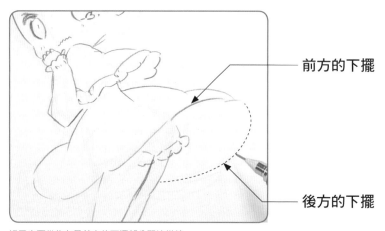

前方的下擺

後方的下擺

將一張全新的紙張疊在上面,進行完稿處
理。在身體的部位當中,要先描繪出位在
前方的手掌、手臂跟肩膀。

裙子也要從位在最前方的下擺部分開始描繪。

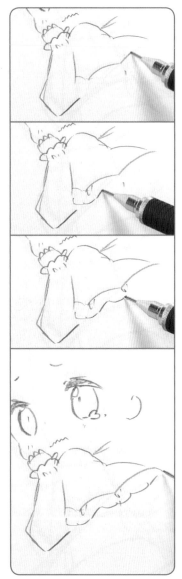

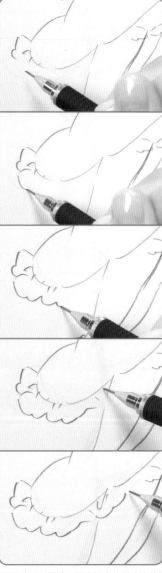

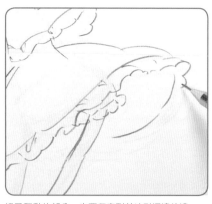

裙子翻動的部分,也要留意到其波形褶邊的邊
緣,在連接上是很流暢漂亮的。

描繪出覆蓋在肩膀上的披肩狀衣服。在抓取
形體時,要讓布料浮空並稍微離開身體,接
著再描繪下擺處的波形褶邊。

裙子的波形褶邊,要先抓出外側波浪狀部
分的形體,再描繪內側皺褶。

如此一來就成功描繪出一件輕舞飄揚的服裝了。

描繪臉部跟頭髮。先描繪出位於最前方的領結，再打造出前髮的流線。前髮要配合反「く」字形的姿勢，使其稍微流瀉到左邊。

雙馬尾也要使其有動作感。在外側大大地描繪上一筆，並使線條在途中翻飛飄動。

另一側雙馬尾則是要將髮梢分成有細小髮束和粗大髮束，呈現出一股風貌。如此一來，一個具有迷你角色那種惹人憐愛感的少女就成功描繪出來了。

完成！

描繪 2 頭身角色 ❶穿著浴衣的站姿

2 頭身是 Q 版造形化程度很強烈的一個頭身比例。一開始先試著描繪站姿吧！這裡的範例，是透過獸耳跟浴衣這一類物品呈現出角色個性。

Point 1 帶有個性的部位協調感

獸耳是一種很有個性的部位，所以描繪時要強調出來。只不過 2 頭身的身體很小，直接就這樣描繪出來的話，頭部看起來會很重。因此這個範例在描繪時，有搭配一條巨大的尾巴來抓取部位的協調感。

Point 2 浴衣的 Q 版造形

範例是配合 2 頭身角色的體型，將穿著浴衣的模樣 Q 版造形化。例如將腰帶繫在很上方的位置上，或是讓褲腳的部分膨脹起來，並藉此增加不同於實際浴衣的細部刻畫。

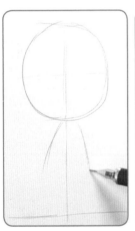
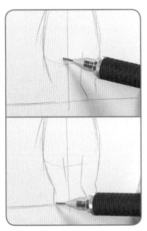

描繪出一個頭部構圖的圓，並在下面 1 個頭身處畫出地面的線條。接著將上半身的形體抓成「八」字形，然後再描繪內八字的腳。

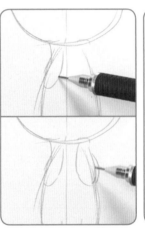

抓出前臂的構圖，並描繪出其輪廓。要意識到 2 頭身角色的下巴是最為扁平的，因此描繪下巴時，要如盤子般平滑。

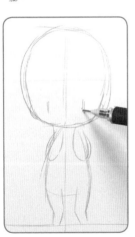
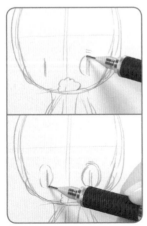
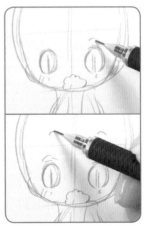

決定眼睛的位置。描繪時，讓眼眸和上眼瞼稍微分開一些距離，就會形成一雙似乎感到很驚訝的眼睛。相對的，眼眸就要描寫得略為小一點。

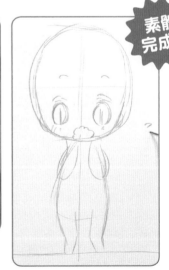

素體完成

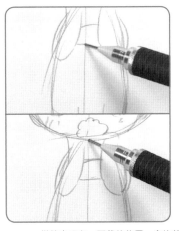

描繪出浴衣。腰帶的位置，會比起真實比例角色還要更上面。接著讓浴衣褲腳的線條彈跳起來，就可以強調出身體的圓潤感，進而呈現出 Q 版造形風格的可愛感。

描繪最令人著迷的耳朵（耳朵並不包含在頭身比例的計算當中）。

髮旋　　　　**細小髮束**

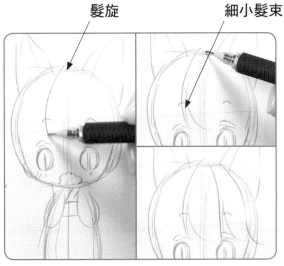

描繪頭髮時，要使前髮從頭頂的髮旋處流瀉下來。而且要分成 3 撮大髮束，接著再加上少許的細小髮束。

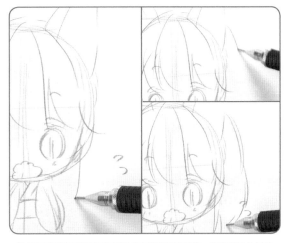

雙馬尾要描繪成帶有著圓潤感且輕飄飄的形狀。先決定好外側的形體後，再描繪出髮梢。

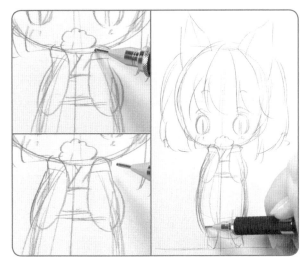

手掌要描繪成稍微反仰到外側，呈現出貼在臉頰上的模樣。接著將 Q 彈的身體線條也修整出來。

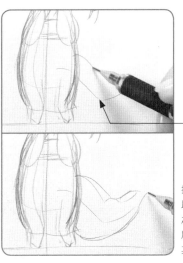

中心軸

描繪出一條巨大尾巴，以便使來抓取與大耳朵之間的協調感。先抓出尾巴的中心軸，再描繪其外側的形體。

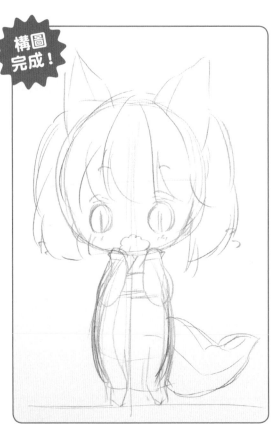

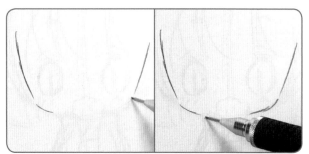

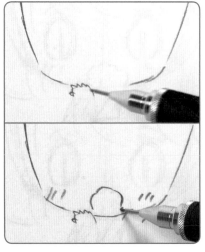

決定臉部輪廓的形體，並描繪出貼在臉頰上的手。接著透過鬆垮垮的嘴巴和紅通通的臉頰，呈現出稍微不同於滿臉笑容的高興感。

全身構圖的作畫完成了。接著在上面疊上一張全新的紙張，並在構圖上進行透寫，描繪細部。

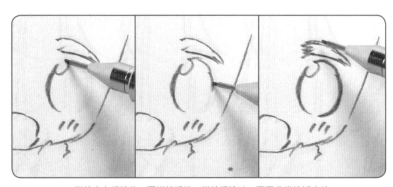

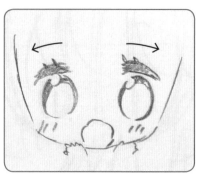

描繪出上眼瞼後，再描繪眼眸。描繪眼瞼時，要用非常接近直線的弧線描繪，並想像成一個離得有點開的「八」字形。

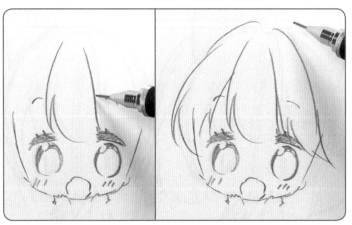

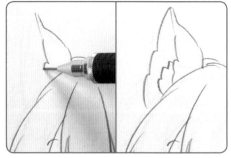

前髮要用柔軟的曲線將其描繪得很蓬鬆。而描繪耳朵時，則是要用一連串的曲線，呈現出獸毛那種蓬鬆柔軟的奇妙感覺。

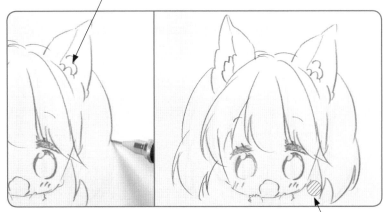

馬尾打結處在這一帶

空隙

描繪完從髮旋流瀉下來的頭髮形狀後，就描繪出從耳朵後面打結處流瀉下來的雙馬尾。雙馬尾與臉頰之間要有一個空隙，是描繪的重點所在。髮束再搭配含帶著驚訝心情的表情，看上去會有一種輕輕散發開來的感覺。

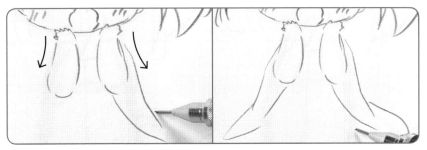

手臂的形體要畫成稍稍反仰向外，這點是很重要的。浴衣的袖子也要攤開朝向外側，呈現出一股風情。

完成！

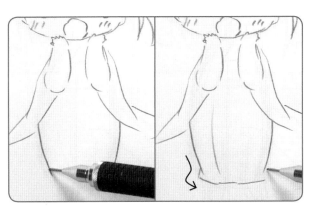

描繪浴衣的褲腳時，要使褲腳線條彈跳起來。這是呈現出迷你角色風格那種 Q 版造形化的重點所在。

鼻緒

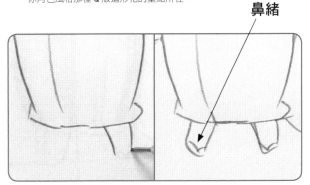

讓腳尖稍稍從浴衣的褲腳裡探出來。因為穿著不是鞋子，而是木屐，所以要加上鼻緒（木屐帶）。

有些驚訝的害羞表情，加上毛茸茸的耳朵跟尾巴，一張很適合雙馬尾的插畫就完成了。

描繪 2 頭身角色 ❷蹲下來的姿勢

2 頭身角色因為身體很小,所以縮捲起身體的姿勢會讓人覺得難度很高。但是只要順利捕捉出身體跟手腳的重疊處,就能夠描繪出蹲下來縮著身體的姿勢。

Point 1 縮捲起身體時的變化

縮捲起身體時,背部會變圓,肩膀會往前,而脖子會有點聳起來的感覺。就算是一個看不到脖子的迷你角色,描繪時還是要思考如何呈現出變化,例如藉由將頭部位置往前移,呈現出聳起來的感覺。

Point 2 手腳長度的調整

只要試著擺動 2 頭身的娃娃跟人偶,就會知道 2 頭身角色的手腳長度是很難抱住膝蓋的。因此在 Q 版造形化時,要畫得比實際的長度還要長一點,而且看上去還是要很自然。

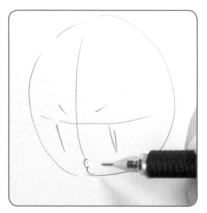

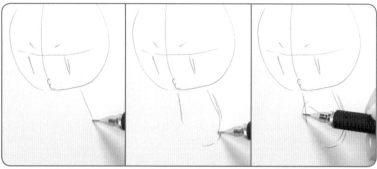

抓出臉部的構圖,並在臉部下面用約 0.6 個頭身的大小描繪出身體。訣竅在於身體的形體位置要抓在頭部的稍微後面點,而不是抓在頭部的正下方,使脖子看上去有點往前移。

一開始先決定好膝蓋的位置,接著在描繪腳時,讓腳從膝蓋處延伸出來。本來 2 頭身角色的腳,應該只有約 0.4 個頭身大而已,但在這個姿勢,要在看上去很自然的前提下,將腳 Q 版造形化得長一點。

描繪出跟腳相較之下顯得很短的手,並配合大腿的弧度描繪掀起來的裙子。

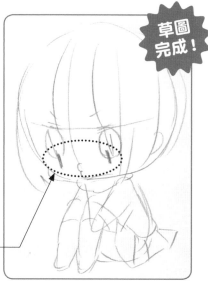

先粗略描繪頭髮的形體。暫時觀看了一下臉部的樣子，結果發現「鬧彆扭的印象很薄弱」。因此調整了眼睛的位置使其往下移，強調在鬧彆扭的感覺。

眼睛往下移

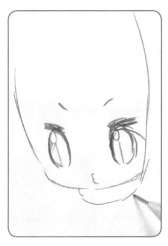

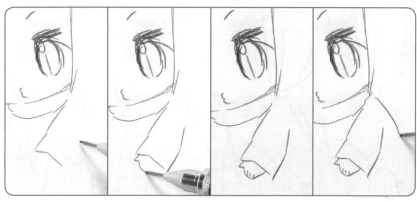

在前面所描繪的構圖上面，疊上一張全新的紙張，接著將細部刻畫出來。手要先抓出整體形體之後，再加上線條割開手掌，呈現出手指的模樣。

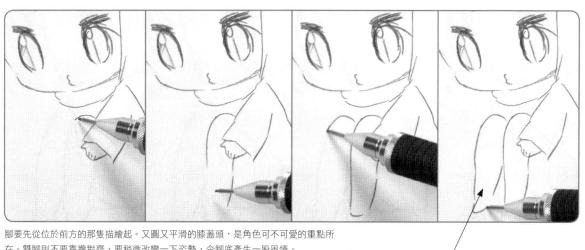

腳要先從位於前方的那隻描繪起。又圓又平滑的膝蓋頭，是角色可不可愛的重點所在。雙腳則不要靠攏對齊，要稍微改變一下姿勢，令腳底產生一股風情。

不靠攏對齊

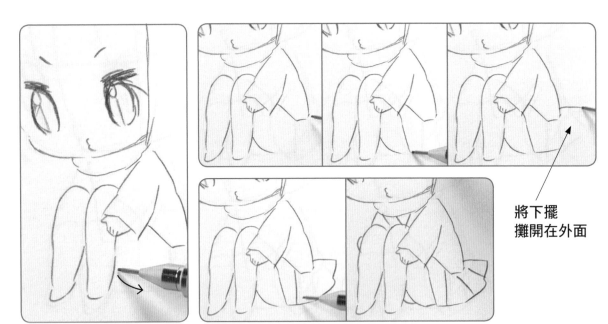

將下擺
攤開在外面

描繪又 Q 彈又可愛的大腿，以及蓋在上面的裙子。裙子下擺與其描繪成捲到屁股下面，不
如描繪成攤開在外面，看起來會比較像是一條裙子。

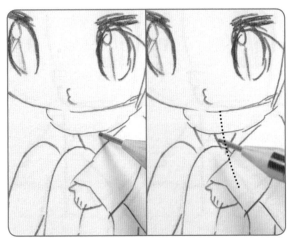

朝著草圖的正中線（通過身體表面中心的線條），描繪
出衣服的衣領。

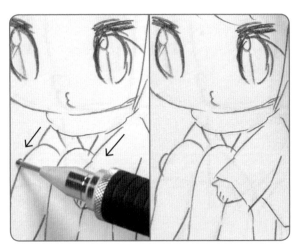

描繪出後方的手臂，使其角度與前方的手臂相同。靠在
膝蓋上的手，只要描繪成稍微有些圓潤感即可。

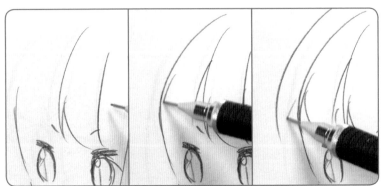

描繪頭髮時，要注意頭部的圓潤感。因為這是一個 2 頭
身角色，所以髮束不要分割得太細小會比較合適。

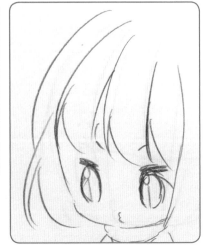

髮旋延伸出來的流線

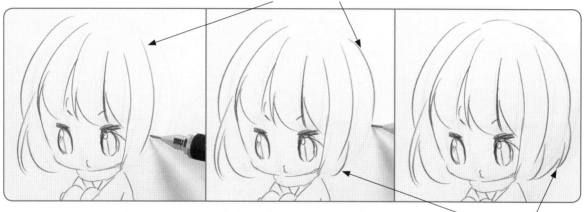

髮旋延伸出來的頭髮流線，與髮梢的頭髮流線，要分開描繪。

髮梢的流線

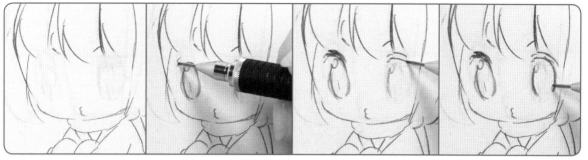

表情變得有點太冷淡了，因此重新描繪眼睛。眼眸的形體幾乎一模一樣，只是讓上
眼瞼有個弧度，調整成一雙睜得大大的眼睛。

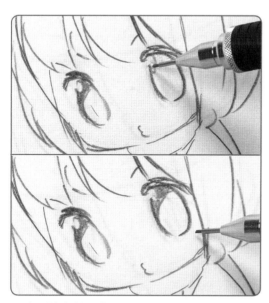

在眼眸左上處描繪出高光（光線照射到的部分），並將
陰影的部分塗滿。

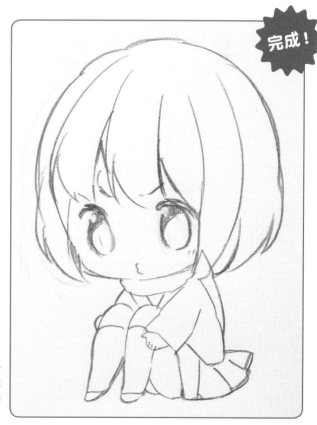

完成！

藉由將冷淡感覺的眼睛修改成一
雙睜得大大的眼睛，一幅雖然在
鬧彆扭，可是卻很惹人憐愛的姿
勢插圖就完成了。

描繪 3 頭身的角色 ❶活力十足的姿勢

迷你角色當中，3 頭身手腳很長，所以只要讓手腳有一個很奔放的姿勢，就會
顯得很有魅力。

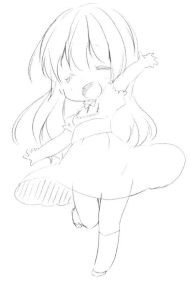

Point 1 舉高手臂的描寫

一個迷你角色想要舉高手臂時，其巨大的臉部會形成一種
阻礙。因此實際上雖然手是舉不起來的，但在描繪時要畫
成漫畫風格的呈現，讓姿勢看起來很自然。

Point 2 腳的姿勢動作

只要讓其中一隻腳彈跳起來，就會使角色增加一股很有活
力的印象。只不過，直接這樣描繪的話，姿勢看起來會像
是要跌倒了一樣，所以描繪時，要將另外一隻腳靠攏身體
的中心來抓出身體的平衡感。

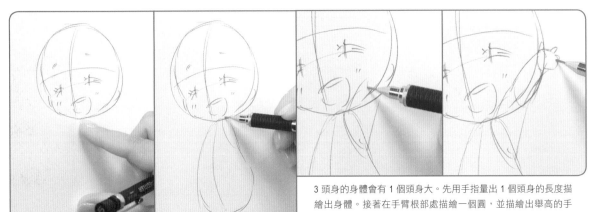

3 頭身的身體會有 1 個頭身大。先用手指量出 1 個頭身的長度描
繪出身體。接著在手臂根部處描繪一個圓，並描繪出舉高的手
臂，使其與臉部重疊。

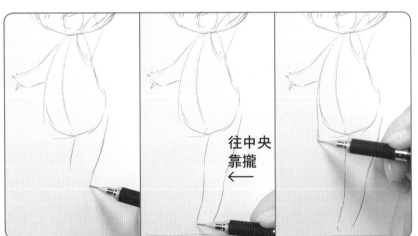

往中央
靠攏

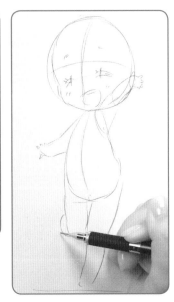

描繪腳部。因為是用單腳站立的，所以要是將腳描繪成了筆直
狀，看起來很像要跌倒了一樣。因此訣竅就在於描繪踩在地面上
的腳時，要使該隻腳往中央靠攏。

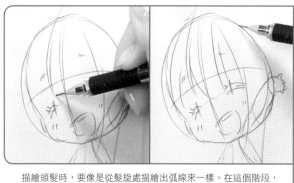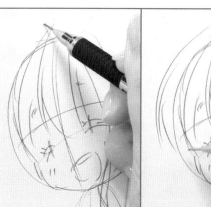

描繪頭髮時，要像是從髮旋處描繪出弧線來一樣。在這個階段，
髮束部分不需要太在意，粗略描繪一下即可。

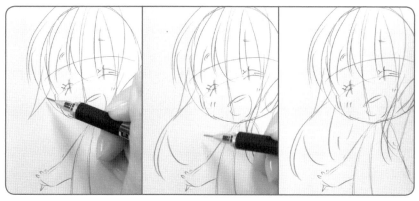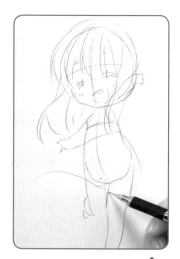

配合活力四射的姿勢，將後面的頭髮描繪成隨動作搖曳的模樣。只要
將髮束描繪成隨動作翻飛搖曳的模樣，就會呈現出一股動態感。

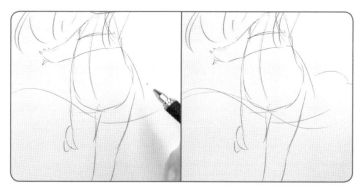

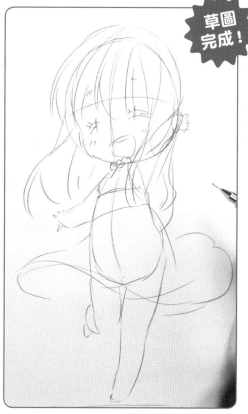

草圖
完成！

裙子也描繪成在翻飛的話，就會更加有活力。因為要將身體前面
的左右其中一邊的下擺描寫成在飄動。當然也別忘記描繪下擺後
面的連結處。

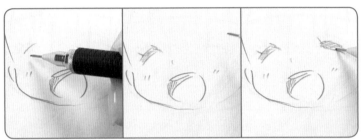

疊上一張全新的紙張，接著描繪臉部。閉起來的眼睛，如是一個真實比例的角色，應該會在下眼瞼的位置上，而迷你角色則是要描寫在眼眸中心的位置上，才能夠抓出其協調感。

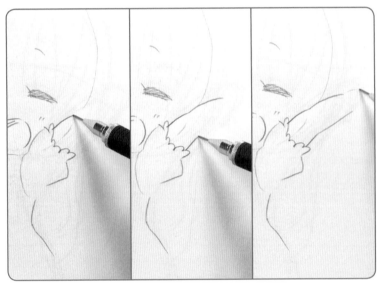

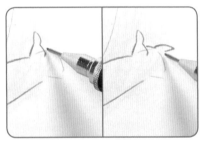

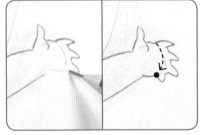

從袖子的波形褶邊處探出來的手臂，不要用筆直的線條描繪，要留意到該處有手肘的關節再去進行描寫。

手掌一開始要先抓出大拇指的形體。剩下的手指，則從食指朝小拇指根部逐一描繪出來。

後方的手掌是可以看見手背這一側的。因此描繪時，要留意到手背部分會稍微被手腕遮住。

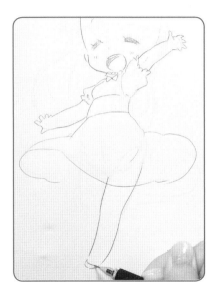

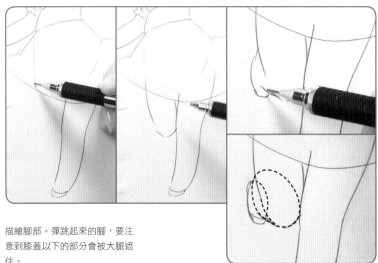

描繪腳部。彈跳起來的腳，要注意到膝蓋以下的部分會被大腿遮住。

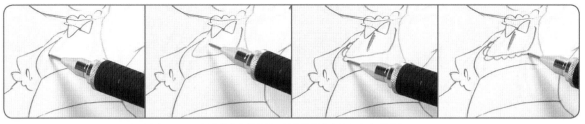

衣服的胸口。一開始先描繪出輪廓線，接著再從輪廓線加上波形褶邊。

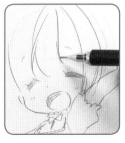

為了將角色的開朗明亮感呈現出來，頭髮要使其帶有動態感。描繪時，讓頭髮流線先往內凹再四散開來，最後完成角色的作畫。

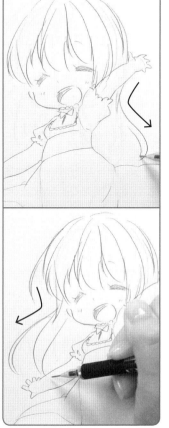

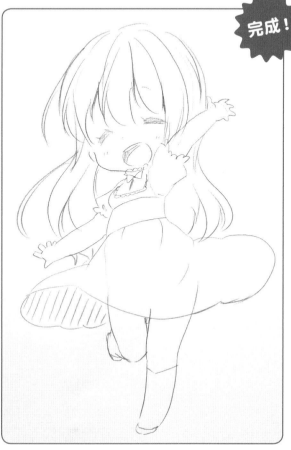

完成！

描繪 3 頭身的角色 ❷鴨子坐姿的姿勢

用 3 頭身來挑戰一些很難掌握腳部形體的坐姿看看吧！描繪一個用鴨子坐姿且有點憂愁感的女孩子。

Point 1 要掌握腳的重疊處

3 頭身迷你角色的腳短短的，要用鴨子坐姿實際上是很困難的。因此要把這種坐姿當成一種只是繪畫上的呈現，讓腳的重疊處顯得不會很突兀。描繪時從前方的腳開始描繪，接著再將後方的腳貼上去。

Point 2 上半身的姿勢

抱著膝蓋的坐姿，一般會將背部描繪得圓圓的，不過在這個姿勢下，只要將背部描繪成有點反仰起來，就會呈現出一股惹人疼愛的可愛感。

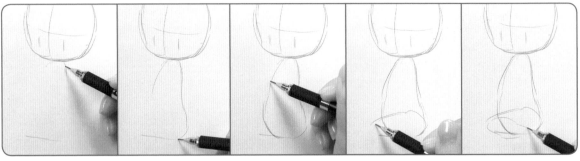

在頭部下面剛好 1 個頭身長的地方，描繪出地面的線條。接著描繪出身體，並將大腿描寫成相接於地面。最後描繪出膝蓋以下的部分，使其重疊在大腿之上。訣竅在於描繪時要忽視大腿和小腿的厚度。

露出後方的腳，用以傳達出這是一個鴨子坐姿。描繪出後方的膝蓋頭，使其與前方的腳靠攏對齊。

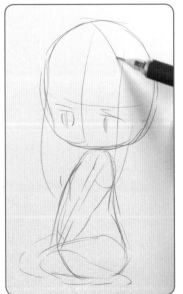

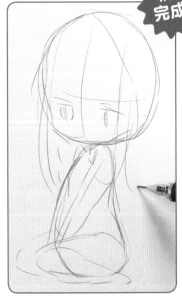

連帽衫的帽子，要配合頭部的圓潤感，用有弧度的線條描繪出來。頭髮也先粗略地抓出形體。

構圖完成！

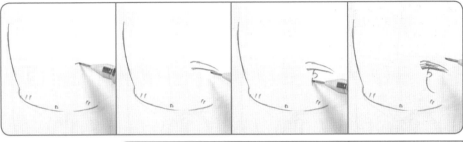

在構圖上面疊上一張全新的紙張，接著描繪出輪廓和眼睛。

有點不高興的半瞇眼睛，要藉由接近水平線的上眼瞼形狀呈現出來。也可以利用描繪在眼瞼上面的眉毛角度，讓表情產生一些細微變化。

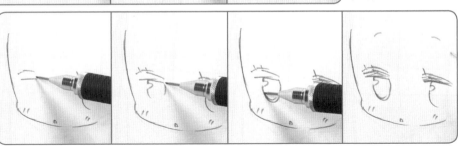

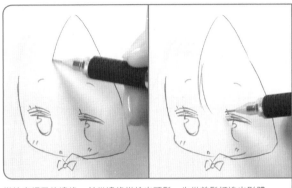

描繪出帽子的邊緣，並從邊緣描繪出頭髮。先從前髮打造出形體，並將側邊的頭髮展現出來。描繪時，讓前髮稍微蓋到眼睛，並讓頭髮扭轉起來，用以呈現出頭髮的柔軟感。

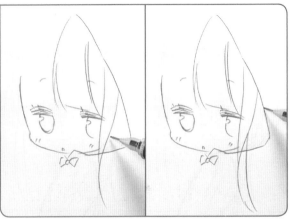

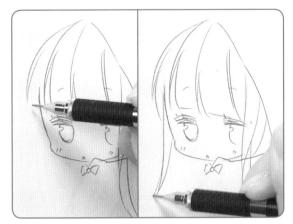

後方的頭髮，要跟前髮分開描繪。這個範例角色的頭髮，因為髮質設定得很柔順，所以要讓頭髮直直垂落下來，並讓髮梢稍微有些動態感。

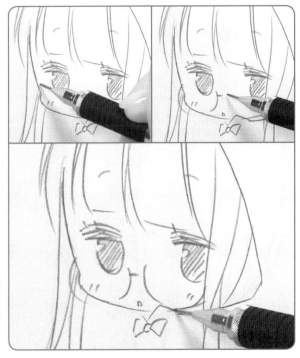

描繪一副大大迷人的眼鏡。蓋到眼睛的部分不描繪出線條，使其不會妨礙到眼睛。訣竅在於眼鏡要描繪得略為大一點並讓位置有點偏移。

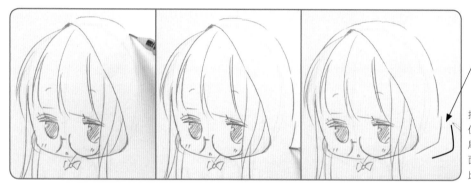

營造出一個突角

描繪帽子的外側，使其包覆
住頭部。描繪時不要從頭到
尾都全包得圓圓的，要在下
面營造出一個突角，會顯得
比較有帽子的感覺。

肩膀的位置

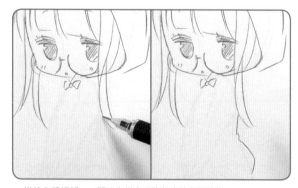

描繪身體細部。一開始先描寫反仰起來的腰部線條。

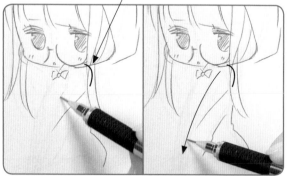

因為腰反仰了起來，所以肩膀不會進到身體內側，而是會在略微
後面的地方。從肩膀處描繪出手臂，並一直延伸到大腿。

在描繪後方的手臂之前，先描繪出
胸部。

後方的手臂

描繪出後方的手臂，使其伸到兩腳之間。連帽衫的下
擺，要使其有個弧度並披在大腿上面。

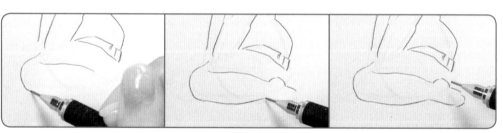

腳要從位於前方的膝蓋描繪起。不要畫成筆直的棒狀，要意識著腳腕處會稍微往內
凹，如此一來就會形成一雙豐滿可愛的腳。

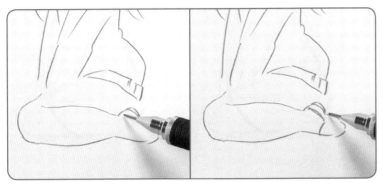

在腳上加入鞋子的細部。因
為是 3 頭身，所以鞋底也要
確實描繪出來。

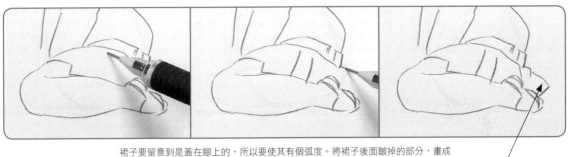

裙子要留意到是蓋在腳上的，所以要使其有個弧度。將裙子後面皺掉的部分，畫成
末端較窄的模樣，就會有裙子的感覺。

稍微攤開

描繪出蓋在後方腳上的裙子後，接著描繪膝蓋頭並讓膝蓋頭靠攏對齊。

完成！

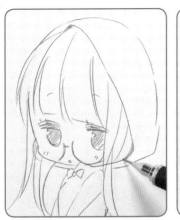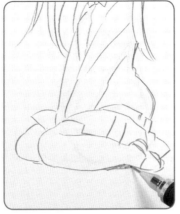

頭髮因為髮量很多，需要稍微多一點的髮梢從帽子裡跑出來，好像會比較
自然一點……所以多加了一些髮梢。將陰影畫在會變暗的地方上，如帽
子的空隙跟腳腕下面，呈現出立體感，作畫完成。

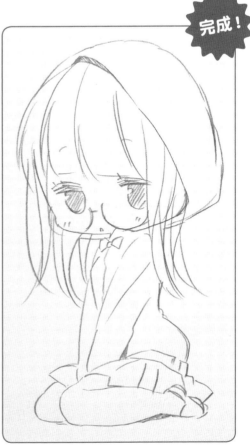

試著挑戰難度很高的視角吧！

要是掌握如何描繪迷你角色了，請務必挑戰一些難度很高的視角看看。現在就來看看描繪低頭看著角色的俯視視角，以及抬頭看著角色的仰視視角的樣子。

以俯視視角描繪鴨子坐姿的姿勢

在 P.174 描繪了一個鴨子坐姿的女孩子，現在就試著用低頭看著女孩子的視角描繪看看吧！描繪重點在於要呈現出頭部、身體、腳部的重疊處。

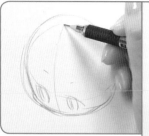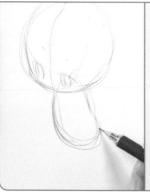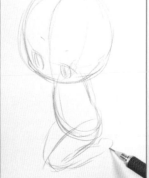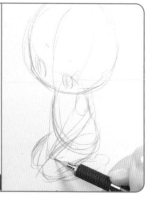

從很高的地方往下看的話，頭部看上去會最大且在最前方。脖子、肩膀周圍會被頭部遮住。腳則是大腿前面可以看得很清楚。抓取構圖時，要仔細確認這些地方。

頭部可以很清楚看見髮旋的部分，而眼睛跟嘴巴這些部位會集中在下方。帽子也會看起來很寬大。抓出帽子的形體，使其覆蓋住頭部並粗略描繪出頭髮，構圖的作畫就完成了。

髮旋

構圖完成！

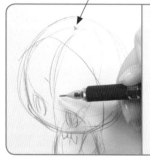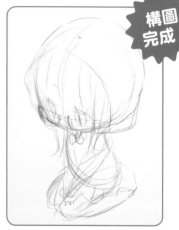

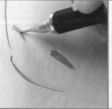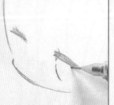

在構圖上面疊上一張全新的紙張，接著描繪細部。眼睛的方向會跟標準角度不一樣而是傾斜的。先斜斜地描繪出兩隻眼睛的上眼瞼，再描繪眼眸。

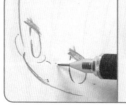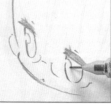

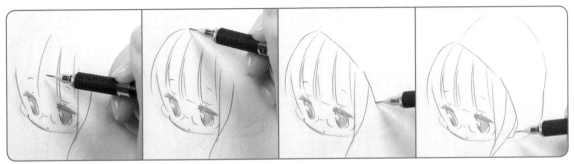

因為是低頭的迷你角色，所以前髮的流線也會傾斜。而帽子要描繪成看得見頂端的褶痕部分。

在這個視角下，可以看見放在大腿之間的手，並不會被大腿遮住。抓出兩隻手的形體，使其位在身體的正面。

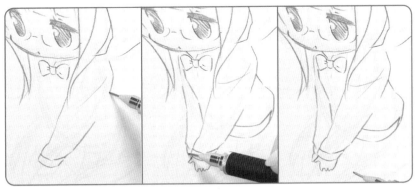

描繪出將膝蓋頭靠攏在一起的腳，接著描繪出攤開來的裙子百褶狀，作畫就完成了。

完成！

跟標準視角比較看看吧！藉由以俯視視角的角度進行描繪，讓角色增加了一股有點落寞的印象。

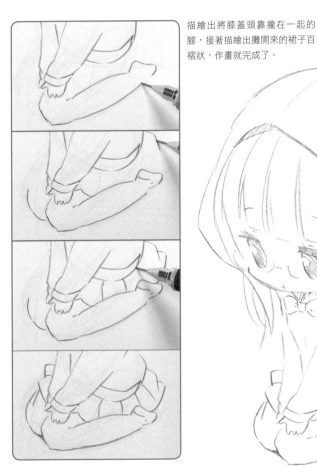

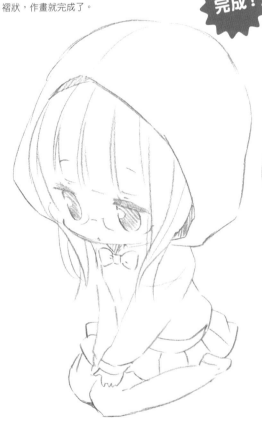

標準視角

以仰視視角描繪身穿泳裝的姿勢

在 P.154 有描繪了一個身穿泳裝的女孩子,這裡就試著用仰視視角的角度描繪看看吧!在仰視視角下,要注意到頭部會位在最深處。

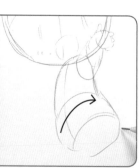

 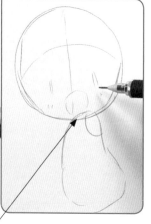

描繪出頭部並抓出身體的構圖。因為是仰視視角,所以身體要描繪成有點蓋到臉部。

身體會蓋到臉部

伸出來的手會位在最前方,而且要描繪成有蓋到臉部。身體腰圍線的構圖線則會是一條朝上的弧線。

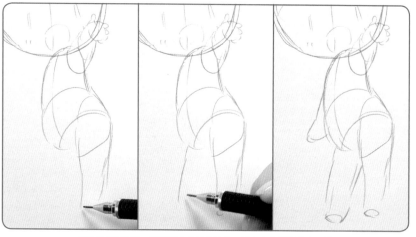

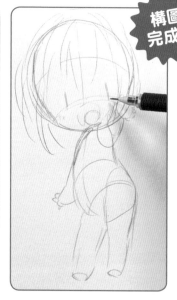

構圖完成!

因為是仰視視角,所以腳會位於最前方,看上去會顯得很大。描繪腳時,要想像成抬頭看著一個帶有圓潤感的圓筒,最後粗略地描繪出表情跟頭髮後,構圖的作畫就完成了。

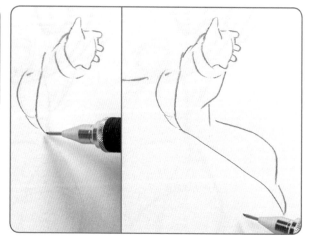

疊上一張全新的紙張,描繪細部。手部要從大拇指跟手掌描繪起,接著再加上剩下的手指。配合手臂的圓潤感,描繪上衣的線條。

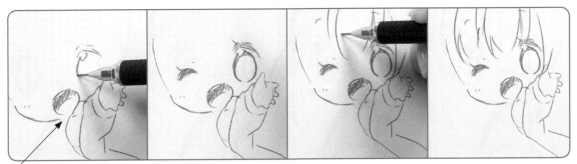

看不到
下巴的下方

描繪出表情。因為是仰視視角,所以原本應該可以看見下巴的下方,而嘴巴和臉部輪廓之間應該也
會空一段出來才對,但因為這是一個看下面的姿勢,所以會看不到下巴的下方。

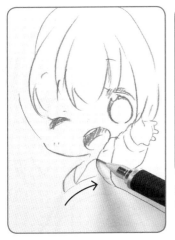

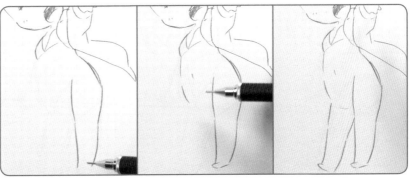

透過用朝上的弧線描繪出比基尼胸罩的下面部分,角色就會變得很有仰視視角感。
描繪下半身時,要意識到這個角度可以很清楚看見下腹部和胯下的部分。

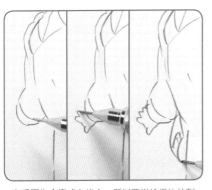

右手因為會變成在後方,所以要描繪得比伸到
前方的左手還要小。

完成!

如此一來,一張抬頭看著且活力
十足女孩子的印象圖就完成了。
特別是比基尼部分有呈現出仰視
視角的特徵,最後跟標準角度比
較看看吧!

配合肚子的隆起感,用
一條朝下的弧線描繪出
比基尼泳褲的線條。

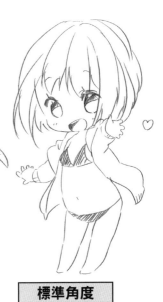

標準角度

181

非常感謝您將『如何描繪不同頭身比例的迷你角色溫馨可愛 2.5／2／3 頭身篇』拿在手上。

這次因為是要將迷你人物角色進行區分，所以針對了 2.5 頭身、2 頭身和 3 頭身的描繪方法進行了解說。迷你角色的重點在於頭部部位的 Q 版造形化程度，以及適合這個頭部的身體協調感。想要描繪出一個可愛的迷你角色，可是好難畫，畫起來不可愛。要是您有感覺到這些困難，那請務必參考閱讀本書。

雖說這裡是用迷你角色這一個詞，但其實是有無數種類的類型的。在本書當中，是專注在讓人感到嬌小可愛感的迷你角色上進行解說。此外，線條的畫法部分也有解說，也有將實際用自動鉛筆進行描繪的模樣拍攝下來，並收錄於書中。本書的內容，不只可以用在迷你角色上，在描繪一般的插圖也是可以當成參考之用，請各位讀者務必過目一番。

將本書拿在手中的讀者，我想一定是非常喜歡可愛的迷你角色。在一張空白的紙張上面，創作出一個只屬於自己的迷你角色，是非常高興的一段時光的。請務必實際將筆拿在手上，先試著畫出一道線條當作起步。就算一開始沒辦法畫得很好，在經過無數次的嘗試後，就會一點一滴地不斷進步。相信您一定能夠接觸到那種透過自己的手描繪出一個角色的喜悅才是。

衷心期盼，本書能夠在您的人物角色創作上有些許的助益。

宮月もそこ

我們來塗鴉一些漂亮的圓、漂亮的構圖和漂亮的素體，讓自己能夠用柔軟的線條描繪出迷你角色吧！

角丸圓

宮月もそこ老師平常是用電腦的繪圖軟體進行創作，而在本書當中，我們請老師告訴我們，如何運用自動鉛筆和複印用紙畫出線條的方法，以及如何從構圖描繪出一個人物角色的順序，這些各式各樣通稱為「傳統作畫」的訣竅。利用身邊的文書工具畫出線條，是畫畫這項行為的原點，因此請試著以畫「塗鴉」的感覺，實際動手描繪看看吧！

描繪一張插畫時，想要直接描繪出成品圖，常常會演變成「紙張上面全都是一些迷惘的線條」。描繪「漂亮的圓」和「漂亮的構圖」，看起來像是在繞遠路，但其實在對自己想要描繪的想像圖進行推敲，是一種十分合理的方法。

只要能夠描繪出「漂亮的圓」和「漂亮的構圖」，想必就能夠描繪出「漂亮的人物角色」才是！

真是讓人想多多練習描繪一些「漂亮的構圖」跟「漂亮的素體」。

在貼近 6 頭身真實比例表現的人物角色上，是很難描繪並呈現出「誇張化」的動作跟表情的，但這些呈現在迷你角色上卻看起來很惹人憐愛，這正是迷你角色的魅力所在。2.5 頭身、2 頭身、3 頭身的角色們，活力十足地在整疊紙張中四處奔跑，充滿生命能量感的技法書在此完成了。

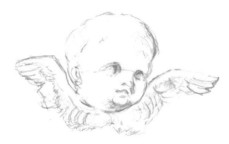

宗教圖裏的天使，有一種終極迷你人物角色 1 頭身（頭部和翅膀）的呈現。這裡參考了義大利文藝復興的畫家喬瓦尼・貝利尼的「聖母子（紅色智天使的聖母）」以寫生呈現。在實際的油畫中，天使是以紅色描繪出來的。智天使是指位於上位的天使，是一種擁有複數翅膀跟臉部的異形存在。

國家圖書館出版品預行編目 (CIP) 資料

如何描繪不同頭身比例的迷你角色. 溫馨可愛
2.5／2／3 頭身篇 / 宮月もそこ, 角丸圓作；林
廷健翻譯. -- 新北市：北星圖書, 2018.07
　　面；　公分
ISBN 978-986-6399-87-9（平裝）

1.漫畫　2.繪畫技法

947.41　　　　　　　　　　　107007728

如何描繪
不同頭身比例的迷你角色

溫馨可愛 2.5／2／3 頭身篇

作　　者	宮月もそこ／角丸圓
翻　　譯	林廷健
發 行 人	陳偉祥
發　　行	北星圖書事業股份有限公司
地　　址	234 新北市永和區中正路 458 號 B1
電　　話	886-2-29229000
傳　　真	886-2-29229041
網　　址	www.nsbooks.com.tw
E - MAIL	nsbook@nsbooks.com.tw
劃撥帳戶	北星文化事業有限公司
劃撥帳號	50042987
製版印刷	皇甫彩藝印刷股份有限公司
出 版 日	2018 年 7 月
I S B N	978-986-6399-87-9 　（平裝）
定　　價	380 元

如有缺頁或裝訂錯誤，請寄回更換

作　者

宮月もそこ

於日本工學院專門學校學習漫畫、動畫、人物
角色設計。在美國出版萌系 GIFT 本後，參與並
經手過 WEB 連載漫畫、遊戲的人物角色設計、
實用書籍的插圖等多方面領域。主要作品有 4
格漫畫『老哥是情敵！』、『激鬥！粉碎強
擊』（BANDAI NAMCO GAMES）、『戰鬥美少
女的描繪方法』、『萌萌人物角色的區別描繪
性格・感情呈現篇』（Hobby Japan）等。
現於日本工學院專門學校擔任講師。

角丸圓

自有記憶以來，一直很愛好寫生及素描，國中
與高中皆擔任美術社社長。在他任內這段時
間，美術社原本早已淪落成漫畫研究會兼鋼彈
懇談會，但他並沒有讓美術社及社員繼續沉淪
下去，還培育出了現今活躍中的遊戲及動畫相
關創作者。東京藝術大學美術學院此時正處於
影像呈現及現代美術的全盛時期，然而其本人
卻是在裡頭學習著油畫。

工作人員

○編輯
川上聖子 [Hobby Japan]

○封面設計・ＤＴＰ
板倉宏昌 [Little Foot]

○攝影
笠原航平

○企劃
谷村康弘 [Hobby Japan]
久松綠 [Hobby Japan]